2000s
Taiwanese
Painters
00年代畫家點選

張晴文／著

藝術家

藝術家出版社
Artist Publishing Co.

2000s Taiwanese Painters

00年代畫家點選

張晴文／著

OO年代畫家點選

目　錄

自 序

這兩年多以來，因為《藝術家》雜誌的專欄，讓我有更多機會造訪藝術家的工作室，以採訪之名與這些崛起於2000年代左右的新畫家們談創作、聊他們關心的事。儘管許多藝術家都是熟識的，或為同學、朋友，也或許緣於藝評生產的需求而曾經深談；我們經常在畫廊或任何展覽的場合裡偶遇，然而大部分的時間裡，彼此並不見得有多少機會單刀直入地談自己的作品。

許多人曾在受訪結束後客氣地表示歉意，對於談自己創作這類事情真的滿不在行。然而，我想他們之中會有更多人同意，我不是一個稱職的訪談者。帶著目的前來的談話容易讓人緊張，不幸的是那個緊張的人偏偏是我，訪談之中偶爾因為陌生而陷入尷尬的沉默，或者莫名地語無倫次。誠實地說，短短幾個小時的相談，我也從來沒指望能聽到藝術家條理分明地分析自我和創作，甚至，過於熟練的表達也會讓我存疑。我只是想要聊天而已。不善言語如我，其實更希望自己能夠隱形，只需靜靜看著他們如何生活，又如何創作。談話之餘，藝術家們工作的環境、安排工作空間的方式、感興趣的事物、書架上的書、豢養的寵物、聽的音樂，甚至是日常用品，也成為各種微小的線索，讓我對於創造出眼前畫作的那個靈魂，有更多的認識。

我所接觸的這群畫家們皆出身學院，大多在2000年左右以藝壇新秀之姿崛起。在受訪的藝術家群裡，年紀最長、出道最早的賴九岑，其實在1990年代已經有許多發表，直至2002年從北藝大的美創所碩士班畢業，隔年獲得台北獎，大約是一個經歷上的轉捩（儘管畫家的經歷和創作的狀態不見得有太大關係）。做為一位自持的畫家，他的工作空間是我採訪過的畫家裡最擠迫的；而我也經常從更年輕一些的畫家口中，聽見對其作品的欣賞之情。隨著時間過去，這群「年輕藝術家」漸漸不適用於這個籠統且無甚意義的稱謂，他們大多經歷了2007年前後台灣藝術市場那一波躁動的高峰，當然也經歷了熱潮退散後的莫名虛無。他們是台灣美術史上少見的，在校園裡和畫商打交道的一代，更活在一個媒體和行銷高度發展的時空裡。甚至，在他們養成專業的過程中，繪畫可能被與老派、不合時宜畫上等號。就像王璽安曾經在訪談裡提到的，繪畫大概是這個年代裡最無法表現聰明的一種創作方式。而我好奇的是，既然如此，為什麼還有這麼多畫家前仆後繼地投入繪畫者的行列，站在深厚的歷史面前試圖

做些什麼？多年以來，在爭奇鬥豔的畢業展或者大型展覽之中，依然有不少繪畫作品抓住了觀眾的目光，甚至成為展場裡少數經得起一看再看而看不膩的作品。

這些出生於1970年代以後的畫家，藉著畫畫探索各種既古老又當代的問題。最根本的，關於畫家的身分、畫家及其媒體之間的關係，在他們的筆下產生各種不同的討論和實踐。論成就風格，對於尚未步入中年，甚至未滿三十的藝術家來說是否言之過早？看來未必，並且，就藝術環境而言這是確確實實存在的焦慮。當今的學院體制，也已經能夠訓練出高度自覺且台風穩健的畫家。有些風格來自深刻的文化認同，對於自我歷史或文化傳統的認識、信念，在作品裡展現出一種屬於這一代人的詮釋方式。除此之外，還有一些畫家將興趣放在各種造形的問題上。當代繪畫和影像之間的關係，在數位發達的時代顯得複雜而有趣，也有不少畫家在創作裡展現他們對於這個問題的探索。

更多時候，畫家在作品裡映射的是關於自我的反省或感受。在某些疑似自傳性的創作裡，畫家以隱晦的語言剖析自身，或許甜美，或許哀傷，這類作品可以是屬於個人的微小敘事，也可以做為當代社會或生活的情調反映。

莎拉‧桑頓（Sarah Thornton）在《藝術世界的七天》（中譯《藝術市場探密》）裡寫道，當代藝術已成為無神論者的某種另類宗教。她引用法蘭西斯‧培根（Francis Bacon）的話說：「繪畫，或者是所有的藝術形式，現在已完全成為一種世人賴以分散自我注意的遊戲，而藝術家要搞出名堂，必須真正深化這項遊戲。」或許繪畫至今還需要向觀眾索求多些駐足時間，而00年代的台灣畫家們也持續追索著繪畫的可能性和出路。在此同時，我樂於做一個和藝術家們成長於同一時代的寫作者，在對談和寫作之間留下關於台灣當代繪畫的片刻紀錄。

然而，在造訪了這麼多畫家之後，我仍未能清楚說出他們為何而畫。但我知道，對他們來說，還有許多未被解決的疑惑值得用這種孤獨的方式慢慢領悟。我對於這一代畫家的探訪和好奇，也將持續下去。

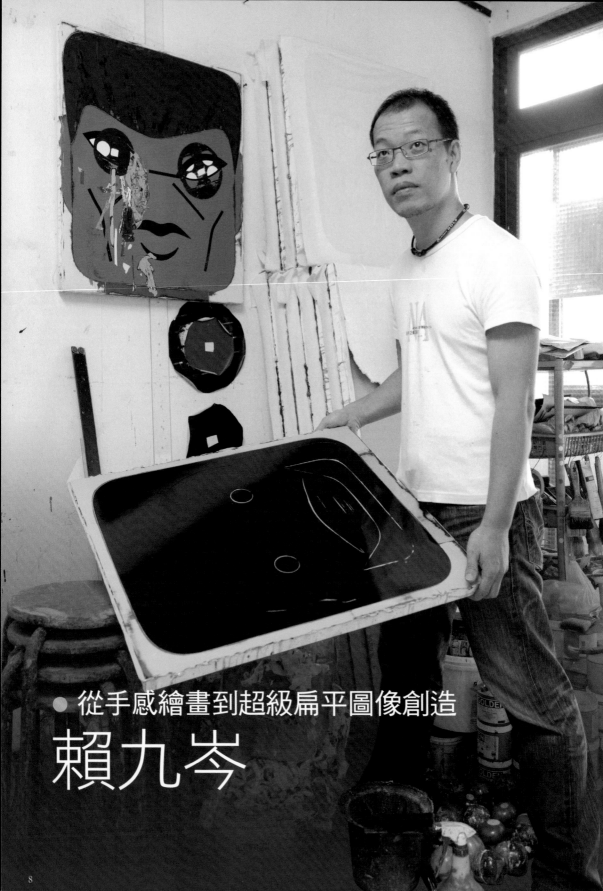

● 從手感繪畫到超級扁平圖像創造

賴九岑

　　賴九岑的畫室就在市區住家頂樓加蓋的空間。扣除家裡祭祖的神龕，以及自己的小房間，能夠作畫的地方實在小得可以。除此之外，已經完成的畫作一排一排挨著牆整齊放好，能夠走動的空間更有限了。相較於時下許多年輕畫家在郊區擁有寬敞的工作室，賴九岑的小畫室特別有一種踏實而專注的氣氛。

　　工作室所剩無幾的完整牆面上，還掛著幾幅正在進行的畫作。是舊作的改造，對付看不順眼的自家作品。一張方形畫布上有士兵形象的臉孔，嘻皮笑臉地。他的臉被抹上幾團莫名的黑色和螢光綠色，悶爆了。

　　出生於1971年的賴九岑，在被統稱為新世代的畫家群裡，可說是已經邁入四十的「資深」新世代。1994年自國立藝術學院（今台北藝術大學）畢業，當時台灣的藝術產業在歷經榮景之後正值谷底，裝置藝術風潮鋪天蓋地。1997年他曾與姚瑞中、劉時棟幾位大學同學，一起在三芝一處廢墟舉行「末世漫遊」聯展，他在牆面上發表的作品仍然延續大學時代的風格，一種抽象表現的路線。

　　但就在2000年左右，賴九岑在被姪子支解的玩具裡，看見玩具零件背面所隱藏的純粹圖像可能性。

賴九岑在他的工作室（攝影／陳明聰，左頁圖）
賴九岑　這算是公路電影嗎？　2007-08　壓克力顏料畫布　70×60cm×6（上圖）

「以前在學校的時候，都在畫裡畫很多東西。後來有一次我去巴黎參觀畢卡索美術館——事實上我並不認為畢卡索特別好，但是他確實畫了很多畫、做了很多作品。我看了展覽，發現很多畫他也沒畫完，他好像在找東西，有些畫畫了五、六張、十幾張，都是草稿，未完成的東西。當時我想：『那麼我畫圖的態度是什麼？』當然不是亂畫，但是以前太在一張畫裡執著，好像真的要做到怎樣似的。後來開始畫小一點的作品，一張就畫一種東西。那時候的想法是找到一個對象，畫它就好了，看能畫成什麼樣子。另一方面是單純化，做到你想要的樣子，不會想太多。」賴九岑說。

這一系列作品以規格化的畫布產出，60×60公分的畫面裡全無長物，只有簡單明瞭的單一主題充滿畫面。畫裡的物事，或許具象，看來也抽象，是什麼或者不是什麼倒沒有那麼重要，只見壓克力顏料在此展現了各種可能的玩法，每一幅畫布像是一顆小寶石，在線與面交織之下閃露迷人的光彩。這系列作品也獲得了2003年台北獎。

從那時起，賴九岑的作品樣貌離開了過去相當詩意、感性的抽象表現風格，確立了冷調而不帶感情的表達方式，以各種可能的技法，展現零碎物件或形象的造形趣味。在這個原則之下，不是以傳統寫實的描繪方式展現古典的靜物姿態，以他的話說，就是「沒有光影和體積，只有色彩與造形」的當代物質標本。

就在北美館個展之後，賴九岑經歷了一段創作的低潮期。2004年左右，因為手傷無法以習慣的動勢作畫，轉而在平面上工作。整個夏天，他作了一系列小幅作品，用的是原本建議友人創作的一種技法，以類似轉印的方式，將雜誌上取材的圖像轉貼至畫布，開啟另一種富有圖像層次，卻有別於過去畫玩具背面的作品型態。

無論是從玩具擷取造形的元素，或者拼貼剪裁自平面媒體的各種圖樣，賴九岑的作品所描繪或呈現的，都是「確有其事」的現實零件。在藝術家本人看來，這是意識到自己並無發展純粹抽象的興趣而有的作法和結果。也或許正因為這樣，他的作品以物為本，卻能為觀眾揭露透過畫家

賴九岑　全宇宙大搜索　2007-08　壓克力顏料畫布　70×60cm×2＋70×180cm（上圖）
賴九岑　被外星人挾持的太空人　2008　壓克力顏料畫布　105×120cm（下圖）

賴九岑　帝國的逆襲　2007-08　壓克力顏料畫布　70×60cm×12

的眼與心所見的現實世界，特別是其表達的方式與內容。不厭其煩地微觀、予以造形上的轉化，從玩具的背面畫到正面，這些有形象的物件看來很容易產生敘事性的聯想，特別是文字或者數字。然而在2006年個展上所看到的一系列創作，竟能不落言詮地將符號化為純粹的造形遊戲，讓觀眾沉迷在畫面每一處肌理與色彩的處理上，藉由這些輕易可辨的形象，呈現出繪畫本質的某些物事，包括已經被藏得很裡面的繪畫手感。豐富的造形帶來的所有聯想，在顏料下面完全落空，這是賴九岑畫作的視覺趣味所在。

　　而2007年之後，他發展出一系列以當代藝術名作為描繪對象的作品，也出自同樣的意念。它們與玩具或者字母一樣，只做為一個被參照的圖案。當熟知當代藝術的觀眾在畫裡發現那個誰的作品就在眼前，被鑲嵌在一整組的巨構之中成為零件，改換了樣子，還是一樣好看，通常是會心一笑，然後知道能夠這樣處理「圖案」的作者，面對美術史的焦慮或者創作這回事，大約是想得非常清楚了。

　　事實上在賴九岑看來，無論是大學時代充滿手作溫度的繪畫，或者2000年後持續至今的扁平圖像創造，甚至是此間為時一年的動物骨骸收集，對他而言並沒有太大的差別。它們指向同樣的動作——其所關心的事物，以及觀看它們的方式，只是表現的型態不一樣。畫風的轉變並不會將過去完全棄絕，對於畫面空間與肌理的處理、要求，早已內化成一種本能，儘管畫的是看上去完全平面的事物。

　　「我在2002年畫了一張完全平塗的作品。畫完之後，把膠帶撕掉，我呆了很久。一陣茫然。其實我覺得畫得還不錯。但我問自己說：『真的這樣就完成了嗎？』這張畫沒有以前演練很久的那些功夫。可是就某方面而言，這作品對我來說是一個轉捩點。因為看別人畫這樣的作品都是可以欣賞的，一旦當你真的畫出這種東西，還是會問：『這張畫是我的嗎？』這真的很重要。不是你會畫就是你的，而是它跟你有沒有關係？你認不認得它？知不知道它的未來是什麼？這才有可能是你的。」

　　「自從畫完那幅作品之後，就覺得自己也可以掌握完全不帶感情的東西。完全只是圖像。很多東西假使你願意嘗試、肯跨一步，怎樣都是有好處的。如果沒有當時那件作品，絕對不會畫出現在這些東西。」

　　心理障礙的破除不是別的，是創作者面對自己的誠實。

　　「一個階段走到一個狀態，就該改變。你也可以一直下去，只是說，繼續下去的狀態好不好而已。硬來的話，通常不

會太好。或者，昧著良心來，通常也不會太好。我覺得有很多東西只是一種迷思，就像大學的時候看到很多藝術家前輩，怎麼畫這麼久都是這樣子？現在到了他們以前這個年紀，想法會不一樣，會理解他們為什麼會這麼做。雖然理解，但是最重要的還是要看作品，要確定這個東西是你很想做的，十年前、十年後，你對它的看法有什麼改變。改變不見得很大，但是必須要有的，而且是往上的，而不是持平或者只有形式。這東西如果是你很想做的，面對質疑也就不會心虛，也不會因為別人說了什麼而覺得應該變化，自己要能做判斷。」

　　賴九岑在這十年發展出一路看似非常冷調無感情的平面創作。它們乍看只是平塗，湊近一看相當複雜，畫裡仍然飽含各種質感與層次變化。它們閃耀著壓克力顏料輕盈光潔的質地，像是故意板起臉的人，其實心軟得很。賴九岑2008年的個展裡，我們的視線會停留在〈年紀輕輕的反抗軍救星〉、〈頭上有美麗裝飾冷酷指揮官〉、〈臉被燻黑的AT-ST駕駛員〉、〈老神在在的灰色特種軍人〉這些圖鑑式的肖像臉上，看著它們雖然有相似的神情，卻被以不斷翻新且多樣的方

賴九岑　只有一百零一個可愛表情的傢伙　2008　壓克力顏料畫布　105×120cm（上圖）
賴九岑　外太空的亮晶晶鑽石　2005　壓克力顏料畫布　162×130cm＋40×40cm（右頁圖）

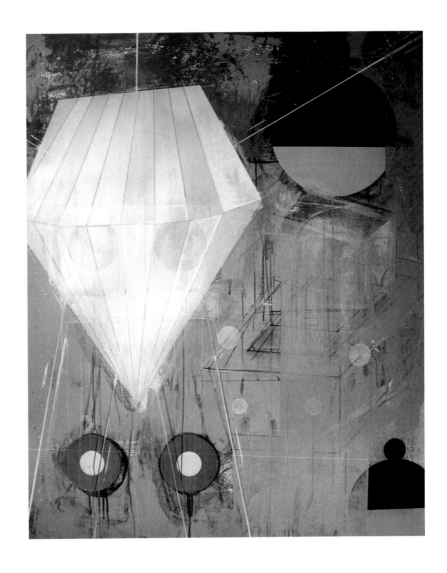

筆觸呈現。然後，再隨著〈歐佩在馬路旁種的樹〉和〈路邊的小號誌〉地平線一路直衝，直到〈不好意思，我把歐佩的兩棵聖誕樹砍了〉、〈這是僅存的一棵聖誕樹〉，視覺在色彩和線條的節奏感帶路之下，暫時煞車，鑽進山稜邊上那一條細得不能再細，卻還藏匿各種變化的線條裡。

乍看超級平面的畫作，豐富的層次變化只留給好玩的眼睛去探查。

從校園時代開始畫畫到現在，畢業以來就從來沒有老闆的賴九岑，為了能夠持續創作、自主生活，曾經接了一些美術設計的案子，兼過幾門課，而今繼續專心作畫，也是同輩裡面少有始終堅持繪畫的例子。他這些年來的作品總被說是冷漠而無感情，他自我解嘲說：「是怎樣的人，作品就長什麼樣子。」但我想，依照這些作品看來，冷漠無感只是表象。就像賴九岑畫裡那些皺著眉頭的阿兵哥，雖然憋著一張臉，可是都像在逗你笑。（作品圖版提供／賴九岑）

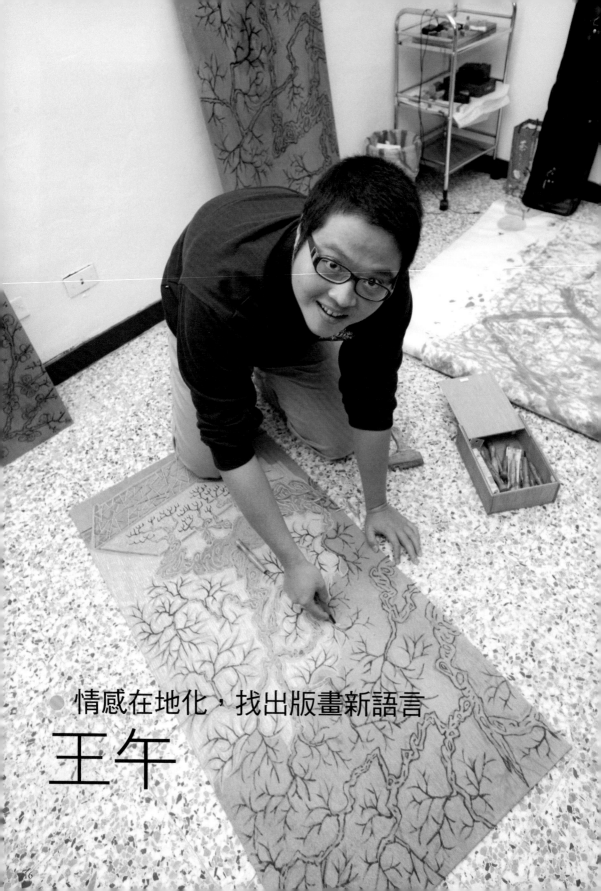

情感在地化，找出版畫新語言
王午

對於時下的七年級藝術家而言，傳統或者歷史可能是避之唯恐不及的事物。就算不是，傳統聽來好像有些過時，歷史這類物事逝者已矣，年輕世代一心追求的是見所未見之物，少有人願意從歷史反思創作的價值觀。

出生於1981年的王午，本名倪又安。王午這個名字，是他從事版畫創作所用。做為一個「版畫人」之外，他也以多個不同的名字發表各種創作，包括做書畫篆刻的章三、做行為藝術的李巳、做觀念藝術的何實等。

無論做什麼，王午，或說倪又安，面對藝術創作的態度並沒什麼不同。更基本地來說，他的養成背景和價值觀體現在不同形式的創作之上，然對他而言，「你最早對哪一個東西發生深刻的感情，會影響到你創作的人格。假如要我講的話，那就是版畫。」

倪又安有一位既創作又寫藝評的父親，倪再沁。然而，從小他並未有太多機會與父親相處，若要說兒時關於藝術的僅有記憶，大概是每次在外公家看到的江兆申字畫，因為母親是江兆申的弟子。「爸爸也很推崇江兆申，但是我就是比較喜歡溥心畬的作品。為了這件事情和爸爸吵了很多次。但這種爭執實在也滿無聊的，也只有父子之間會為這種事情吵起來。」

父親對於自身在藝術方面的影響，一直到高中畢業念大學的時候，才逐漸深刻起來。尤其倪又安並非美術班出身，決定要往藝術的路上走，父親給了很多建議。「那段時間跟剛進美術系的時候，他對我有一定程度的影響。因為那時對於環境很陌生，很多事情也不太會判斷。我覺得自己真正能夠很清楚地判斷東西好壞、很清楚地去論述某些東西，是學版畫之後，整個意識型態的價值才比較清楚一點。」

王午在外雙溪的工作室（攝影／陳明聰，左頁圖）
王午　王午　2004　水印木刻版畫　42×30cm（上圖）

進入國立台北藝術大學美術系，倪又安起初念的是美術史組。當時除了接受美術系都有的美術史教育之外，同時也創作，且不限於某一類媒材，甚至大三的時候和同學策辦了「南北新人獎」。在他這階段的作品，無論選擇哪一種媒材、形式，都帶著一點熱血青年的批判味道，不惜衝撞體制。直到2002年起轉入版畫組，在創作上而言，一切忽地明朗開來，自此之後，這個做版畫的「王午」，幾乎成為倪又安眾多創作名號裡最具代表性、性格最鮮明的一個。他說：「我覺得我創作的整個性格，基本上就是版畫的性格。」

「念版畫組之後帶給我很大的改變。從版畫的傳統、思想根源來看，在東方的中國、日本、韓國等地，版畫最大的傳統來自民間，西方最重要就是左翼木刻，它是強悍的、明快的。我們經常講『版印精神』，其實就是一種勞動的精神，也就是勞動本身就是一種思想。當然其他媒材的創作一定也有勞力的部分，特別是版畫比較強調。」

除此之外，大量閱讀文學也帶給他思想與價值觀的啟發。當我們熱烈地討論起心儀的台灣文學家，他指著楊逵的文集說：「高中的時候讀他的小說，燃起了心裡一把左翼的火。」

在當代藝術的範疇裡，版畫，尤其是木刻版畫並不是非常時髦的一種門類。自近代以來，平面繪畫都已經不知道歷經了幾回死而又生的辯論，版畫並不在那個波瀾的漩渦裡，卻一直低調地展現它民間性格的傳統至今。然而，在今天的台灣當代藝術圈中，從事木刻版畫的新世代藝術家寥寥可數，王午的創作顯得相當特別。在他作品裡蘊含的那個古老靈魂，已經沒了酸臭的氣味，因為他不是刻意仿古。

這要從版畫的傳統說起。

王午　白菊三美　2007　水印木刻版畫　45×30cm（上圖）
王午　小獅子狗　2007　水印木刻版畫　45×30cm（右頁圖）

「傳統的版畫以中國、日本、韓國來説，特別中國跟日本，中國明清小説插圖是水印木刻，日本是浮世繪。以浮世繪來説，喜多川歌麿、葛飾北齋、東洲齋寫樂這些畫家畫在紙上，然後由作坊做成版畫，是一種集體的創作。也就是説，日本的版畫師是用刀去模仿畫家的線條。中國的明清刻本也是一樣。以前的刻法就是把線條一五一十地削出來，去模仿毛筆的線條。這就是為什麼日本的棟方志功很重要，因為他超越了傳統版畫的侷限，一出手就已經是語言了，而不是去模仿筆墨的語言。他的刀法裡有筆墨的味道，完全不一樣。這是一個很大的翻轉。」

王午從這些版畫家的創作裡，體會到版畫創作的生路。「以藝術家來説，棟方志功、柯勒惠支（Käthe Kollwitz）他們給我的很多影響，都是在藝術精神上、思想上的，而不是棟方志功、柯勒惠支的版畫語言。就像雖然我説木刻是民間的，就是我們中國或是日本、韓國這些泛東方文

王午　灌湯黃魚　2006　水印木刻版畫　30×30cm（上圖）
王午　荷塘夜色　2007　水印木刻版畫　45×30cm（右頁圖）

化圈屬於民間的傳統，以及西方左翼木刻的傳統，但我在做木刻版畫的時候，還是運用很多文人畫的概念。我覺得像棟方志功也是一樣的，要從不一樣的領域、不一樣的傳統裡面，去找到語言的翻轉，就變得豐富了。」

這樣的想法同時貫徹在不同媒材的創作上。王午説：「可能也是因為我是做版畫的，會用版畫的感覺去理解水墨，所以我的水墨也就不是真正的水墨，不會變成純粹畫水墨的人的水墨。」另一方面，在版畫創作上，「讓水墨的某些傳統，豐富了木刻，或是改變了木刻的某一些東西。就像我去刻一個線條，我不會去模仿我畫的線條，也就是説，刻就像是畫一樣，本身就有一種書寫的意味，就像傳統的書畫一樣。可是因為用的是刀，所以就不可能是書畫，這是很自然的事。」

王午　銀柳　2006　水印木刻版畫　60×60cm

了解版畫的傳統，再從養成的文化裡追尋本我的面貌，是王午面對版畫創作的基本原則。「就歷史傳統而言，明清的木刻版畫都是去模仿水墨線條，後來像黃榮燦他們走的是左翼木刻的路線，完全像是柯勒惠支那種語言，只是題材上轉為二二八或者和中國、台灣相關的事物，語言本身並沒有改變。現代版畫包括許多老師們，例如廖修平、十青版畫會，是純西化的系統。而我剛開始做版畫的時候，還不是那麼清楚，但也還是會想很多像是構圖趣味等問題。但後來的作法就真的比較回歸傳統筆墨的概念，也就是對象很日常。我也做了很多梅蘭竹菊這類題材，在不變的對象中，去找到跟傳統不一樣的東西。」

　　在藝術學院那個環境裡，對於王午影響最大的兩位師長，一是林惺嶽，一是董振平。「林惺嶽老師就像是一座孤島一樣，他是本土派的孤島。他對我的影響太大了，尤其在論述、思考藝術的觀點上，雖然他對於某些事物的評價，與我有不太一樣的看法。」而董振平這位在王午眼中「版畫性格明顯」的老師，有「像是在工作坊裡訓練出來的熱忱與勞動精神」，則在無形的身教上給了他深刻的印象，令他相當感佩。

　　談到創作觀，王午有一套自己的看法：「在美術的實踐上，我認為有兩件事很重要。最重要是『語言的民族化』，這個『民族』是抽象的概念，就像我們說『祖國』，它不一定特定的國家，不是某個政權或者疆域，而是一種想像。如果沒有那個想像，就不可能有像劉錦堂、郭柏川、陳澄波這樣的作品。這並不代表他們是熱愛中國的，他們之中有很多人其實在中國實際生活過，也有所批判，但文化的想像還是存在的。所以我覺得最重要的是語言民族化，這民族化並不是東方主義式的，不是異國情調。語言民族化的最好例子，就是劉錦堂。我自己覺得，語言民族化必須要拿毛筆，一個常用毛筆的人，才搞得清楚什麼是語言民族化。因為這牽涉繪畫的傳統，工具是會影響思維的。一旦語言民族化，就會有情感在地化的成分。而『情感在地化』就像是李梅樹、陳慧坤的作品。台灣是殖民社會，不斷有外來的文化進入島內，產生新的風潮，很重要的是必須要建立自己的藝術的詮釋權，自己的一套價值標準。對我來說，創作的實踐就是語言民族化、情感在地化。沒有語言民族化，也要情感在地化。但換個角度來看，創作跟人的背景相關，或許既不語言民族化，也沒有情感在地化，還是會有不錯的作品產生。但我很確定的一點是，有這兩樣東西，作品的內在力量一定是比較強的，因為那是一個作者的文化觀，是一種整體的思維。同時，這也是內化的，不是一種主義。」

　　王午的版畫皆以日常生活事物入作，不僅是貓狗動物，也有傳統文人幾百年畫不膩的四君子。他同時也畫身邊的人物，甚至是以寫生的方式，帶著木板坐在模特兒前面刻了起來。在他的作品中，那些事物與風景有木刻版畫傳統的古典味道，卻在構圖與線條裡顯露誠懇而富有感情的氣質。除了微觀事物的樂趣，還可以在裡面找到童稚率真的輕盈之感。關渡大橋的圓拱、民間常見的十字紋玻璃窗，這些我們都認得的景致，都是台灣情味的來源。

　　做為一個版畫人，王午每逢新年都作年畫，以當年生肖入作。此外，每一年也都為自己寫標語砥礪，而這一年的標語是「晴刻雨印」。他說：「文人晴耕雨讀，而水印要潮濕才好工作，從前的版畫工人就說『晴刻雨印』。」版印精神常在，王午以版畫的語言，安於靜僻地刻畫著屬於今天的雲雪松菊。（作品圖版提供／王午）

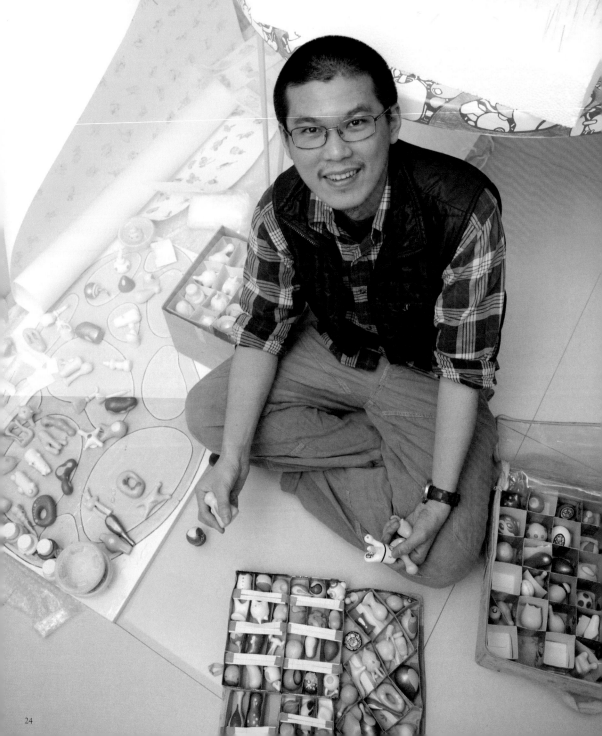

● 來自建築，突破空間的尺度
許唐瑋

　　還記得2004年第一次在新樂園藝術空間認識許唐瑋和他的作品。那個時候,展場裡除了黑和白,沒有其他的色彩,甚至在新樂園不平坦的白色牆面、角落,都有以精細的黑色線條描畫之物。一些必須在30公分的視線內才能看得清楚的小物件。

　　展覽的主體是一系列畫在紙上的線描事物,彷若另一個世界的生物體系在眼前鋪開。構成這些物體的成分不明,我們對此所知道的非常有限。漫天蓋地的圖像為觀眾展現這位藝術家在結構與想像上的本領,假如對他還不熟悉,可能還會加上一點所謂的年輕藝術家作品的輕快印象。

　　當然,畫得多小或者多細密都不是重點。畫得再多,可能也不會是重點。這一批巨量的圖像創作,讓人感覺是一場刻意在單一原則操練下挑戰極限的馬拉松,幾乎懷疑是不是快要窮途末路地跑到宇宙盡頭。

　　然而沒有。幾年下來,許唐瑋的作品在這樣的路線上持續發展,在每一個可能冒出新芽的凹點上生長出一樹繁華。這些看來逼真而精細扎實的筆下之物,對於曾經接受嚴格建築製圖訓練的許唐瑋來說,我想應該是早就內化為本能的表達方式。但是,他的興趣當然也不只在想像並呈現這些怪奇之物,這的確也可以從他建築相關的多年訓練看出因緣。關於線條,關於線條圈圍出的空間,關於空間交疊下生成的那個莫名世界,一切就像從細胞到宇宙這麼長的一個故事,都得要在一張畫布或者任何一個可以放在手心把玩的物件上展露出來。有的時候是一句詩,有的時候會像一齣歌劇,許唐瑋筆下構築的世界可能再單純不過,但總有什麼值得玩味的事物,從不可能的縫隙裡滲透出來。

　　這才使我理解,長期來看外觀似乎無太大變化的許唐瑋作品,其實早已默默地歷經幾代轉世那麼滄海桑田。就像是一部漫遊在宇宙間的飛行器,就算開拔兩萬光年那麼長的距離,在宇宙這個巨大的游泳池裡看來也不可能會有什麼了不起的位置變化。

　　我想起卡爾維諾的帕洛瑪先生。那個一下子在海邊分析海浪,一下子觀察行星列隊,又得要致力於與近鄰的人類和銀河系裡最遙遠的漩渦星雲達致一種和諧關係的帕洛瑪先生。

　　許唐瑋大學念的是實踐大學建築設計學系。這所學校向來以激發有志於創造的人類的潛質聞名。加上在此之前三年的建築製圖訓練,讓許唐瑋在建築的專業上總共花費了六、七年的時間。

　　高職時期嚴格而正規的訓練是某一種建築專業的認識與想像,同時也在實際不過的手工作業上操演了這一面向的建築專業。直到進入實踐建築系之後,注重純建築及建築創作表現的方向,讓許唐瑋更加確信自己在這個寬廣的領域裡,真正感興趣的是什麼。那段時間,在顏忠賢和王澤兩位不同風格的老師門下,累積了他在建築創作上的不同基礎。回想大學時代所接受的建築教育,他說:「那跟創作滿接近的。」

許唐瑋在他的工作室（攝影／陳明聰,左頁圖）
許唐瑋　想像的裡與外1　2009　壓克力顏料畫布　73×61×2.5cm（上圖）

　　大致來說，實踐建築系期間給許唐瑋的最大影響，是如何將自我的意識與經驗轉化為創作的養分，並且將它實現為可以和他人溝通的概念。在這段時間裡，許唐瑋獲得很大的嘗試空間，尤其在材料和觀念上的試驗。什麼樣的材質可以相互銜接，什麼樣的材質能有什麼樣的感覺，這些以建築為前提的訓練，卻也為日後做為藝術家的許唐瑋裝備了創作的敏感度，使他的作品在空間意象的發展路線裡，有了非常受用的獨特能力。長期的鍛鍊養成技藝，被他說來簡直像是某種忍術一樣地玄奇：「我可以很輕易地看一個東西，就知道它是怎麼做出來的。這是前提。因為我知道它怎麼做的，才能思考它為什麼決定這麼做。我可以排出它的流程，接著去想：有沒有更好的方式，或者，這樣做有什麼意義。我覺得這個敏銳度的訓練是很大的。」

　　許唐瑋說：「在實踐建築系期間，王澤對我的影響滿大的。他從正規的建築訓練出發，重視邏輯分析。比如當我們討論某一個建築的概念，參考書單排開，可以包含各式各樣的領域，比如科學、建築、藝術家作品，甚至是一些隨意找到的圖表。我們必須利用這些材料去拼接出一個自覺得完整的概念。那其實是滿有趣的訓練過程。我們從這些材料裡發展出一個新的故事，但是這個故事會很有科學性的架構。那個部分會讓你比較有自信，至少生產出來的東西都有依據，雖然看來很像在憑空捏造。你的每句話都有來源，當然要延伸的時候，這些東西就是我的資料。我

許唐瑋　想像的裡與外2　2009　壓克力顏料畫布　60.5×72.5cm（上圖）
許唐瑋　空間中的局部2　2009　壓克力顏料畫布　65×53cm（右頁圖）

當然也可以把東西做得更有說服力，那麼就要在這部分下很多工夫。這件事其實又無關建築或藝術，很自由。」

　　而顏忠賢的教學對於許唐瑋來說，則是向內的認識。「他的方式是比較想像性的。可以跟自己講話，可以問自己問題，叫自己回答。比如有一次他要我們說一件自己害怕的事，於是我說出一個事件成為一個架構，然後去分析故事裡的角色、情境。這些都是創作的素材，可以據

此延伸、想像。一個基本的故事裡面會有很多線索，可能再下一個標題，就可以串接成一個很有想像性但是很貼近我的事。」「顏忠賢對於文字非常敏銳，所以有時候他說的話、寫一段句子給我們，雖然標點符號都不知道要斷在哪裡，卻可以分出好幾種結局。這對我們的想像是滿有幫助的。他動作做得很少，但仔細觀察就可以發現一些很細微的小事。用這個方式，就可以延伸到我想像的故事裡，我也可以用這種方式來處理創作，或把事情想得更仔細。」

　　在一個自由且重視學生個別潛質的環境裡，一些看來非常基本款的學生守則，都是可以打破的。「大三那年，我一學期沒上半堂課。每天白天睡覺，晚上到沒人用的教室，把整間教室的工作桌全部併起來，可以放上大約二十張全開的圖畫紙。我那半年做的全部事情，只有畫圖和做作品，學期結束時，我最少完成了超過一百二十張的圖。有的圖是二十張全開紙張合起來這麼大，將近有10公尺長的規模。接著，再用這批作品上面的語彙和視覺經驗，做成立體的作品。這件建築上的作品有點生硬，但那經驗滿不錯的。你一直在想、做這些事，想著怎麼表達、怎麼用任何方式呈現出某一種特別的形式或樣子，或者用什麼方式讓別人可以知道這件事的連續性，也可以被閱讀的。這段時間對我來說滿重要的。」

　　接近創作的建築訓練，終究帶著人與空間關係的現實感。在建築系的那段時間，從建築創作的本位上鍛鍊能力，在使用各種材質、語言、處理空間的方式等方向上探索，儘管相當自由，卻無法不考慮建築的技術、建築與人的關係。「後來有一陣子接觸了一些展覽、作品，讓我覺得藝術創作更沒有邊界，沒有阻礙，它可以用任何的形式表達，比如錄像也可以講建築的事，雕塑也可以談感覺、感性，雖然是立體的物件，但也可以談抽象的事。藝術的語言更自由、材質的使用也幾乎沒有包袱，很直接、隨性，又可以很準。我其實對材料還滿偏好的，喜歡思考用什麼方式來處理材料會更有開放性，更有延伸性，這一點共通性上，和建築是可以相輔相成的。這也影響

許唐瑋　微觀空間4　2009　壓克力顏料　117×91×2.5cm（左頁左圖）
許唐瑋　行走星球4　2009　壓克力顏料畫布　65×53cm（左頁右圖）
許唐瑋　行走星球5　2009　壓克力顏料畫布　53×46×2.5cm（上圖）

我的創作滿多，例如像現在正在做的創作，雖然平面佔了很大一部分，但我還在慢慢進行試驗。就目前而言，發表的多數是平面作品，那是因為現階段我認為平面是一個很好的表達方式。除此之外，我也還在嘗試用其他的語言來呈現，例如用某種形式來處理立體化的問題，那絕不是畫一個東西直接做成立體的就可以。這就是我覺得可以發揮得比以前在建築領域更好的地方。」

　　進入台南藝術大學造形所之後，全然藝術家的養成教育一反過去的建築訓練，挑剔的是創作上的精準程度。創作有各種可能，但藝術家必須明白每一個動作的必要性，以及由此而來的結果。許唐瑋說：「到了南藝，大家都會希望你的動作愈少愈好，動作愈明確愈好。什麼時候該停、為什麼這裡畫了這個東西、效果為什麼是這樣……，可以去分析每一個環節，很嚴謹。於是你需要冷靜，因為每一種幾乎都可以做，但你必須先知道為什麼要這麼做。我覺得兩種創作的方

許唐瑋　行走星球8　2009　壓克力顏料畫布　53×46×2.5cm（上圖）
許唐瑋　未知距離的空間　2009　壓克力顏料畫布　112×162×3.5cm（右圖）

式搭配起來，其實是很有趣，比較平衡。當想法確實而清楚之後，就會很好發揮、很好延伸。」

目前，許唐瑋持續開發各類材質表現的可能。幾件裝置於公共空間的立體創作，嘗試將其作品中一貫的空間趣味以不同的狀態呈現。除此之外，最主要仍是畫畫。「我覺得畫圖最自由。對我來說，假使有十個想法想一次講完，畫圖就是可以解決這個需求的辦法，這樣的表達方式讓我可以很放鬆。繪畫可以自由自在地表達，就算沒有表達完，下一張還可以繼續。當連續性的系列作品全盤呈現，就可以想像到另一個空間的狀態，或者我虛擬的情境。」許唐瑋的繪畫來自建築教育的滋養，卻能走出現實的尺度，以他執拗的原則換算關於空間意象的最大自由。那些曾經在精密計算裡求突變發展的擠壓、激盪，以及對於無上自由不斷質問的殘酷懷疑，大概就是使他的繪畫看來無稽，卻耐人尋味的原因。（作品圖版提供／許唐瑋）

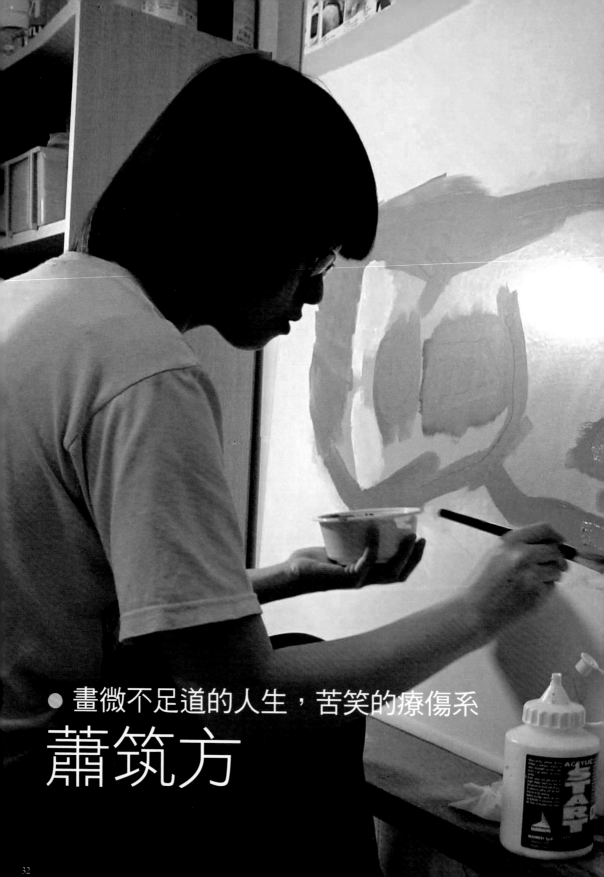

● 畫微不足道的人生，苦笑的療傷系

蕭筑方

蕭筑方2012年的個展以卡夫卡的小說〈室內下大雨〉命名。這部迷人的極短篇有卡夫卡一貫的荒謬敘事口吻：

「……可這裡的水位不斷地上漲著。它愛漲就漲吧。這很糟糕，但我能夠忍受。只要想開一點，這事還是可以忍受的，我只不過連同我的椅子飄得高一點，整個狀況並沒有多大改變，所有東西都在飄，只不過我飄得更高一點。可是雨點在我頭上的敲打使我無法忍受。這看上去是件微不足道的小事，但偏偏這件小事是我無法忍受的，或者不如說，這我說不定甚至也能夠忍受，我所不能忍受的僅僅是我的束手無策。我實在是無計可施了，我戴上一頂帽子，我撐開一把雨傘，我把一塊木板頂在頭上，全都是白費力氣，不是這場雨穿透一切，就是在帽子下，雨傘下，木板下又下起了一場新的雨，雨點的敲擊力絲毫不減。」

費盡了力氣還是不敵沮喪襲擊。

蕭筑方近年來以人物為主題的作品，也像是極短篇一樣。它們看來明快，清楚，完整但簡潔，像是一則暫時的敘事，在有限的篇幅裡交代了情緒和故事。直觀情感的渲染從線條和色彩裡擴散開來。它們都沒有說話，卻很有戲。

憂鬱的情緒籠罩著蕭筑方幾年下來的作品。儘管有的時候色彩鮮亮，但還是透露出莫名的陰鬱。畫面清一色都是人物，幾筆線條勾勒，就把個性和彼時的處境說完了。畫家本人和畫裡的那些人物長得有點像，然而她無意在作品裡描繪自己。蕭筑方說：「別人問我是不是畫自畫像，我都不知道怎麼回答。其實我覺得都是內化，或者多多少少有點自我投射。在畫的時候，不覺得那

蕭筑方在工作室作畫（左頁圖）
蕭筑方　滑行　2010　壓克力顏料畫布　194×145cm（上圖）

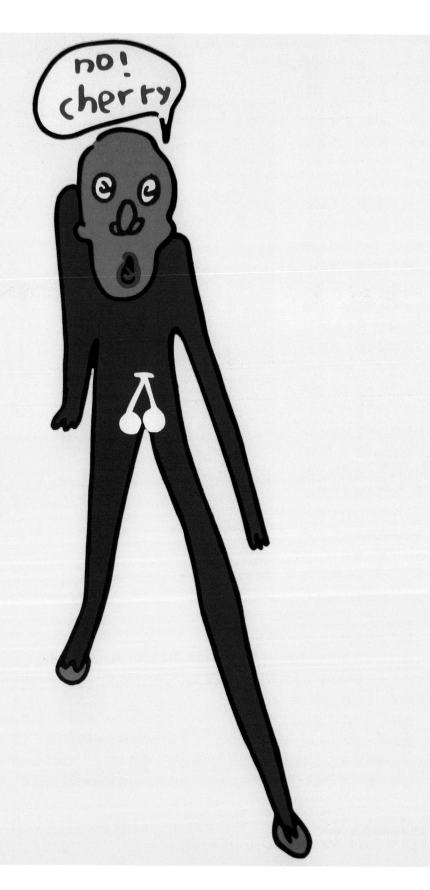

是在畫我，可是畫到最後人家就會這樣問妳。」

　　這種無奈的回答方式和畫面裡那些無名氏的氣質還真有點像。

　　從小蕭筑方就不是一個太引人注意的小孩，現在的爽朗樣子看起來不是因為過於優渥順遂養成的，那種率真反而是骨子裡有一種徹底悲觀加持的結果。眼前這位學院出身的年輕畫家，高中沒念美術班，大學也考了三次才考上，「因為自己以前功課太差了，從來沒想過自己有大學可以念。一直到大二、大三走在竹師的校園裡，自己也覺得好神奇喔！已經過了一段時間還覺得滿不可思議的。」重考大學的時候，家人似乎覺得不太體面，自己反而不以為意。她自嘲說：「可能我比較沒有羞恥心吧，因為周圍的同學也都是這樣。面對壓力、打擊，我會很冷靜。對於現實……就像前幾天遇上大地震，房子搖晃得厲害，畫室裡的畫布都倒了下來，衣櫃都移位了，我也不覺得嚴重。我說不上那種感覺，像是瞬間放棄的那種狀態。」

　　毫無求生意志。

1 蕭筑方　NO! Cherry　2008　壓克力顏料畫布　162×110cm
2 蕭筑方　Good Morning　2010　壓克力顏料畫布　97×130cm
3 蕭筑方　Little Music　2008　壓克力顏料畫布　130×194cm
4 蕭筑方　刺穿　2010　壓克力顏料畫布　112×162cm
5 蕭筑方　橘紅色蛙鏡　2009　壓克力顏料畫布　116.5×97cm

　　這樣的個性在蕭筑方的作品裡也可以察覺得到。那些眼角下垂的人物總是哀愁，像是靈魂出竅一樣被定止在空氣裡。他們正在融化，他們囧，他們不知道為什麼嚇得發抖，張大了嘴巴，冒著煙，流眼淚。

　　在新竹師院期間，蕭筑方從喜歡畫古厝之類「咖啡色舊舊的東西」，漸漸轉向表達自我心緒的塗鴉藝術路線。或許是較為年長而早熟的性格，讓她比起其他同學更早些面對創作的問題。「大三左右，我開始會去想創作方面的事，畫畫比較放感情，大家可能還都在習作的階段，但我覺得好像應該去畫什麼自己的東西。那時候有一段滿痛苦的掙扎期，作品的風格有點像巴斯奇亞（Jean-Michel Basquiat），滿書寫的，也滿直接的。」

　　依循直觀的情感而作，蕭筑方對於創作情緒的信任和依賴，在竹師期間逐漸養成，謝鴻均的指導給了很多重要的刺激。除此之外，讀幼稚園的弟弟也意外地影響了她的創作。

　　蕭筑方說：「我覺得畫畫是不用教的，這是很直覺的。什麼東西我喜歡、不喜歡，什麼我要、不要，只要認識自己就可以決定，不需要教。學院裡的各種操練，永遠只能產出習作，而我在展覽裡看到藝術家們的作品，已經不是在處理習作，覺得自己跟他們有好長一段距離。為什麼他們被放在這裡、會成為成功的藝術家，一定是因為他們做了什麼我沒做。」後來，蕭筑方找到

1 蕭筑方　冒煙女　2007　壓克力顏料畫布　145.5×112cm
2 蕭筑方　Green　2009　壓克力顏料畫布　130×97cm
3 蕭筑方　冰　2010　壓克力顏料畫布　145.5×112cm
4 蕭筑方　中毒　2009　壓克力顏料畫布　162×112cm

③ ④

大膽而直接地表現內在情緒這條路,從習作的階段破繭而出。「我會開始畫比較塗鴉的作品,是因為受到弟弟的感染。當時他才念幼稚園,常常在媽媽不要的筆記本上畫圖。他畫的不是那種老師教出來、畫得很厲害的兒童畫,而是學校會禁止你畫的火柴棒人。他可以在不到一分鐘之內很快地畫完一頁,只有寥寥幾筆,有的時候也畫動態、有速度感的東西,例如小孩子玩的戰鬥陀螺。人物畫得很簡單,也很有表情。他的畫面很快就完成,只是在敘述一件他想說的事情。我看了其實滿感動的,覺得這樣就可以表達了,為什麼我們要去學素描、水彩?我想,除了學好這些專業的媒材技法之外,是不是可以另外找到一條自己的路?從我弟弟的畫裡,我發覺畫畫可以像小孩這樣畫就好,甚至是不用教的。這對我來說是一個滿重要的關鍵,讓我從習作轉變到創作,那種感覺到現在還是印象很深刻。」

就這樣,自此之後我們看到蕭筑方的作品生成這副德行,就像她使喚一些你不認識的角色,講她的心情給你聽。

2005年,蕭筑方參展台北當代藝術館「非常厲害:設計中的藝術‧藝術中的設計」的〈小小〉,在牆面上畫了三百幅6×10公分的作品。那個展覽對她而言是一次重要的經驗,「已經開始用一種比較冷靜、理智的方式來創作」。先設定了遊戲規則,給自己一次「筆在意念之前」的練習。2006年在新樂園藝術空間的雙個展,更加自信地展露了蕭筑方在線條和形象上的掌握能力,一面牆貼滿了軟弱散漫的素描,它們氣勢逼人。一幅特別大的人頭直接畫在牆上,粗獷的線條毫不含糊地表現出相當個人的繪畫氣質。

① ②

　　從處理小的畫面到放大的空間，蕭筑方在後來幾次的展覽開始了以投影機輔助作畫的方式。剛開始的時候充滿矛盾，因為這些工具性的過程挑戰了她對於繪畫的理解。「我要再次強調，我是個很保守的人。對於繪畫這種東西，還是很難跨出那一步，因為在這之前，畫畫在我的想像裡就是筆和畫布。用投影機投影、割卡典西德，我會想：刀痕在我的作品裡又是什麼意思？」幾次展覽的經驗之後，蕭筑方發現「用投影機覺得更自由了，更可以發揮」，對於一個會因為徒手畫的圓圈不滿意就要挫折停工好一陣子的人來說，投影的方式也解決了心情容易受傷而創作停擺的技術性問題。此後，這樣的創作模式確立下來，除了在繪畫尺度上有所突破，近期的作品更以錯位重疊的效果，讓畫面更富變化。

　　大量的素描是支持蕭筑方創作的基本元素。素描的習慣維持多年，黑色水性簽字筆畫出的線條質感特別獲得她的鍾愛。她在固定尺寸的素描簿上一頁一頁一本一本地畫，然後把滿意的圖像搬到畫布上去。蕭筑方說：「素描是一種練習，也是情緒的抒發。其實現在我作畫的方式是比較理智的，有時候情緒無法透過這種方式表達，畫素描就是一種平衡的作法。」

　　對於蕭筑方來說，在台南藝術大學的訓練「就是冷靜，簡化。東西愈來愈簡單，想法更縝密、完整。我覺得在研究所裡面學習，就是取決於要不要解決老師提出的問題，解決了就進入下一關，不解決就是原地打轉。那地方真的是安靜到逼視你自己，開始冷靜地去看、去想，試著解決一些問題。在南藝這幾年，我學到怎麼掌握自己能掌握的東西，很多問題不能直接衝撞，要轉個彎去處理。在創作上，我以前很依賴自己的直覺，那會讓我有安全感，覺得可以靠著它去做很多事情，而現在知道要在收放之間拿捏。」

③ ④

　　除了線條的張力，色彩在蕭筑方的作品中佔了重要的部分。然而在此之前，她必須先和畫面建立起關係。她為每一件作品取名字，讓故事在畫面裡發生，「要有這個故事我才知道怎麼安排顏色、線條，要有一個想法，才能夠去貫徹。這也是一種溝通。」〈Good Morning〉是一幅有山和太陽的風景畫，〈Green〉是關於肚子痛的故事，〈ㄅㄨㄅㄨ〉走的是海灘風，〈受潮〉像是靈魂看著自己。

　　這些小得不能再小的故事對於看畫的人來說並不重要。它們微不足道的存在，可能只做為蕭筑方披露某時心境的一點點線索。這些有表情的畫面，卻召喚著我們都可能遭遇的疏離或者壓抑，每一個苦笑或茫然的面孔，試圖療癒敏感脆弱的神經。

　　而蕭筑方繼續深居在台南鄉間的畫室裡，過著她覺得「可憐的孤獨的寂寞的跟開心的美好的比起來，會比較真實」的人生。（圖版提供／蕭筑方）

1 蕭筑方　受潮　2010　壓克力顏料畫布　145.5×97cm
2 蕭筑方　ㄅㄨㄅㄨ　2009　壓克力顏料畫布　145.5×112cm
3 蕭筑方　滴落石　2009　壓克力顏料畫布　169×130cm
4 蕭筑方　Woo　2009　壓克力顏料畫布　162×130cm

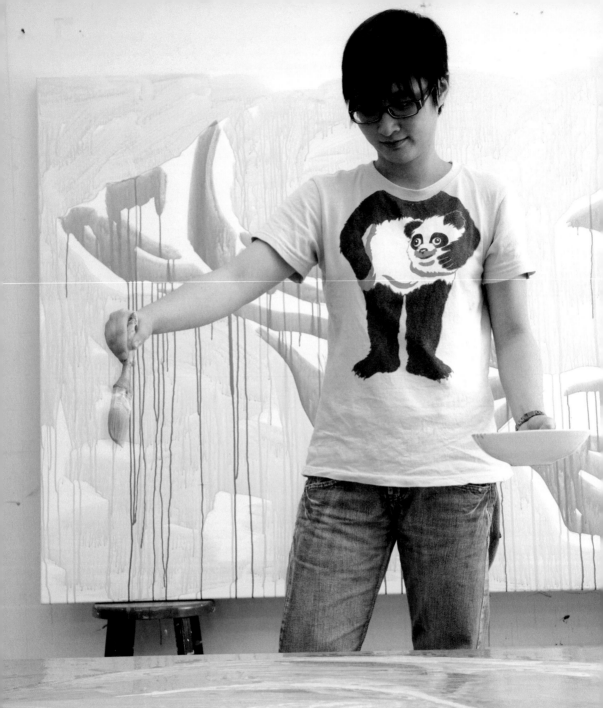

以甜美為名，記下層疊時間

王亮尹

　　很多台北藝術大學畢業的年輕畫家們，畢了業沒離開河岸區域，在關渡、八里一帶找了工作室，繼續畫畫。從大學到研究所，王亮尹在台北藝術大學前後也待了七年多，畢業之後還是在八里落腳。這裡距離市囂有段距離，道路寬敞，車子也開得特別快。她的工作室簡單得沒有多餘的隔間及裝飾，很純粹的一個作畫地方。顏料和畫布佔去了大部分的面積，靠在牆上未完成的作品則是表情最多的事物。有幾張已經完成的小畫精神奕奕地掛了起來，一兩幅大的作品斷斷續續進行了個把月，陷入膠著，畫了又畫，最後似乎是看得不耐煩了，索性把畫布反過來面壁。過一段時間再說吧。另一邊有一幅畫才剛起步，淡淡的鉛筆底稿簡單地勾勒出畫面輪廓。

　　這幾年，王亮尹以甜點為對象的創作，成為相當個人的標誌。大約自2003年起，她以身邊

王亮尹在八里的工作室（攝影／陳明聰，左頁圖）
王亮尹　藍色法藍奇　2008　壓克力顏料畫布　160×160cm（上圖）

41

的物件入畫，蔬果、早餐，各式各樣的食物，除此之外，也包括一直在畫的人物。這些作品的線條直接而俐落，那些甜美的東西被她畫起來卻陰沉了點。儘管一眼就可以辨識出來，觀看的人仍不免要為這些再熟悉不過的事物所吸引。

在前幾次的個展裡，王亮尹發表的作品多是畫物而非人。這些癱軟的冰棒、切開的蛋糕和點心，在畫裡為我們做足了表情，形式與內容聯手演出。單畫一件事物讓主題異常明確，話已經說得不能再清楚了。顏料飽暢地流灑在畫布上，物質的特性和被畫的對象緊密相契。

然而，眼前這些可人的甜點畫作，並不是出自什麼甜美型嬌嬌女之手。也可能因為這樣，它們總沒辦法被以一味甜膩的姿態展現出來，仔細再看，飽和充沛的色彩和顏料痕跡之下，除了透露媒材本身的輕與稀薄，還夾雜著一點點難言的混亂和酸苦的感覺。這些作品成功地展現了世間物事淋漓好看的表象，其實也正是一層亮麗的偽裝，用王亮尹的話來說，「長愈大愈躲到畫布後面」。確實，站在精心描繪的甜點面前，我們並不容易由此多認識畫家一些。

當初考大學的時候，雖然清楚自己是要創作的，卻因為

王亮尹　覆盆子派　2008　壓克力顏料畫布　160×160cm（上圖）
王亮尹　冰棒　2007　壓克力顏料畫布　160×160cm（右圖）

①

以為受不了美術系而念了視覺傳達。而這一年過得不開心，還是再考入心裡的第一志願。「上北藝大之後就滿確定要畫畫了，決定要往成為藝術家的路前進。」除了曲德義之外，大一教水彩的陳國強也影響王亮尹頗多。其實在她早期的繪畫裡面，還看得到水彩的影子：「像是把水彩畫在大畫布上面。一開始就是以畫水彩的方式畫，後來才變成現在的畫法。」

　　將精神放在周圍的物件，王亮尹早期的作品裡有蔬果、糕點、各式各樣的食物、玩具、人物，後來逐漸將繪畫的焦點集中在甜點之上，人物的主題也照樣持續著。「一開始是畫周遭的東西，畫了一些之後才發現自己大部分都畫吃的，特別是甜食。」她分析自己或許是需要被滿足，而甜食提供了心理最佳的慰藉。撇開這類心理分析式的解讀，其實從王亮尹的創作可以意識到當代畫家所觀察及知覺的生活現實，看到這些屬於當下的靜物如何不再為了反映某個階級的生活情狀，任它們無甚深意且自信地展現出巨大而美好的樣子。當然，對於畫家來說，感官的滿足是從視覺開始的，「畫〈甜椒〉是因為覺得它切開的時候看起來很性感，〈進口蔬菜〉也是，讓我感到驚奇。」這些平凡的小事小物，被放大在畫布裡做為唯一的視覺焦點，它們充滿畫面，幾乎超出了畫布所能承載的範圍，我們這才發現，原來生活是長這個樣子。

　　早期的幾幅作品，包括〈背果〉（2003）、〈難瓜〉（2003）、〈土思〉（2004）和幾幅人物畫，都在畫面上保留了不規整的白色邊緣，這是她的作畫習慣。在〈杯子蛋糕〉（2004）、〈橘子脫皮〉（2004）、〈大馬糞〉（2006）等作品裡，可以看到清淡的鉛筆輪廓、留白，以及垂直滴落的顏料痕跡，直接而絕對，在這些早期創作已經清楚透露王亮尹處理畫

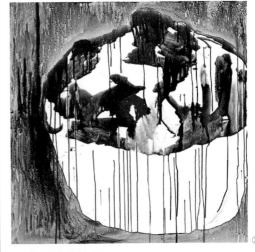

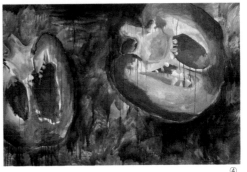

②

③

④

面與描繪對象的喜好,畫得愈久,最初那種無畏而強悍的固執漸漸被疊得愈來愈濃愈厚愈複雜的色彩遮蓋了。後來的〈切蛋糕〉(2007)、〈冰棒〉(2007)、〈藍色法藍奇〉(2008)、〈覆盆子派〉(2008)等,在技法上有了新的變化,滿脹的色彩層次及筆觸讓人幾乎無法喘息。最大的不同其實不在這些表面,而是畫畫的人真的躲到這些甜點背後了。再也沒有外露的底稿線,那些以前立著畫布的滴流效果也一一被她控制、馴服。果醬,煉乳,細如沙粒的冰,這些甜食的狀態被如實展現,畫布就是淋漓的戰場。

「其實畫食物也只是一個象徵,用色的時候就像畫人物一樣。」好看好吃的事物看來只是一個幌子,這些耗費精神鋪陳出來的色彩質感,只為了把所有複雜難言的情緒層層蓋好。相反地,畫人物只有坦白了。王亮尹關於人物的作品,只畫自己身邊感情親密的,面對這類畫作再也無法遮掩,看上去還是一樣淡薄,都是最平凡的生活瞬間,然而它們對畫者而言牽涉了太多的人間情感,太直接,不是那麼容易面對。

對於王亮尹來說,畫人物和畫甜點有著截然不同的心理時間。「畫人好像比較自在,畫起來速度也比較快,只要準備好了,很快就可以完成。但是畫甜點就是比較慢。」一個是情感的直

1 王亮尹　櫻桃　2010　壓克力顏料畫布　27×35cm
2 王亮尹　薄荷冰淇淋　2009　壓克力顏料畫布　160×160cm
3 王亮尹　大馬糞　2006　壓克力顏料畫布　150×150cm
4 王亮尹　紅椒　2003　壓克力顏料畫布　140×187cm

接表達，一個是細膩而隱晦的醞釀。「我以前比較喜歡畫人物，但是畫人物太辛苦，畫了會不開心，因為有太多感情，甚至有的時候會覺得難過。」這些關聯著情感的切身經驗，尤其是親情，儘管表面疏離又獨立，其實有最難割捨的愛和關心。描繪人物的作品雖然持續在畫，但不常在展覽裡出現。她說：「不展人物是因為我捨不得。」

　　無處可躲的感情灌注在看起來輕描淡寫的人物畫裡。王亮尹畫親密的朋友，畫自己，畫家人。家庭生活裡最不起眼的小事，諸如為小狗洗澡、打球、熟睡的哥哥或者爸爸，那些不值得紀念的時刻，全都是最真實的生活。〈唱歌〉（2003）是最早的幾幅人物畫之一，畫的是一位唱聲樂的朋友，和〈哥哥〉（2003）、〈大狗〉（2004）一樣，都只有輕淺的色彩塗繪在畫布之上。「〈唱歌〉只畫了一層。這件作品一下子就畫好了，好像水彩一樣，沒有重疊。但是為了畫這張畫我準備很久，心情很緊張，因為必須一氣呵成，動作要很快，而且又有個人的情感在裡面。」至於描繪家人的作品，對於看畫的人來說可能像是一個個謎團，我們只能從被放大的人物、那人所呈現出來的角度和姿態，揣摩他們和畫者之間情感的連結。這個離家在台北畫畫的小孩有些固執又任性，有幾次真的氣壞了爸媽。她說：「爸爸說我像飛出去的小鳥，不會回家，除非自己想到。」對於最親愛的人總是關心，卻不擅用言語表達，在畫裡呈現為安靜凝止的瞬間，色彩和筆觸鬱鬱地流下，散開，在普通的日常情節裡留住最沉重而難以割捨的情感的樣子。

　　至於後來畫的幾幅人物新作，她希望在感傷之外能有一些不同的心情。

　　無論是畫人物或者畫甜點，對於王亮尹而言，繪畫像是一層包裹著身心的外衣，柔軟地包覆敏銳的感受和所有混亂難言的情緒。她說：「繪畫就像人的皮膚一樣，也像是我的皮膚。它是有溫度的，有很細微的體溫變化。顏料附著在畫布上面只是薄薄的一層，它可以傳遞溫度，但是很緩慢，要認真細心才會發覺它緩慢的變化。一張畫可以傳遞很多訊息，但是相較於影像，它不是那麼直接，像細細長長的線一樣，慢慢的，很不符合現代人的腳步。」如此不合時宜卻執意要畫下去，只因為這些難以言喻的感受需要一個出口。「我感覺自己好像在做一種很古老的事情。時間被層層疊疊地記錄在裡面，而不是瞬間。」於是我們看見這些清透的壓克力顏料在畫布上吞噬著彼此，混合，墜落，以甜美為名重重地壓在我們面前，幾乎沒有喘息的機會。（作品圖版提供／王亮尹）

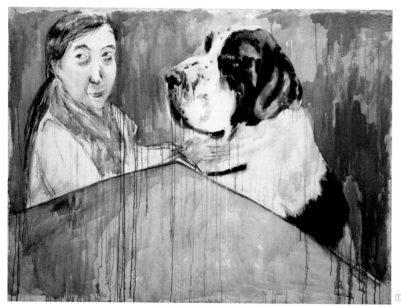

①

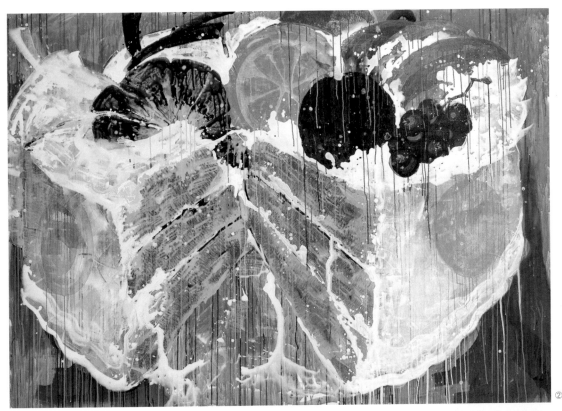

②

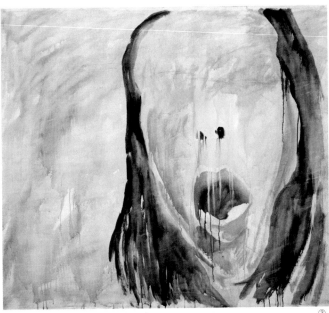

③

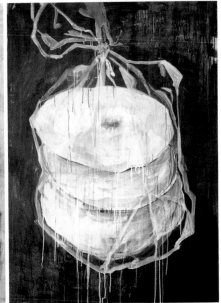

④

1 王亮尹　大狗　2004　壓克力顏料畫布　140×191cm
2 王亮尹　切蛋糕　2007　壓克力顏料畫布　162×227cm
3 王亮尹　唱歌　2003　壓克力顏料畫布　162×182cm
4 王亮尹　背果　2003　壓克力顏料畫布　145×118cm

黃海欣　小事件　2009　油彩畫布　28×35.5cm×12

　　「B747-400」系列以平面繪畫和燈箱的形式，諧擬了飛機上的逃生指南。這件作品的想法來自大二時去泰國玩的經驗，黃海欣說：「那次因為很久沒坐飛機了，感覺很緊張。準備起飛前我聽著飛機上的廣播，心裡有一種很害怕、奇怪、不安的感覺。看著機翼在停機坪上閃著燈光，覺得非常冷血，好無情。這個時候飛機上卻播著輕音樂，同時還聽得到很大的引擎聲，轟轟地。我覺得這個時刻好有張力，好想要做一點關於這個的什麼，在大三、大四的時候，就先用繪畫的方式畫下來了。」

　　對於生命裡某些荒謬的片刻，黃海欣是敏感的。不只如此，生活周圍那些平淡無奇的事與物，我們習以為常，其實不太正常。我們縱容且默許它們存在，而黃海欣則在畫作裡煞有其事地將它們挑揀出來。這些我們都非常熟悉的場景突然顯露了可笑的一面，所謂屬於某地的印象或者感覺，原來就是由無數個這樣的片段累積起來的。

　　人在紐約，黃海欣還是對台灣的事情比較感興趣，特別是從網路上搜尋台灣的新聞。這倒不是因為思鄉，而是「看台灣的新聞」這件事對黃海欣來說充滿了趣味。無論平面媒體或者電視、網路，新聞被呈現的方式，以及它所呈現的內容，反映了此地人們認知世界的方式、意識型態和價值觀。黃海欣說：「台灣的新聞都有一種好笑的感覺，一種說不上來的幽默感。我都從網路上看新聞。在外國比較不像在台灣了解這些事情，透過媒體的影像，比如Yahoo的新聞，這些事件

黃海欣　萬安28號演習　2008　油彩畫布　76×101cm（上圖）
黃海欣　愛的抱抱　2009　油彩畫布　28×35.5cm×8（右頁圖）

對我而言有種距離感，不知道哪裡怪怪的，但明明新聞的內容都很嚴肅。」

「小事件」是一系列以新聞圖片為對象的描繪。這些新聞畫面多半來自網路，我們對於裡面的人物和事件其實都不陌生。在這個圖像閱讀勝過文字的時代，讀者對新聞事件的認識，通常在短短幾秒鐘之內就搞定，掌握了標題、圖片這兩項原則，幾乎就掌握了世界。黃海欣的「小事件」系列就在這樣的脈絡之下，透過快速的描繪風格，為我們定格了那些事件的印象，所有國家大事或者莫名其妙地被放上首頁頭版的奇聞怪談，反映了台灣人面對世界的態度，以及所關切的究竟為何物。立委扭打、北所檢調人士出入、政治人物鞠躬道歉、藝人吸毒被逮、戴奧辛鴨、觀落陰、被誤認為是裸屍的醉漢，甚至是愛上鯉魚的癩蝦蟆，都是屬於我們的新聞。黃海欣說：「從媒體看來，台灣充滿小事件，簡直是個被小事件們架構出來的地方，精力充沛於各種小事情。」透過這些匆匆一瞥式的描繪，黃海欣捕捉到台灣的精采和活力，以她的話來說，「品質有點像路邊攤」，但正是這樣的輕描淡寫，像極了台灣。

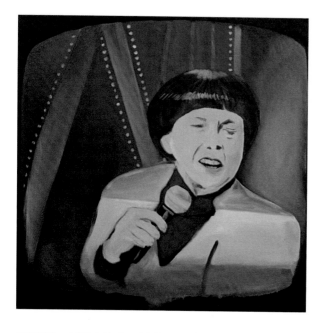

某些讓人不可思議的題材，也突顯出黃海欣的個人風格。例如〈萬安二十八號演習〉畫灰色地下室裡戴著鴨舌帽、穿藍白拖的歐吉桑，坐在塑膠椅上掩住耳目，〈豬哥亮〉畫電視螢幕裡穿著白西裝的著名節目主持人。這些都是正港的台灣。

面對不斷翻新且天天有驚喜的新聞照片，黃海欣的「犯政治畫」（2008）、「愛的抱抱」（2010）兩個系列，為我們歸納出經常出現的某些畫面類型。它們平常看起來都很像一回事，相當嚴肅且具有象徵意義，然而放在一起看，我們似乎更能感受現場難以言喻的氣氛。為了創作這兩個系列，黃海欣首先上網搜尋新聞圖版。「犯政治畫」以中文的「會談」二字做為關鍵字，結果出現了一堆熟面孔。「歐美國家的元首或政要，比較少這種形式的會面」，這樣的見面方式，帶著某種亞洲的地方色彩。當「犯政治畫」被一字排開，作品裡到底誰是誰並不真的很重要（儘管他們確有其人，我們竟也能在模糊的描繪中辨識一二），從畫面看來，兩個西裝筆挺的男人，坐在一對像樣的椅子上，中間一張茶几，上面有點綴的瓶花，他們相談甚歡，他們客套地笑著，原來這就是政治寫照，也是所有老百姓透過媒體所能認識的，所謂的政要該有的舉止和形象。那些照理說很體面又正經的瞬間，在潔淨無染的白色背景襯托下，特別具舞台效果，只是不知怎麼地有點歪斜。

另一個系列就更有表情了。「愛的抱抱」放大了政治人物典型的肢體語言，這次的關鍵字是「熱情擁抱」。除了並肩端坐的會談和肢體糾纏的禮貌性擁抱，黃海欣同時也從動土典禮、剪綵儀式這類場面，捕捉了所謂政治的虛無與實際。

　　除了各種新聞圖像之外，黃海欣也從書刊上選擇繪畫的材料，部分作品畫的則是自己拍攝的照片。有些圖像來自老牌的美國雜誌《生活》（Life），例如「紅繩結」系列以「學者教學」單元為素材，〈B計畫〉是第二次世界大戰的情報機器。「為你好」系列多半來自醫療單位的簡介文件，無論是健康檢查、急救常識，或者護士協助病童康復，這些指向一個健康快樂世界的檔案照片，在黃海欣筆下竟透露出病態的陰森氛圍。過度正面的虛假，讓再繽紛歡樂的畫面，都有一種毛毛的感覺。黃海欣在紐約的同學們，似乎也可以抓到她對某種意象的偏愛，甚至會主動提供繪畫的題材。「有一次我不在學校的工作室，有人在我桌上放了一張剪報，說『這個很適合妳』，我還真用那張圖畫了一件作品。」

　　創作對於黃海欣而言，就是挖苦悲哀的現實。她說：「我覺得能讓人覺得苦笑很重要。反映出某種無可奈何，但又淡淡地只好接受的狀態，比較像是真實的人生吧。」紐約對於黃海欣而言已經不是一個陌生的地方，但還是有沉重的創作焦慮和生存壓力。「這個環境實在太大了，每個人都有很多機會，但你不一定會成功。在台灣，或許某些獎項是年輕藝術家進入核心的跳板，但是這裡人實在太多了，全世界的人都為了同一件事而來。我也很焦慮自己的努力夠不夠，總覺得無論如何還是一個外國人，很難融入，還是很痛苦。無論是生活或者創作，也還有一點苦中作樂的感覺。」

　　目前，黃海欣除了畫畫還兼做古董海報修復的工作，有時和幾個朋友一起策畫展覽，未來也將繼續苦中作樂的創作生活。無論對自己，或者台灣、所有人類而言，苦悶裡的自嘲似乎特別具有威力。我想起黃海欣畫的〈無言的結局〉。雖然看起來像是戲作一幅，卻十分傳神地表達了悶窘的處境。紫紅色的海面上，一條小船載著呆若木雞的一對男女，表情超衰，遠方岸上還有兩棵楊柳。它們全都看起來糟透了。而這個糟透了的世界，如果還有什麼值得我們努力，大概就是在苦笑裡試著找出一點點生存的樂趣吧。（作品圖版提供／黃海欣）

黃海欣　豬哥亮　2010　油彩畫布　65×65cm（左頁圖）
黃海欣　為你好#4　2010　油彩畫布　114×114cm（左圖）
黃海欣　妳快樂所以我快樂　2010　油彩畫布　115×115cm（右圖）

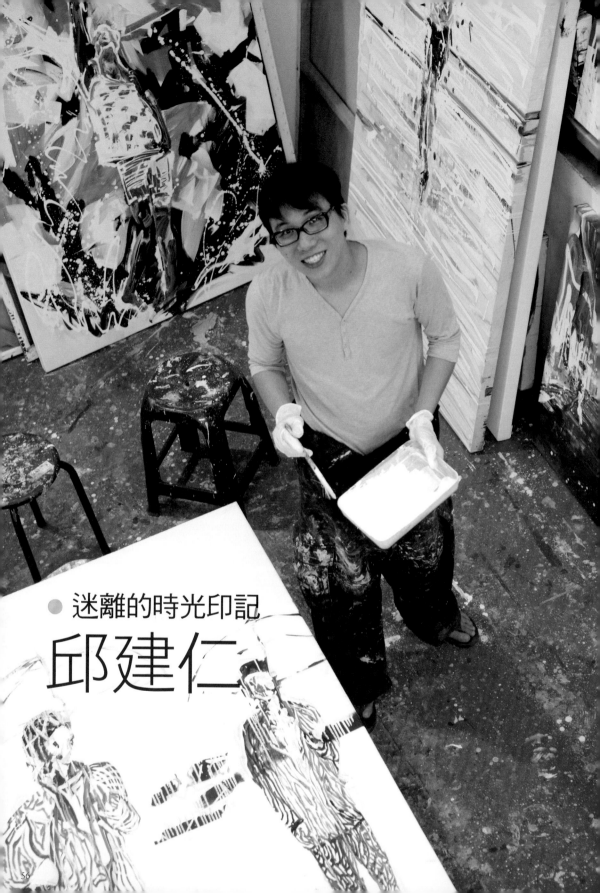

迷離的時光印記

邱建仁

2004年，邱建仁獲得台北美術獎的時候還是一個大學生。那年他首度參加公辦的美術比賽，一舉便獲得台北獎肯定，是歷屆以來少見的年輕得主。那個時候，台灣的當代藝術市場尚未進入一波火熱的高峰，新世代藝術家們熱中在類似的競賽裡探詢成就與出路，這個獎項一向也被視為觀察新興創作者的指標。邱建仁的獲獎，在那一屆看來似乎只是一個平凡的學生得獎者，然而此後，短短的五、六年內，藝術界對於新生代畫家的關注有增無減，其中甚至歷經了一個時段的藝術市場熱潮，從事繪畫且已具個人風格的藝術家們，多半受到市場的青睞，躬逢台灣藝壇從未有過的一段時光，同時接受學院與市場的雙重教育。現在回頭來看，這幾年台灣當代年輕畫家群裡，邱建仁是面對自我創作和藝術社會裡的現實關係上，很早熟的一個。

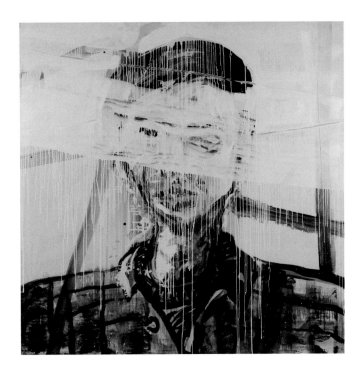

　　在正式走上繪畫之路前，邱建仁的創作以攝影為主，作品也頗受師長好評。他把從各處資源回收場撿回來的鍋碗瓢盆安置在鏡頭前，拍出一幅如同古典靜物般的畫面，巨幅輸出呈現。相較於北藝大班上其他同學，邱建仁主修繪畫的決定下得很晚，他說道：「學校非常自由，讓人不知道做什麼好」，後來專心致力在繪畫上，而參加台北獎的油畫作品「Narrative」系列，是才剛開始的一系列創作，完成的幾幅作品全送了台北獎。台北獎結果尚未公布，同年的桃源美術創作獎也要求提出作品複審，他只好拿了手邊僅存的一幅100號的油畫坐上公車去送件。後來，主辦單位回覆他說：「很可惜，你只送了一件作品⋯⋯。」

　　台北獎讓邱建仁備受注目，他認為，得獎只是作品正好符合當年評審的喜好罷了，對於此後幾年的繪畫開展而言，這只是一個起點。「不甘心這一系列作品就只有這十幾幅，我希望可以一直發展下去。」至今，邱建仁在相似的題材上琢磨各種描繪的方式，也逐漸建立起自己的作品風格。2007年在北美館的「生活照樣繼續」個展上，已經可以看到愈趨複雜而華麗的轉變，直到現在，他的作品仍未停下變動的腳步。

　　「Narrative」系列以黑褐和白為主要色調，流動的筆觸和膠著的色彩團塊將來自生活照片的影像重現在畫布上。這樣的低色彩處理一直是邱建仁作品的特色，好像壓低了情緒一樣，看不出特別的表情。邱建仁說：「每一種顏色都有不同的感覺在裡面，我不想要因為特定的色彩而左右了畫面的氛圍。」這麼多年來，他有大量拍照的習慣，一疊厚厚的照片做為繪畫的素材，堆在工

邱建仁在八里的工作室（攝影／陳明聰，左頁圖）
邱建仁　自畫像－無非我自自我　2007　油彩畫布　170×170cm（上圖）

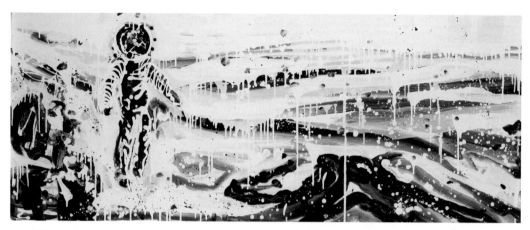

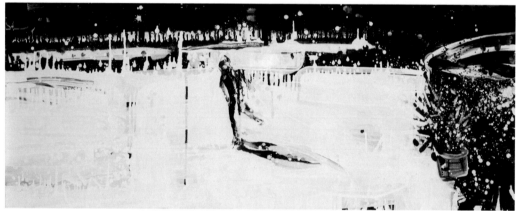

作室的一角。有些是隨手拍攝的路邊風景，有些是朋友之間笑鬧的瞬間，甚至有些圖像取自與自我經驗不相干的來源。這些圖像對於邱建仁而言只是作畫的參考，將畫面中那個片刻、那個場景轉移到畫布之上，並非來自情感的需求，更不是感時念舊。畫畫對他而言，技巧的實驗大過於心理上對於某事某物的懸念。

當然，一旦重現的是曾經親歷的某一時光，創作的當下，投入的程度也跟著深重起來。對於作畫的人來說，情緒的牽動在所難免，這也說明了邱建仁自「Narrative」系列以降，為什麼經常以面無表情的黑白灰做為主調的原因。他說：「可能自己那時候還沒想到如何處理情緒這個部分，所以刻意地把它壓制下來。」那些黑的人，白的景，起初以分明的輪廓呈現，四周的空氣彷彿把人凝止在那一時空之內。讓人搞不太清楚為何被選擇畫下的場面，徒留人物的動作、身影，被包覆在看不清楚也無關至要似的天地之間。而畫面裡，這些模糊得可以的人事物像是一幅幅黑白照片，記錄了某些時光留存的遺跡，邱建仁在2004年有這麼一段自述：「周遭生活就如同一幕幕剪影在其中交錯，模糊或覆蓋了其中不必要的部分，進

邱建仁　生活照樣繼續　2007　油彩畫布　60×150cm×3（左頁圖）
邱建仁　城堡的輪廓　2009　油彩畫布　194×112cm（上圖）

而找尋出另外的『可能』；而這種『可能』又是下一個故事的開始。在這種循環之下，影像虛實所造成的不穩定卻又是每個時間點的延伸。因而，故事就此展開……」

那時他所謂可以繼續伸展的故事，確實在他的創作裡繼續拉長、放大。而同時，在自述的字裡行間也可以讀到藝術家對於模糊曖昧的偏好，不只是畫面中物事的具體程度，而是面對作品詮釋方式的開放性。後來的幾年，在研究所的階段，邱建仁持續以這類生活中的人與景物做為創作的題材，只是描繪的手法不斷改變、翻新，起初較為單純的平刷、疊塗，慢慢地多樣而複雜起來。色彩在作品中的運用也更為自由，那些總帶著表情的顏色在他的安排之下收斂起情緒，該說什麼、該怎麼表達，邱建仁面對創作中這些帶著個性的部分，總是很自信地面對。

邱建仁在八里的畫室是一幢鐵皮屋，與另一位藝術家分租但也還保有寬闊的作畫空間。之前所創作的規格化大小作品整齊地置放在畫室裡，幾幅大畫尚待繼續，正在進行的作品也不少。牆上的橫架上擺了幾幅大學時代的早期創作，明亮的單色為底，上面流布著亂竄的線條。還有幾幅得自藝術家朋友的收藏，也和自己的創作並置在牆上。邱建仁在同樣年輕一輩的畫家裡顯得積極而篤定，花上大部分時間泡在油堆和顏料裡，似乎時時都充滿鬥志元氣地拚了命畫。除此之外，與幾位氣味相投的藝術家共同經營藝術空間，或者參與展覽、經營藝術圈內的社會生活，他總是相當熱血的一個，絕非關起門來創作而不問世事的那種類型。如果要說這樣的人生觀有什麼來由，或許和生命經驗有很大的關係。邱建仁在很小的時候曾經動過大手術，從此在健康上也有多一點的顧慮，雖然現在看來整日跑跳無礙，和所有人並無二致，但看待人生和創作的心態，也多少受到這個因素影響。作品比藝術家存留在這世上更久，因此，當它們離開了藝術家的工作室，不能不嚴肅看待它們進入這個藝術社會的過程與事實。

也是在2004年獲得台北獎那個時候，邱建仁意外地開始了與藝術市場的接觸。回顧當年，台灣的藝術市場尚未掀起一波當代藝術熱潮，對於像他這樣一位還在大學階段的年輕畫家而言，接觸畫廊的例子並不多見。一位來自香港的澳籍畫廊經營者因商務前來台灣，在報導上看見台北獎的展覽消息，便拿著一張登著郵票大小作品圖版的剪報，前往北美館看展，指著報上邱建仁的作品向美術館詢問藝術家的聯絡方式。畫廊業者輾轉得知這位畫家還在學院念書，於是多次到學校拜訪、參觀工作室，幾次相談之後才開始了彼此的合作。當時尚未踏出校園的邱建仁，面對海

外畫廊提出合作，心中難免抱持著種種未知的忐忑，對於一個藝術學院的學生而言，這樣的遭遇
也讓終究要面對市場的年輕藝術家提早認識了關於創作本身以外的環境現況。隔年，邱建仁在香
港的畫廊個展，接觸了不盡相同的畫廊文化和藝術活動的實際面，見識日增，以至於後來有愈來
愈多的機會琢磨創作者、畫廊與收藏家的關係，或許，這也是他在面對創作以外事務上比同一輩
藝術家顯得老練而從容的原因。

邱建仁　繁華　2010　油彩畫布　162×227cm

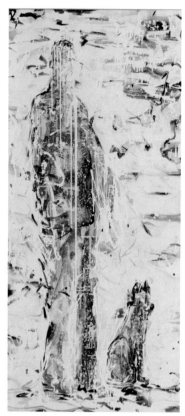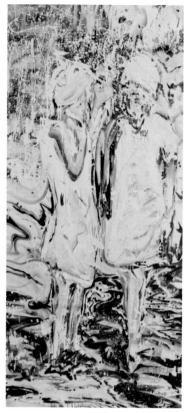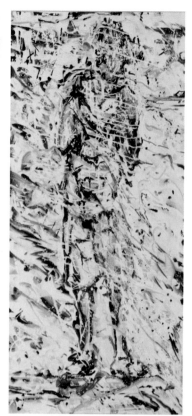

　　延續著低調色彩和迷亂的線條、筆觸鋪排，邱建仁後來的作品有更多層次與色彩上的變化。對於景物的描繪，摻雜了更為細緻而多變的表現手法，隨著時間慢慢地累加在每一幅畫布之上，這幾年來的創作面貌，可以在2010年的〈繁華〉一作看到階段性的整合成果。近期，邱建仁正著手創作一批新作，維持著安排大幅畫面的創作習慣，他說道：「就像陳世明老師曾經說的，畫大畫的時候才會意識到問題在哪裡。有一天你會發現手不夠長、筆刷不夠大。」除了對於畫面的掌握能力之外，在新的系列中，對於色彩的運用大幅跳開了現有創作的樣子，技法上的實驗仍沒有停止，除了累加，還有抹除的痕跡。很多作品總要在他的工作室裡攤開一段很長的時間，慢慢地思考、層疊，好似把時間也給畫了進去。一如他曾說的，那些畫面中重複塗蓋得濃厚的白與黑看來只是單調的動作，那絕非捕捉夜景或雪景意象，而是要抓住空氣的質感與氛圍。

　　「就像相機的快門，時間的長短也決定了多少的光線和事物被攝入。我的畫有的時候要在這裡放上很久，一幅作品擺著，沒有一定什麼時間畫它。在不同的時間希望可以把不同的狀態帶進作品裡，而這些時間的過程好像也可以累積在畫布上。」不斷疊加著時間與情緒的畫面，在一次又一次的消除與覆蓋過程中以錯落的顏料現形，那些濃重且激烈流動的筆觸或許沒有對準生活裡的任何事件，但絕對是淋漓時光的無聲印記。（作品圖版提供／邱建仁）

邱建仁　紀念三　油彩畫布　2009　194×336cm（上圖）
邱建仁　在遙遠的地方守候著　2010　油彩畫布　72×91cm（右頁上圖）
邱建仁　五口人　2008　油彩畫布　180×300cm（右頁下圖）

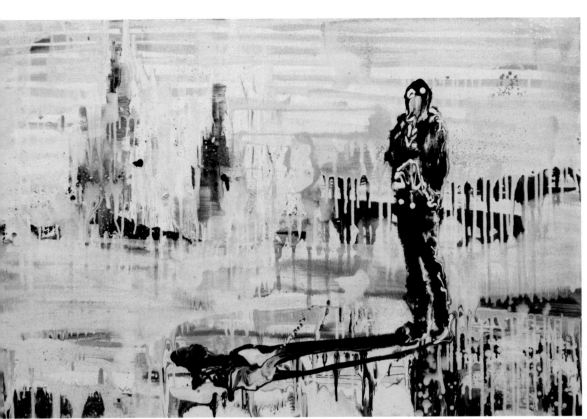

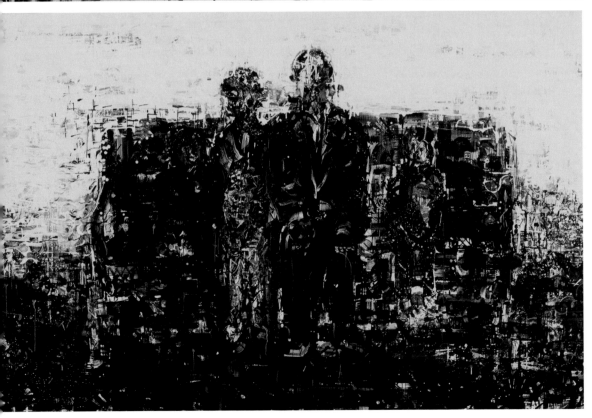

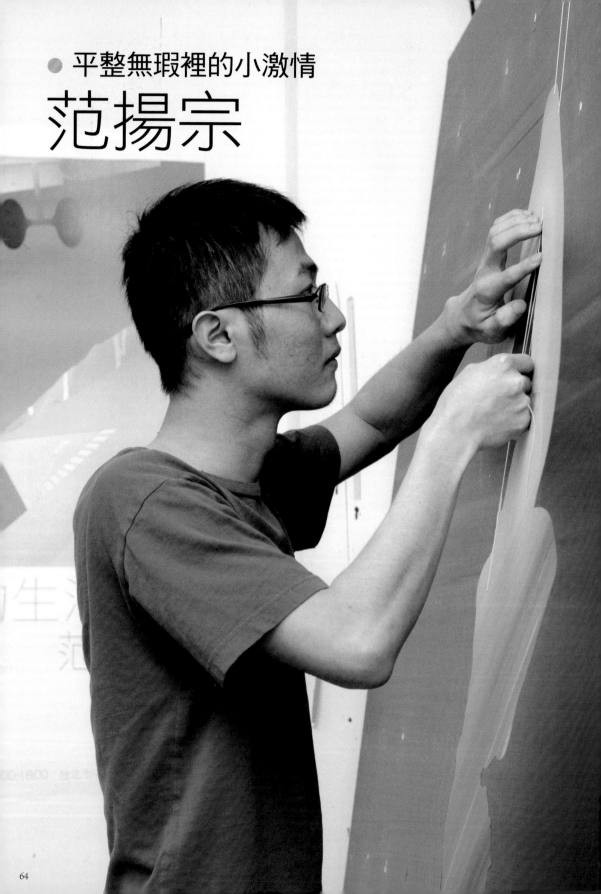

● 平整無瑕裡的小激情

范揚宗

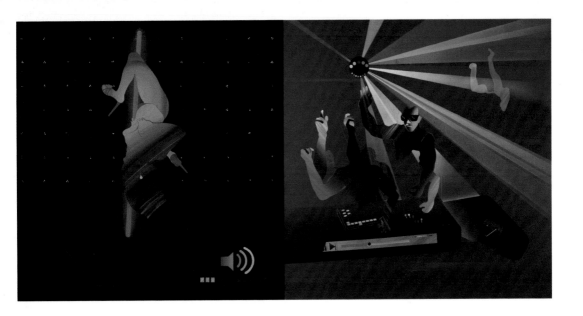

　　2010年夏天，范揚宗才剛完成「夜店」系列三幅大畫裡的最後一幅。畫面分成兩個部分，左邊是倒吊在鋼管上穿著誇張細高跟鞋的女郎。燈光點點在如夜空的背景中發亮，包括那支宛如螢光棒彌漫粉紅色光線的鋼管。畫面的右邊是DJ台一角，戴著墨鏡的男子操作機器，幾支高舉的手在空中擺動，七彩燈光散射。兩幅作品下方分別畫了電腦上常見的關於音效的圖示。

　　通常是推開一扇厚重的門，可能還要走下幾階樓梯。震耳欲聾的舞曲在黑漆漆的密閉空間裡響著，各色燈光瘋了似地閃動。重低音敲擊耳膜，空間裡擠滿了精心打扮的男男女女，各種香水的味道相互較勁，人們誇張地笑鬧，甚至是爭吵。舞池擠滿了人，忘情地隨著音樂跳舞。在那裡，你可以扯開喉嚨大聲叫喊，也可以一個人呆坐在旁邊放空情緒，看著眼前這些跳動的人簡單得像是動物一樣讓自己的身體恣意搖擺、碰撞。

　　「大學的時候常去夜店，現在偶爾也會去。以前很喜歡去那裡，現在多是去回味那種感覺。好像是大三時候開始的吧，覺得裡面的氣氛很好玩，很嗨，跟外面不一樣。這個空間還滿奇怪的，很像是公共場所，但是不像公園一樣可以自由進出，要買門票才行。它像是被獨立起來的一個空間，進入那裡好像被抽離一樣，音樂很大聲，節奏又差不多一樣，你也不會想太多，很自然地會被帶進那個氛圍。」

　　范揚宗看起來一點也不像玩咖，在不很熟識的人面前像小孩一樣單純害羞。但他會去特定族群光顧的夜店。「裡面人很雜，各式各樣的人都有，想認識人的、空虛的、愛玩的、放縱的、沉淪的、用藥的、同性戀……去那邊喝水的也有。」夜店給人的印象複雜而不太正面，「沒去過就不會知道那裡面的氣氛。雖然各種人都有，但感覺都是和你一樣的人，可以暫時放鬆，卻又覺得很空洞。很難形容。我想在作品裡面呈現夜店的某些狀態，不是說它好或不好，就是那個空間裡面的狀況。」

范揚宗在八里的工作室（攝影／陳明聰，左頁圖）
范揚宗　夜店系列2-1　2010　壓克力顏料畫布　180×360cm（上圖）

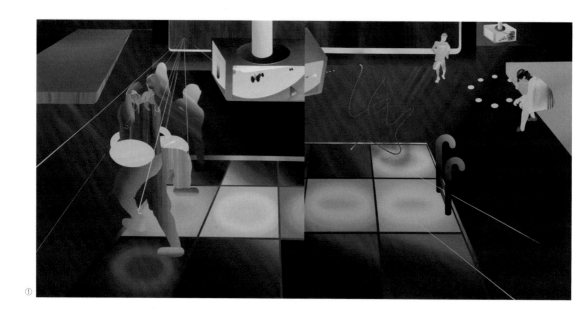

①

　　人們為了各種理由走進夜店，都是為了消遣空虛。然而，走出夜店的時候，更大的空虛感才迎面而來。

　　「這是一個交際的場所，有人以為去那裡可以認識很多人，結果也沒有。在裡面是很大的刺激，出來後超空虛的，覺得來這裡幹嘛？可是進去之前又很興奮。」

　　有的時候，夜店裡有鋼管秀或脫衣舞。全場亢奮躁動。強烈的音樂節奏和各式燈光特別催情，如戰鼓挑釁。在熱烈氣氛裡還是可以感受到沉重的空虛寂寞。「我常畫坐在這空間裡的人，很孤單的。這幾幅『夜店』系列人畫得特別少，都是一些燈光，和真正的夜店正好相反。夜店裡燈光亂灑，人在裡面通常卻覺得孤寂、空洞。『夜店』系列是畫心裡比較負面的那一面，不是很快樂的。在夜店裡，只有燈光很快樂，人是很悶的。或許我也很享受那種情緒起伏，太平靜就覺得好無聊。讓心情大起大落，很嗨，嗨完之後整個沉下去。」

　　范揚宗的「夜店」系列在迷濛燈光下放大了幽暗擾動的情慾，還有無可示人的孤獨。平整無瑕的邊線如利刃把現實切開，用簡化的造形語言來說縱情聲色的內在憂傷，場子很熱，但並不快樂。細微而內斂的情感，只能在光滑的線條及平塗或漸層的顏料之間隱晦地顯露，一如邊緣的情感。這是范揚宗從「造飛機」系列就確立的說話方式，他說：「我喜歡平靜的畫法，喜歡平坦的感覺，這跟個性有關。我算是比較規矩的人，豪放、潑灑不是我的風格，我放不開，就是小心翼翼。」

　　這種藉由平滑線條表現，並且將畫面簡單化的作法，受到英國畫家大衛・霍克尼（David Hockney）的影響頗多。范揚宗戲稱霍克尼是他研究所時期的主修老師，「我覺得他畫面裡有些部分簡化得很強，例如水紋。符號化得這麼清楚，又這麼簡單。」霍克尼所描繪的年輕戀人身體，在加州陽光下顯得愜意又美好，而范揚宗畫裡的人物，對比於其他景物以膠帶遮蓋再塗繪出的俐落邊線，露出了手感的痕跡，活生生地寂寞。

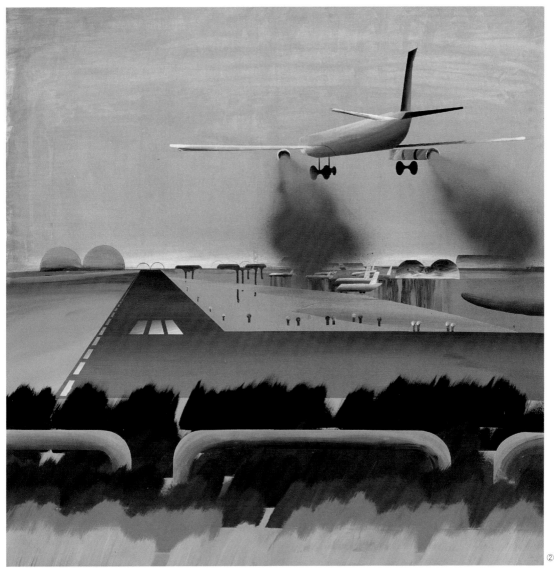

②

③

④

⑤

1 范揚宗　夜店系列1-2　2009　壓克力顏料畫布　180×360cm
2 范揚宗　造飛機系列1-1（航向真實與想像的旅程）　2006　壓克力顏料畫布　120×120cm
3 范揚宗　造飛機系列1-4（航向真實與想像的旅程）　2006　壓克力顏料畫布　60×60cm
4 范揚宗　造飛機系列6-5（航向真實與想像的旅程）　2009　壓克力顏料畫布　60×60cm
5 范揚宗　造飛機系列4-6（航向真實與想像的旅程）　2008　壓克力顏料畫布　160×160cm

　　2006年開始的「造飛機」系列持續發展了幾年,是他第一個成熟且具代表性的創作系列,也在2007年獲選為台北獎的優選作品。第一幅作品〈造飛機系列1-1(航向真實與想像的旅程)〉在台北市濱江街一處可以看到松山機場飛機起降的小路取景,此後,一些基本的操作方式底定,貼膠帶,平塗,漸層,外加一點粉末狀的顏料噴灑。規整的風景線,飛機,道路。這個時期使用膠帶做為一種繪畫的輔助工具還未有熟稔的控制,線條每遇轉彎,只有徒手去作,相較於其他景物,便顯露出一種不順暢的感覺。究竟是全然地乾淨俐落好,還是應該保留這種卡住的矛盾感?當時他還拿不定主意。

　　「造飛機」系列畫飛機各種角度的狀態,包括機艙內外、機身局部,以及它們在天空和地面之間活動的樣子。這些關於飛機的描繪,最初來自個人搭機旅遊的新鮮感與興奮。范揚宗說:「我到大學時才有出國的機會,第一次坐飛機感覺很新鮮。對於要去的地方充滿想像,那些想像全是從電視得到的資訊。到了當地,真正看到、了解,知道怎麼一回事,再次坐飛機回來台灣的時候,覺得就要回到自己很熟悉的、有點髒髒的地方。

范揚宗　洗車系列2-1　2009　壓克力顏料畫布　100×100cm（左頁圖）
范揚宗　洗車系列1-2　2007　壓克力顏料畫布　160×160cm（上圖）

兩段路程都有強烈的感覺，但是很不一樣。」這一系列不以寫實為目的，有的時候還會像小孩子一樣，調皮地在畫面中偷渡幾個沒什麼大不了的小趣味。范揚宗喜歡這一系列可以自由地變換觀看視角，時而騰空俯視，時而進入窄小的駕駛艙，可以將視野放大到整個機場，也可以只看一面窗。在這些由銀灰與柔和色彩搭配而成的舒坦畫面中，經常有噴發的煙霧或飛揚的塵土，以粉末狀的團塊遮蓋部分完美工整的平面。「我覺得粒狀的東西滿有趣的，有時候噴在清楚的物件上面會把畫面拉得很開，一方面清楚，卻又霧霧的感覺。這些粉末狀的顆粒，會在顏料上產生很細微的遮掩。」這種遮掩相當曖昧，還帶有一點暴力的壓迫感。其實在他的每一個創作系列中，強迫性的干擾都以各種不同的方式展現，一如「夜店」系列裡微微發光的鋼管、穿刺畫面的光束、電腦螢幕上的音量符號、「洗車」系列裡噴射的水柱、引擎蓋上流淌的泡沫，或者「割草」系列裡旋轉的刀片、四處飛濺的草屑。這些物質在過度僵硬、冷調的背景裡騷動視覺神經，是一片壓抑而美好的畫面中被特許的小小失控，甚至是激情。

　　無論是「造飛機」、「洗車」、「割草」，或者「夜店」系列，范揚宗的畫作都以城市為主要的發生場所。事實上，他的童年在竹北鄉間度過，對於這些城市裡暫時來去的空間描繪，展現出一種看似深居城市的人才會有的細微觀察或趣味，彷彿也告訴我們，在優游這座水泥叢林的同時，他的內心還有部分是指向鄉愁的。

　　「鄉下人現在在城市生活，對鄉下會有一些懷念的地方，比如割草。畫『割草』系列的時候，我的興趣就是在那些草上。我想到割草時會有一陣草香。小時候我住竹北的鄉下，草的味道、稻子的味道、鴨子糞便的味道……都是記憶的一部分。我也喜歡『造飛機』系列裡飛機飛起來那種空曠的感覺。以前鄉下到處都是植物，很少有水泥。」他在畫中盡情改變觀察城市空間的角度，無論是關於飛機或者洗車、割草，都像是困在城市裡的人自己想辦法摸索出來的樂趣。

　　「雖然小時候住鄉下，我現在也喜歡城市的感覺，並且在作品裡比較它們的差別。城市的空間充滿了功能性，很多東西都設定、規畫好了，就像隔一段路就會有加油站，道路的兩邊會有人行道……，所有的配置都被相互連接起來。但鄉下就不是這樣。我畫的主題都在城市裡，公路、檳榔攤、割草、洗車，甚至可以是同一條路上發生的事。除了這些場所的氣氛，我也想強調『人』。或許接下來我會畫人在夜晚城市裡的活動。」

　　范揚宗對於城市空間的體會是很善感纖細的，就算是普通的存在也能讓他看出荒謬的一面，這可以從選擇暫時性的過渡空間做為繪畫題材探知一二。他把這些場所納入畫作，以無表情的筆觸呈現空間的狀態，更重要的是說出了人置身其中的感受。在看來總是舒坦的風景裡，轉移生存其間過剩的情緒。（作品圖版提供／范揚宗）

范揚宗　割草系列2-1　2009　壓克力顏料畫布　160×160cm（左圖）
范揚宗　割草系列2-3　2009　壓克力顏料畫布　160×160cm（中圖）
范揚宗　割草系列1-2　2009　壓克力顏料畫布　160×160cm（上圖）

● 在旅次的移動之間
陳崑鋒

　　為了能夠有更多的時間和空間畫畫，陳崑鋒在台中找了一間小公寓當作工作室。沒有多餘的裝潢，就只為了作畫而存在。在這處足夠一個小家庭生活的空間裡，除了作畫工具、顏料、一整排倚在牆面已經完成的作品、一部電腦和生活必需品，幾乎沒有其他的了。平時他一個人在這兒，白天教書，沒課的時候畫畫，到了週末，才回台北和妻見面。

　　一向以來，陳崑鋒的作品題材都和城市景觀有些關連，包括高樓林立的繁忙街道、車陣、市郊的綠意、沒有盡頭的公路、機場一隅等。說得更確切些，應該是移動在城市裡的人可以看到的景色。我好奇這樣的偏好是不是和自己經驗相關。他說：「從很久以前開始，我好像就沒有在同一個地方待超過一個星期。比如我現在在工作室，但是五天之內就會回台北。過去雖然在美國長住了幾年，但那也不是自己的地方。現在又重複這種感覺，隨時隨地，提了簡單的行李就要走。我覺得創作和移動的經驗很有關係。」

　　大學畢業，服完兵役，1998年陳崑鋒到紐約大學就讀藝術研究所。就像很多剛從大學畢業的年輕藝術家一樣，面對未來的創作生涯還有許多的不確定感。這個時候一頭栽進異國的求學生活，所有遭遇到的疑惑和困頓，現在想來卻是一段混亂但重要的過程。愈是基本的問題，愈難找到絕對的答案，但是有些問題實在太過關鍵，逼著你不想清楚都不行。

　　「念研究所那時候，老師總會問我『你為什麼要畫畫？』『為什麼要使用這種媒材？』我想，很多人都會遇到這樣的老師，但是那時候實在也想不出一個答案可以回答他。」

陳崑鋒在台中的工作室（攝影／陳明聰，左頁圖）
陳崑鋒　I Love TK　2010　壓克力顏料畫布　130×192cm（上圖）

在紐約念藝術研究所的初期，陳崑鋒的作品看起來很有美式的表現味道。層疊的色塊、大面積刷塗的粗獷筆觸，還有一些具象的形體穿插、拼貼在畫面之中，以符號化的姿態展現。有些作品以自己拍得的照片改作，透過層層顏料掩蓋，模糊了原本的景色，留下抽象的趣味。有幾幅作品看起來彼此相似，分別以不同的方式演繹類似的構圖。陳崑鋒曾經在創作自述裡這麼寫道：「關於我的繪畫，是一種對生活片段做自省式的回應及抒發，不論在私人的創作語彙及公共經驗上。」即便如此，他的作品少見明顯而連續的個人敘事，平塗的單色面鎮壓在躁動的筆觸堆上，彷彿害怕情緒過熱，總要適度地冷處理。

「那個時候在創作上玩滿多東西的，甚至還可以看到很多大學時代的繪畫習慣。在美國的那段時間裡，畫風也轉變很多，每一年都在改變，後半期發展出帶有方格的構圖，延續到今天。到了畫〈危險地域〉（2000）那時，處理畫面的方式已經具備現在的雛形，作品也帶有一點拼貼的感覺。我確實比較不喜歡把想要表達的全部都做出來，可能也跟我的個性有關吧。」

從紐約大學藝術研究所畢業後，陳崑鋒又在長島大學的多媒體藝術研究所念了第二個碩士學位。「那時候我想留在紐約久一點，學一些新的東西，特別是想學但一直沒機會學的。」

「其實，剛去紐約的時候我有點猶豫要不要轉往影像或者視覺設計（graphic design）的領域，覺得未來找工作會比較務實，也不必去弄一間工作室畫畫，有一台電腦就可以工作了。後來

　　我決定先拋開這個問題，還是在創作上摸索吧！雖然也不知道自己在找什麼，就是亂闖。而那時候的生活比較單純，每天就是埋頭畫畫，一直做一直做，對於未來的事也沒想得太多。直到我念了第二個學位，就決定以創作為主。我反而是學了別的東西，才發覺自己是喜歡創作的。念多媒體藝術的時候，學歸學，但還是持續在畫，我的畢業製作也是和繪畫創作有關的作品。決定把在多媒體藝術所學到的，運用在繪畫上面。」

　　在紐約的五年時間，可以說是陳崑鋒找出創作風格的關鍵時期。儘管當時還沒有想定未來如何，繪畫就是沒有間斷過。

　　「那個時候最大的壓力，在於怎樣才能做出具有代表性的個人風格，讓人一看就知道是你的作品。因為我知道在研究所的這段時間，如果沒有確定或者抓到一點點那樣的感覺，以後就很難

有機會再找到這些東西了，所以當時我還滿緊張的，經常處在這樣的焦慮裡。在前面幾年，有幾度覺得感覺對了，以為找到我想要的，但到最後都不是。直到後來才忽然抓到一個想法，也可以說整個人就卡在那裡，非得要把它想清楚。你會覺得這個東西很不錯，但現在好像還無法把它做得很好，可能是自己的經驗不夠或其他原因。也因為這樣，必須重新再來，調適你自己跟它之間處理的態度，看得清楚，才有辦法慢慢去適應它。這個時候，你的生活就會完全跳進去，完全去配合它。這中間我其實花了滿多時間去想、去嘗試，也不是每件作品做完都會很滿意，總會覺得

陳崑鋒　Spring of 2009　2009　壓克力顏料畫布　73×100cm（左圖）
陳崑鋒　旅途的盡頭　2008　壓克力顏料畫布　255×170cm（上圖）

可能下一張再換個方法做做看吧。在亂闖的幾年當中，才慢慢找到自己想要的。」

　　2003年，陳崑鋒從紐約回到台灣，在淡水藝文中心辦了回國後的首度個展。那一次展覽發表的作品雖然不多，但已經形成日後風格的基調。他將圖像以單色系的方式處理，畫面的明暗化約為幾個漸層，這些像從記憶深處調閱的某時某地印象，被以不自然的方式打散、扭曲，面對這些尺幅不小的作品，看畫的人也只有保持距離，才能捕捉其間有點失真的現實。那些如等高線一樣分布的色塊邊線，騷擾著浮動不定的情緒，和邊框上符號化的小方格相互制衡。

　　在處理這樣的畫面之前，陳崑鋒會先以Photoshop改變原始的圖像，在電腦模擬出需要的效果，然後在畫布上完成畫作。也因此，繪畫的過程是一步步按照計畫的行動，在創作的初期變成一個需要克服的心理問題。

　　「最初我覺得這種填色的過程沒什麼創造力，很多畫面可能在剛開始就可以預見七、八成了，只差在有沒有能力把它執行出來。早期畫的那幾件作品，有些時間拖得很久，進度很慢，但其間一直有新的想法冒出來，這些新的想法已經不知道翻轉了幾次，卻還是在處理同一件作品。手畫的速度趕不上動腦的速度，就會覺得好累，畫圖變成一件很耗體力的事。慢慢地，我學會拿捏、控制這些效果，調整色彩跟色彩之間的節奏感，也一直在想是不是還可以更特別一點，花了很多時間去做。儘管隨著經驗可以讓自己省力一些，但是很多事情還是無法簡略處理，否則那種感覺會出不來。我現在其實腦子裡想的，是怎樣更有效率地完成一件作品，但也不希望因為這樣影響每一個細節的品質。創作對我來說，真正的問題是『你想表現什麼』，而不是技術上的問題。」

　　或許是陳崑鋒的畫作和電腦處理過的圖像之間，有某種程度的視覺相似，他也經常被問及兩者之間有何差異，為什麼還堅持用畫筆畫出這些作品？「當我在畫的時候，並不是完全照著劇本走，愈有經驗，就會愈清楚知道該怎麼處理成我想要的狀態。尤其畫得愈久，我愈覺得很多東西還是人無法控制的，電腦也做不出來。不可控制的部分是比較有趣的，慢慢可以知道怎麼去運用它，運用得好，就會做出摻雜著某些主觀創作要件在內的畫面，不會變成工廠生產的狀態。按照計畫工作和自由創造這兩件事看起來很矛盾，但在我這裡卻可以一起處理。面對這樣的問題，反而讓我想投入更多時間和精神，想辦法做得更好、更有意義。

　　「選擇以繪畫來呈現創作，也可能是因為我喜歡拿真實的筆去磨畫布的感覺。科班的養成背景讓我還是覺得用手畫的比較踏實。當然，我並不是要否認其他的創作方式。在現在的時空下創作，繪畫是否可能受到其他的媒體影響？或者，有更好的方法去執行出來？」

　　2001年至2006年間，陳崑鋒有一系列以「開放空間」為主題的日記型態作品，大量拼貼和創作相關的文件，包括顏料、標籤、照片等，形成規格化的小幅創作。這些在創作主軸之外同時產生的作品，對他而言就是創作過程的另一種紀錄，藝術家當時的狀態，包括每個階段的創作場景和環境、那時候習慣使用的顏料，甚至是其間生活的種種，都在畫面中留下了印記。這或許是不喜過於直接表達的陳崑鋒在創作裡對於自我最大尺度的揭露了。

　　這些年來，陳崑鋒持續在幾座城市之間往返。而他的創作默默地收起了無數靠近與離開的轉折，把不斷遷移的生活、流動和疏離的情致全都嵌進了畫面。他筆下的風景也就像公路，彷彿會一直這樣，無盡地延伸下去。（作品圖版提供／陳崑鋒）

1 陳崑鋒　壞男孩II　2010　壓克力顏料畫布　192×130cm
2 陳崑鋒　Re：越界II　2009　壓克力顏料畫布　97×145cm
3 陳崑鋒　Autumn of 2008　2008　壓克力顏料畫布　73×100cm
4 陳崑鋒　I love TC MKII　2008　壓克力顏料畫布　100×200cm

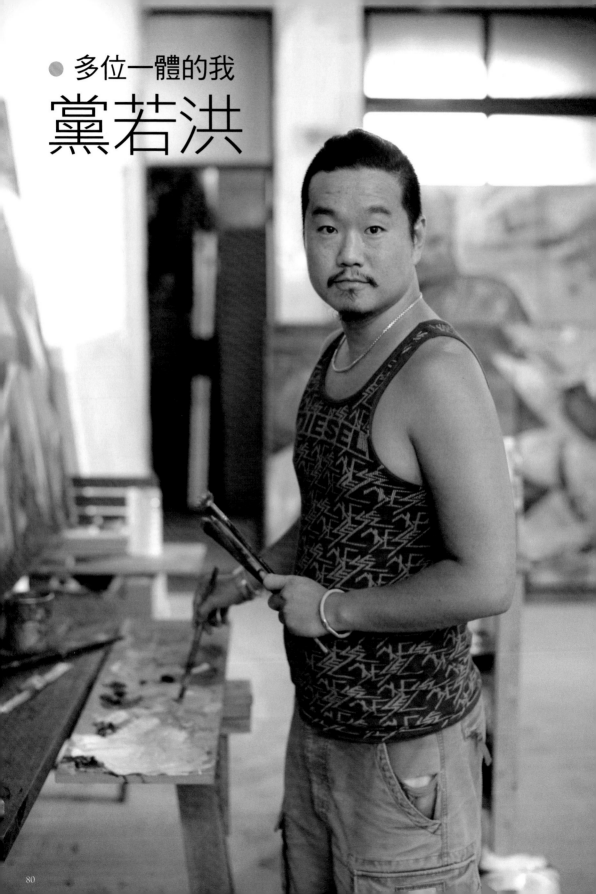

● 多位一體的我
黨若洪

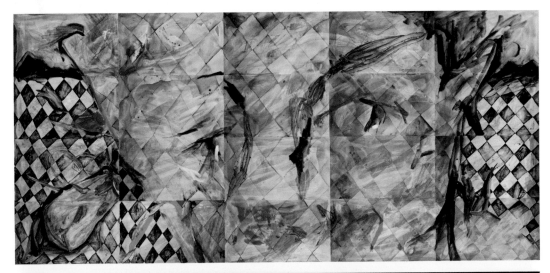

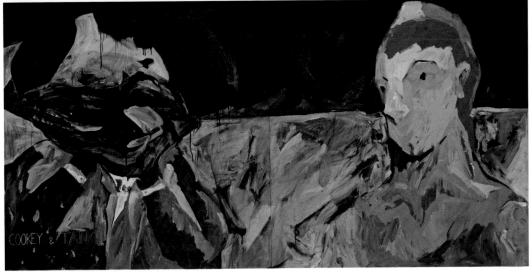

　　通常是一天的早上接近中午的時候，黨若洪來到在新店的工作室。這裡是一間工業區的廠房，向親戚承租的作畫空間。每天，他的工作都以規律的步調進行著，面對畫布，在幾個小時的時間內專心畫畫，然後收工。這樣的工作習慣從在西班牙求學的時候就養成了，儘管後來又去了英國三年多，2010年夏天才又回到台灣，這些一樣沒有改變。「我需要的是工作的環境和流程，也就是一天的工作要排好。前幾年在英國，每天都好像要先有一個進入工作狀態的儀式──早上買好早餐，晃到工作室；在西班牙的時候就是晃到美術材料行，看有沒有要買點什麼，然後到工作室。喝杯咖啡，跟室友聊幾句，然後開始作畫。通常一天有意義的工作時間大概就是四、五個小時，再長，我覺得也無法那麼專心了。」

　　現在，他的工作室也是親戚們偶爾聚會的場所，有的時候下午幾個人會來這裡玩牌小賭，黨

黨若洪在新店的工作室（攝影／陳明聰，左頁圖）
黨若洪　狗男一時移事往寶變為石　2009　油彩木板　180×380cm（45×76cm×20）（上圖）
黨若洪　數字6─自我的雙位一體II　2010　油彩木板　122×244cm（下圖）

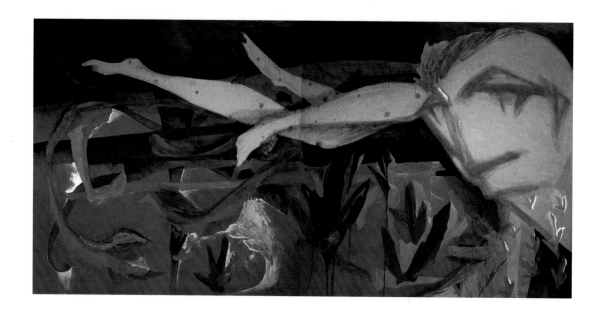

若洪就在旁邊畫他的畫，一邊聽他們講些有的沒有的。

在念東海美術系的時候，黨若洪已經開始了以人像為主題的創作。「那時候我把作品定義為自畫像，一直畫到現在。只是，當初迷迷濛濛地覺得自己找到自畫像的形式，直到今天發展了這麼長的一段時間，才比較知道自己當時是在做什麼。那時覺得自己在畫自畫像，但沒有要畫得很像自己，有時候也不知道該如何告訴別人，這是自畫像還是只是在畫一個人像而已。隨著時間過去，陸陸續續在畫面中發展出新的角色，可以發現原來這裡面一切的關係和人物的架構，是如何組成的。可是當時並不曉得。它好像慢慢地生長出一個故事線和家族一樣，對我自己這個內在關係就是很清楚的，但在當時只有這個角色，是說不明白的。」

當時在東海美術系帶畢業製作的蔣勳，給了這些年輕藝術家相當大的精神鼓勵和信心，儘管黨若洪也曾經因為缺課被老師給當了。「只要進去教室開始聽老師講課，就好像進入某一個情境，開始騰升，整個人的靈魂好像漂浮起來，飄飄然感覺。以前和一些上過蔣勳老師課的同學、學長聊起，都覺得如果你對藝術有些懷疑、覺得做不下去的話，就去找老師聊聊，他的話就好像營養針一樣。」現在看來，黨若洪在大學時代就找到一條趨近自己而可以長遠發展的繪畫路線，在畢了業之後，前往西班牙的學習，更讓他經驗了不同於台灣或者大部分歐美國家的美術教育模式，而那段時間，也成為影響他日後創作的關鍵時期。

「在大學的訓練，初步地讓我們開發各種可能性，可以感覺到自己能夠做什麼。比較關鍵的是在西班牙讀書期間，那裡的老師不跟你談什麼，你必須先證明自己是一台能產生作品的好機器。藝術家好像是一台機器，把生活裡的東西反芻出來，投射到畫布、木板上。可是大部分的同學都習慣以一個學生的身分，等待老師的指導，或者有強烈的跟老師互動的渴望。像我這樣一個來自台灣的學生，知道自己比別人長了幾歲，花了錢來這裡，我不需要課表告訴我今天是什麼課，就知道我想要去工作室。在我當時的想像中——即便今天來看還是很幼稚——我是來追求理想的，事實上，去讀一個研究所跟理想其實是搆不上任何邊的。只是說，你的自覺跟當地的學生是不一樣的。我並不期待老師告訴我什麼，我只想日復一日地進工作室，把我腦中充滿的畫面做出來。」

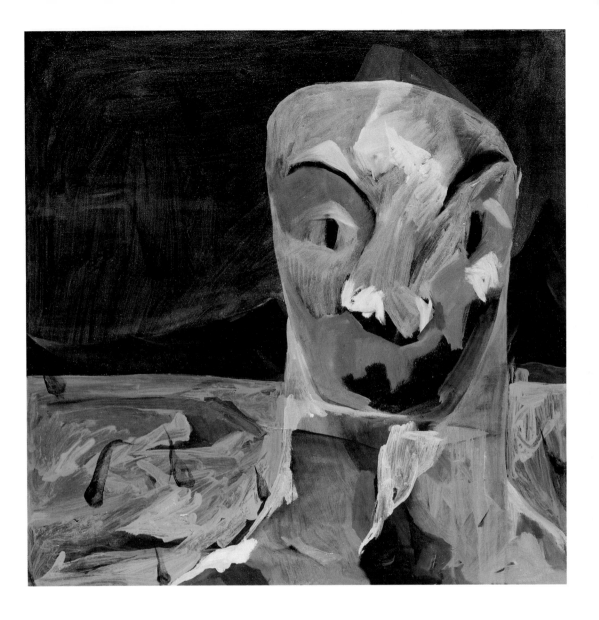

在西班牙期間，有一位院士級的老教授對黨若洪影響很深。這位教授主持一間版畫工作室，在帶領學生學習的過程中，極度講求步驟、方法、工作室倫理和紮實的經驗細節，這些嚴謹的創作要求，讓黨若洪見識了西班牙造形藝術的傳統是怎麼來的。「他們有很好的造形藝術製作傳統，透過這一系列過程，你可以很明確地感覺到獲得了什麼，這個其實很重要。」

這位老教授除了工作室的教學，也曾在黨若洪創作遇到瓶頸時給了他相當受用的方向指引。「當我有作品完成，不盡然會找繪畫課的教授給我意見，有時也請他來看，他會告訴我他的想法。那時我畫了第一隻狗，也做了一些漂亮、雅緻的繪畫。面對一件屬於我自己的狗的繪畫，還有一些很快就可以有型、風格化的作品，他告訴我，這個好，那個也好，但後者很多人都可以

黨若洪　人物・自我之四　2008　油彩木板　122×244cm（左頁圖）
黨若洪　人物一自我　油彩木板　2010　90×90cm（上圖）

做。我知道你覺得自己做得很好，才會請我來看，但這樣的才華、這種東西，很多人都能掌握得到，你應該也知道另外一種自己的東西也是很好的。直接忘掉那個部分吧！不用往那個方向去嘗試了，你的才華可以走這條路，就去做。」

此後黨若洪更確定了自己的創作方向。「繪畫工作是跟物質在一起，很容易會被自己的手能夠創造出來的東西引導，如果這個時候又有一點掌聲，你會很樂意用這些東西來換取掌聲。可是這些東西既然是某種特定的風格，或者是任何人都可以製作出來的，我想我無法無限制地持續做下去，所以後來選擇了另一條路，一直到今天。」

在異地求學、創作，身分的不同也促使黨若洪思考更多的問題。「我必須給自己一個理由。為什麼我要畫畫？不畫畫的話要做什麼？在學校的時候還有很多同學也在認真工作，可以互動，但是暑假三個月，所有的人都從大學城離開，而我還在這裡。每天我到工作室畫畫，工作六、七個小時。這就跟畢業後繼續創作一樣，其實是一種很空洞的感覺，很可怕。」想清楚了，這條創作的路才能一直繼續下去。

最初所謂的「自畫像」創作，是黨若洪在畫面中投射關於自我的各種理解、詮釋，甚至想像的結果。「我畫畫的同時，就在認知這是一個自畫像的投射，所以這系列的作品都稱為『自畫像』，有時候人物是一個人、兩個人，有時候是老人或者女人之類的。到了現在，畫裡的人物樣貌還是有很多不同於我自己，例如狗的形象。2009年我畫了一幅〈雙位一體〉，從畫狗和畫人慢慢認識到，其實我畫的狗就是在畫我自畫像的另外一個形式，後來並列在畫布上做為一體的兩面。我重新推翻自己對於自畫像的認識，其實自畫像並不在追求誠實地表述自己，也就是說，每一次創作的時候，都在重塑一次這個稱之為『自我』的角色，它並不需要被框限在真實、誠實，或者認為我們認為理所當然的框架中，因為從來也不可能精準掌握任何事。即使

黨若洪　人物・自我一獅女　2009　油彩木板　122×244cm（左頁圖）
黨若洪　背後有星星的狗—Cookey　2010　油彩木板　122×122cm（上圖）

我們在形塑每個自我的同時，有部分的矯飾、誇大，或者想要提升自己某種形象……這些虛偽、作假的動作，反而透露了更多真實的訊息。透過有意識地組織自畫像的過程，體現更多真實的東西，比起畫一幅很像我的自畫像，或者畫出一個很接近真我內在的某種神情，我認為更適合我自己。」

薰若洪的作品前期以人物為主，後來出現的狗的形象，叫做Cookey的小狗，是薰若洪家裡養的寵物。「Cookey不是一隻開心的小狗，也不是與人親近的小狗，個性比較陰沉一點，但牠的某些特質非常得到我的喜愛。我在西班牙的時候，有一天牠走失了，得知這個訊息後，有一天我偶然地畫了一張狗，並不是為了追想牠，也沒有什麼情緒性，但是這件作品開啟了我創作的一個新方向。Cookey走失後過了一年半載，我們家接到通知，才知道牠原來被人收養了，但是身體多病，新的主人不願意再花錢醫治。我們帶回這隻狗的時候，發現牠還被結紮了。」

「Cookey後來老了，可能因為眼盲，經常在陽台遠望，也不與人親密。在我的想像中，遠行或者離開此地對牠而言可能很重要，雖然我們對牠非常好。我猜想，親暱這層關係不如遠行這件事。那次遠行對牠的身體造成很多損傷，但對牠而言最重要的好像還是朝著某個方向，直到有一天老死。透過在牠身上架構了這層性格，我慢慢發覺這也是一種自己的投射，它未必反映在我具體的行為上，可是在我抒發這隻狗的性格的同時，其實也重新再一次完成或者矯飾自己的感覺。後來慢慢地，這兩個角色融合了，有時候Cookey代表我，有時候Cookey是Cookey，多重身分經常混雜，所以後來出現『雙位一體』，是最恰當的表現方式。」

而後來，薰若洪的作品中還出現了一個吸菸者的形象，成為另一位固定班底。男人、狗、吸菸者三個形象並置，在他的架構中以「三位一體」來解釋。「『三位一體』就是一個男人『我』對旁邊一個表情痛苦的人，做一個給他吸菸的動作。這個人痛苦的神情、人格其實並不是我人生中的真實經驗，而是他人。我硬是轉嫁他人的經驗接合在自己的人格上，這個餵菸的動作，對我而言似乎是某種撫慰。『雙位一體』中的人和狗比較有超脫的意味，不具有尋常人性的狀態，而我將這種痛苦的、情緒性的身分加進來。這類三個不同身分在一起說一個寓言、不明確的狀態，是我很喜歡的。因為這裡面的關係不是我們經常在畫面中可以看到的、典型的關係，我喜歡一些隱晦的狀態。」

這些看來富有敘事性的畫面，其實沒有一定的指涉。「我喜歡在畫裡營造某種氣氛，像是寓言的狀態。觀眾可以從畫面中進行聯想，我也會從不同的人聽到不同的結果。這是我散布、傳遞的訊息，但是沒有一個官方說法。」比起做為畫家自白的傳記，這些作品更像是意識流的展現，在薰若洪自己所組織框架的世界中，發掘每一個角色和他自己的關係。

「繪畫的過程中，其實還是直觀在引導一切。進入了畫面，它自然有一種規則直接地引導我，以一種不同於說話的新的語言，自動在跟我的手溝通。到最後我們討論的，其實都只是表象的主題。」無論是哪些人物、哪些形象，畫面中這些大方演出和遮掩、扮演的所有行動，全都為觀眾揭露了某些面向的畫者自我。儘管盡情展露了許多，薰若洪的某種疏離特質還是明顯的，他說：「我覺得自己好像是一個局外人，活在另一個世界。」面對創作，他可以事不關己一樣地抽離、分析自我的狀態，而另一方面也同時藉由創作，日復一日地回應著自我這道習題。究竟什麼是真的、什麼是對的？永遠都沒有標準答案。（作品圖版提供／薰若洪）

薰若洪　三部曲—意識的花紋之二　2009　油彩木板　120×180cm（右頁上圖）
薰若洪　三部曲—意識的花紋之一　2009　油彩木板　120×180cm（右頁下圖）

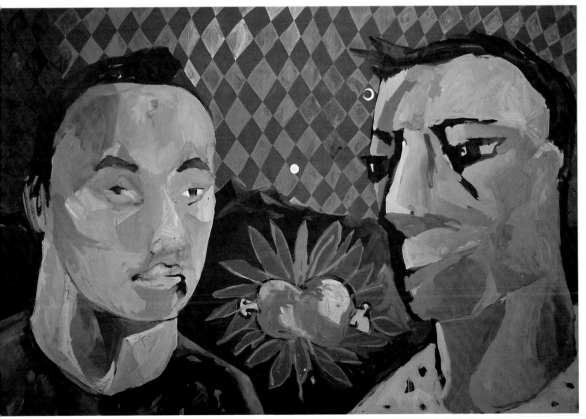

藝術做為一種事業的可能

蘇孟鴻

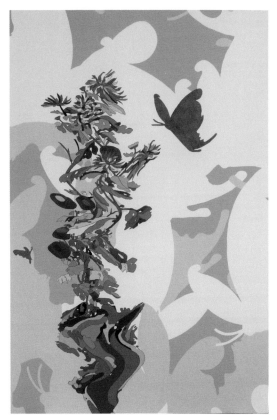
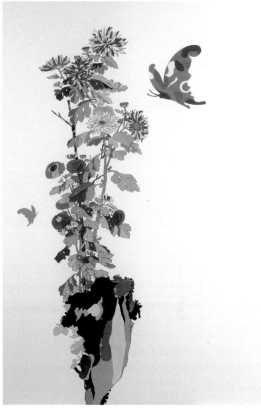

　　位於國立台北藝術大學附近的「央北十八房藝術工作室」，原本是志仁高商的校地。在校方停招之後，藝術家陳浚豪與學校協商，將閒置的空間租給藝術家們使用。2009年起，藝術家們陸續進駐，蘇孟鴻的工作室也在這裡。一個教室大的空間，簡單的工作桌和畫具，就是他近期作畫的地方。

　　做為一個典型科班出身的藝術家，蘇孟鴻對於「藝術」以及「從事藝術」其實沒有太多的想像。一路從美術班念到彰師大美術系，對於所謂美術教育的經驗和認知至此有些鬆動。「大學的時候，台灣美術主體意識的思辨在我的養成背景裡是很重要的一塊。當時彰師大最有影響力的就是梅丁衍，我們很自然地都受到他的影響。」梅丁衍啟發學生在創作上的批判思考，而謝東山在課堂上引介當代思潮，也給了不少新的刺激。這個時期，蘇孟鴻的創作以複合媒材為主，傾向觀念性的表達。他調侃「臨摹」的概念，在傳統的靜物油畫上挖洞置放現成物，用這種「不禮貌的臨摹」反思繪畫傳統的問題。這一系列的作品也讓他得到2002年台北美術獎的肯定。

　　「大學的時候接受的都是西方的藝術教育，因此會有一些反省——為什麼我們一直在臨摹？我並不否定傳統講究臨摹的這種做法，但是如果把它放在西方的架構下來看，那會變成一件很特別的事。對我來說，這些傳統水墨的花鳥是不同的系統，他們要的和我不一樣。我只是用我所吸收到的西方的藝術思辨方式，放在東方的臨摹這件事上，它於是變成一件很沒有創造性的事情。

蘇孟鴻在關渡的工作室（攝影／陳明聰，左頁圖）
蘇孟鴻　老圃秋容之變形記　2007　壓克力顏料畫布　180×120cm（左圖）
蘇孟鴻　開到荼靡之元人的老圃秋容的　2003　壓克力顏料畫布　160×110cm（右圖）

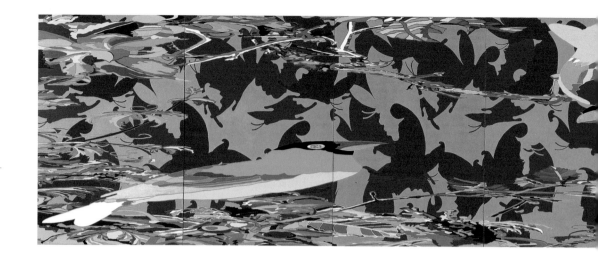

你不只要臨摹，還得像一個人，不只要像他，還要像他的精神；你不只要畫得像，連你的生活、態度都要跟這些東西一樣。然而，我覺得西方的當代哲學，特別是在浪漫主義之後，是很不強調這些事的，它們強調獨特性、個人性。偏偏我們現在整個藝術的氛圍、所處的環境，也不是在做這樣的事。石瑞仁曾經在我作品的評論裡寫道：『在中國的傳統藝術當中，花鳥畫照說是社會化潛力最強，最具有創作發展和應用空間的一個畫種，但睽之當代的台灣社會，它幾已淪為純中菜餐廳裡的一種壁面裝飾材料了。』花鳥畫在當代，除了修身養性和裝飾之外，它竟然變成一件無法繼續探討的事情。」

 2003年，蘇孟鴻在台北當代藝術館舉辦了個展「開到荼靡」。這次的展覽是呈現對於臨摹一事的探究，作品表面上看來豔氣逼人，其實是帶著嘲諷和玩笑意味的。他將中國的花鳥畫以西方媒材及構圖重新演繹，走樣的花鳥變得俗豔，點出了藝術和裝飾之間的模糊分際。「我這一系列的創作題材都來自故宮的收藏品，後來特別聚焦在郎世寧的作品上。一方面是因為我喜歡他的畫，另一方面郎世寧是一個義大利人，二十七歲到中國，待了五十八年，還當到三品官，官位是奉宸苑卿。我想起大學的時候讀到台灣的美術論戰，在談中體西用的概念，其實清朝的時候已經有一個義大利人在絹布上用西方技巧、透視法作畫了。郎世寧也出了一本書叫做《視學》，對早期東亞藝術的西化是很關鍵的。」

 當代館的個展結束之後，蘇孟鴻原本計畫在台灣念研究所，卻都沒考上。考試失利加上沒有太多的展出機會，讓他感到灰心。眼前姑且能走的路，是像大多數的同學一樣在學校教書。然而教國中升學班的日子實在讓人疲憊，出於厭倦、逃避，蘇孟鴻決定到倫敦的哥德史密斯學院（Goldsmiths College, University of London）繼續進修，完成碩士學位。

 在英國的這段時間，他原本不打算繼續畫畫了，除了拍攝錄像短片，也做些小品，收集海報、宣傳明信片，將中國古代畫譜裡的圖樣複寫上去，形同「再生產」。這些帶有東方文化色彩的圖形，以手繪的方式被繪製在西方大量製造的印刷品上，形成了衝突的對比。這些新作也讓他獲得一些展覽的機會，在義大利、英國的畫廊展出。本想試圖找出新的創作或展出形式，然而繞了一圈還是回來畫圖。英國那個讓許多人嚮往的環境，並未給蘇孟鴻太多新鮮的刺激，只覺得和台灣差別不大。「我覺得他們創作的觀念、看藝術的方式，或者思考的事情其實和台灣的藝術家差不多，在國外看得到的作品，在台灣也看得到。唯一覺得差最多的是畫廊體系，英國的畫廊層級非常清楚，而藝術家除了各自堅持自己的想法，也不排斥畫廊。」

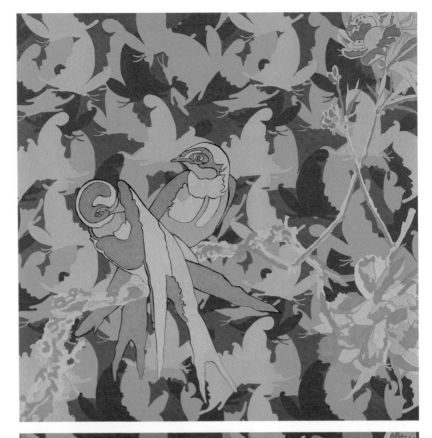

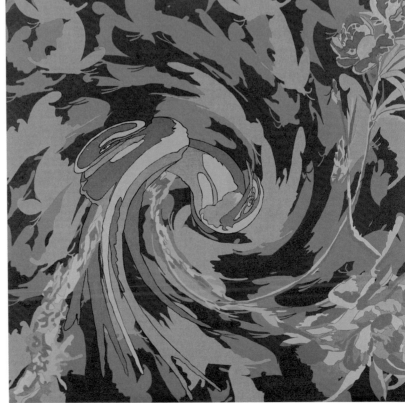

蘇孟鴻　喜洋洋
2009-10
壓克力顏料畫布
180×600cm（上跨頁圖）

蘇孟鴻　金碧桃家燕
2009　壓克力顏料畫布
120×120cm
（右圖）

蘇孟鴻　金碧桃家燕之變
形記　2009
壓克力顏料畫布
120×120cm，
（右下圖）

儘管現在蘇孟鴻大多數的作品是以平面繪畫為主，但他的興趣不在畫畫這件事上，而是「臨摹」。回台之後的「開到茶靡之浮光掠影」系列，以壓克力顏料塗繪於畫布，並加上絹印的效果，取自花鳥畫的部分圖像元素被反轉、複製，在畫作表面施以凹凸紋理，這些優雅事物變得真如壁紙一般。2007年，蘇孟鴻在韓國當代美術館高陽工作室駐村，這個時期他重新審視2003年左右的「開到茶靡」系列，將畫面的花鳥圖像扭曲，取名為「變形記」。回顧「開到茶靡」以降，創作至此對於蘇孟鴻而言，除了在技巧與畫面品質上有更多的提升，也漸漸釐清了自我的創作態度。尤其2009年起與畫廊的密切合作，對於「藝術創作做為一種生產行動」的認清，其實也和他向來的作品內在密切相關。

「2006年以後，突然有很多人買我2003年的『開到茶靡』系列，當這些作品一件一件賣掉，我卻覺得荒謬。一開始我以為自己在批判，但是大家覺得作品好看。過去，我們的學院教育無意識地讓我們排斥市場，但我覺得自己不是某種清高的人，當你有市場、有機會的時候就會想『我到底在抗拒什麼？』後來我的博士論文就在談這個問題，資本主義與藝術生產，而我覺得市場對於學院衝擊也愈來愈大了。」

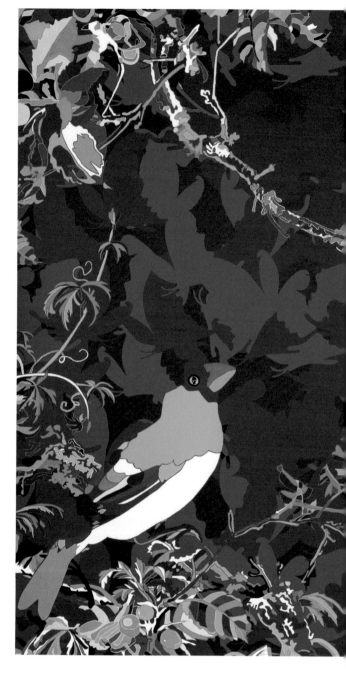

蘇孟鴻曾經在創作自述〈我如何成為一部塑膠射出機器〉直言：「藝術家在今天錯綜複雜的學術／經濟市場中，從來不是也無法是天真的，所謂的藝術家總是自願選擇或者被迫妥協於種種的機制中，尋找生存的舞台、生命的出口，以及一種做為藝術家的技術。」這樣的世故或許讓人難堪，但未嘗不是誠實面對創作的第一步。「我用卡夫卡的方式自白，覺得自己很像機器，必

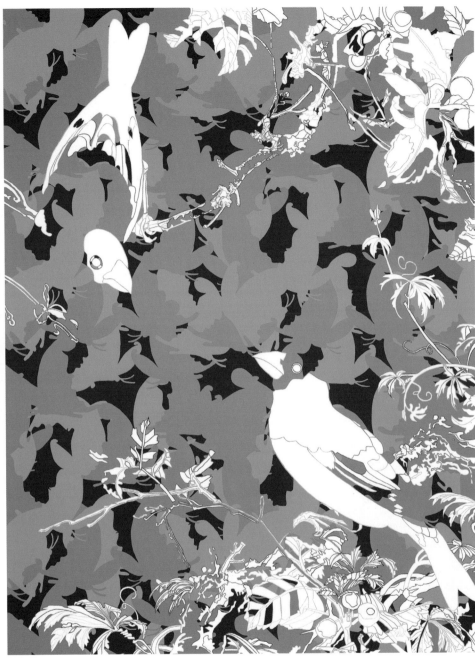

須量產，計算一個月要畫幾張圖。即使這樣，創作還是可以有點區隔的，有些展覽你可以做點你想做的，而有些展覽你知道人家想要什麼。對我來說這就是一份工作，這個轉變最大的地方在於我必須把藝術家當做一個事業。以前學院裡面那些，對我來講反而是有問題的。因為現在世界上哪一個重要的藝術家沒有價碼？所有的大師必須要有這一塊的運作，才能繼續下去。但在台灣不

蘇孟鴻　紅地鳥蝶圖　2010　綜合媒材　259×195cm（左圖）
蘇孟鴻　藍地鳥蝶圖　2010　綜合媒材　259×195cm（上圖）

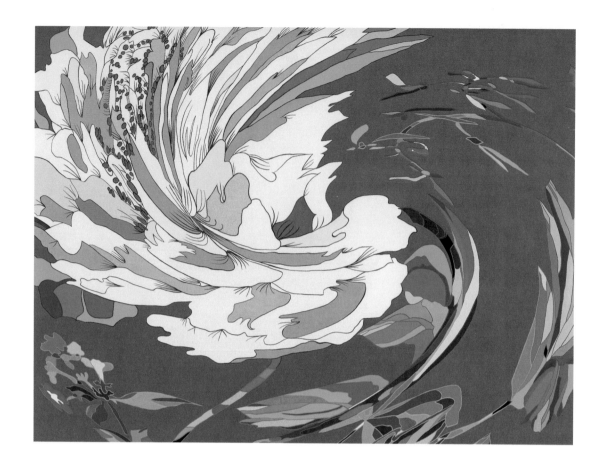

是，藝術家們只能躲到學院裡。難道在台灣搞藝術的都沒辦法活下去？我覺得晚我們幾年這一代慢慢不會有這個問題，但是在我們前面這一代就是想辦法兼課。這到底是為了什麼？這思維會有很多轉變。」

　　要做一個得以存活的藝術家，有的時候並不是那麼單純的問題。蘇孟鴻面對創作和市場的反應，似乎想得清楚了。「雖然我不是那麼清高的人，但如果用藝術的神聖感來看自己的話，我也會覺得這是一種墮落，或者應該說，我的養成背景讓我覺得自己在做一件墮落的事——變成一部生產的機器。但安迪・沃荷（Andy Warhol）早在幾十年前就看開了，這其實也沒什麼。如果你反覆在美術史裡觀看這些事件，也會覺得自己在做的事都沒什麼了。那個墮落感是來自覺得自己的努力和堅持，放在整個社會的大脈絡裡很容易被消磨掉。我認為在整個藝術環境裡，繪畫已經處於劣勢了，你一想畫畫，很多人就會提出質疑：在這個時代畫畫很老了，到底還要追求什麼？但是反過來想，難道新媒體創作的都很新嗎？是媒材新，還是觀念新？到底我們在追求的事情是什麼？是藝術這件事，還是媒體？這是一個很有趣的問題。」

　　從批判開始的創作，卻能在市場獲得共鳴，蘇孟鴻玩味創作和市場之間的微妙關係，這幾年在繪畫的過程中也學到「累積」這件事的重要性。「累積的過程中會有滿足感、成就感，會踏實。」繪畫對他而言到底當不當代，其實意義不大，以藝術之名批判的創作也不見得是一種保

蘇孟鴻　粉紅地春祺集錦局部之變形記　2010　壓克力顏料畫布　150×200cm（上圖）
蘇孟鴻　賀死的之五　2009　綜合媒材　60×60cm（右頁圖）

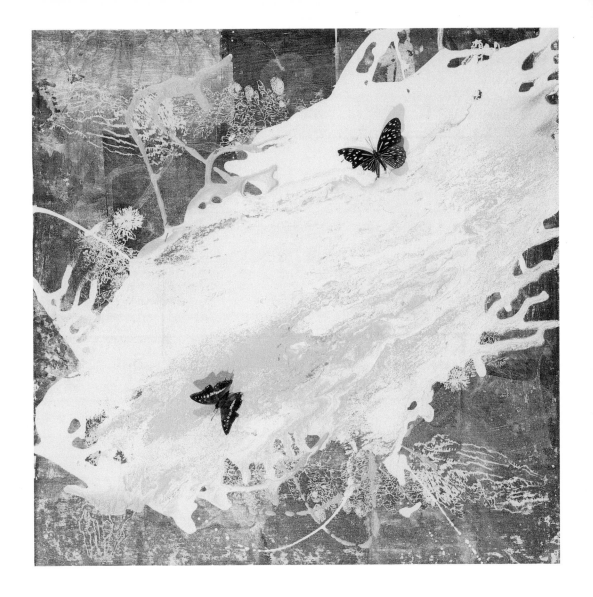

證。「大學的時候我也覺得自己在批判，覺得自己也在做關心社會的事，但是過一段時間回頭看，我到底關心了什麼啊？只不過關心自己有沒有被看到、有沒有更好的舞台而已。那些宣稱批判的作品，到底改變了什麼？你真正關心這個議題、這個社會、這個世界嗎？你的熱血到底用在哪裡？現在學院中很多自認為批判的人，我覺得要打一個很大的問號。當然我相信還是有些人、也非常肯定這些人願意投入、熱心參與社會，但這種人真的不多。」

　　如果反叛和懷疑不能讓人感到踏實，那麼也就失去了堅持的理由。從「開到荼靡」最初的叛逆一直到讓自己成為生產的機器，愈形扭曲而華麗的臨摹或許正是解脫與平衡內在的方式。「我遠比我以為的要釋懷得多。我以為我會抗拒，後來覺得還好。繪畫還是有一種趣味在裡面，在過程中，對我來說還是有很多不一樣的東西。」（作品圖版提供／蘇孟鴻）

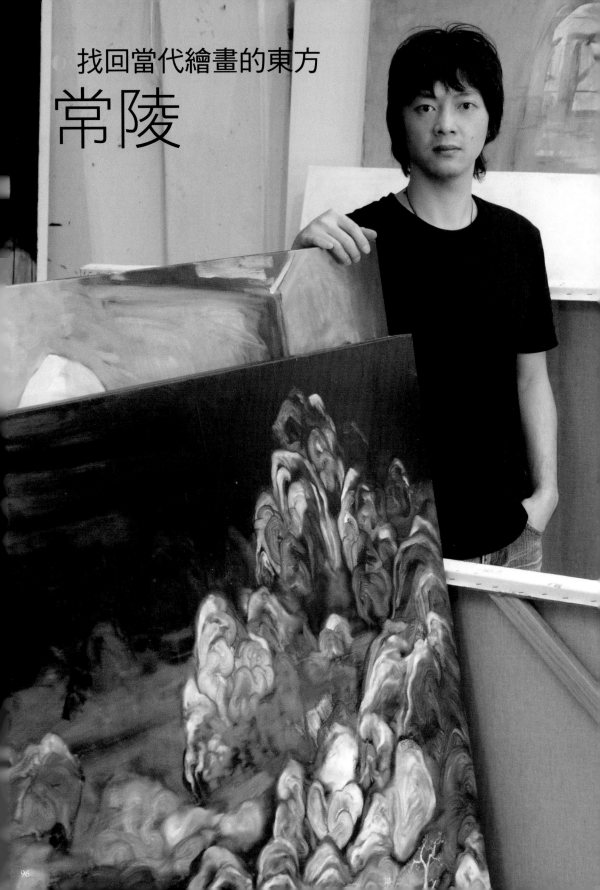

找回當代繪畫的東方
常陵

1975年在花蓮出生、之後好長一段童年時光都生活在淡水，或許對於常陵來說，花蓮是故鄉，淡水更是鑲嵌在生命裡很難分割的情感。1996年退伍之後，常陵到過法國求學，近十年的時間在那裡度過，2005年回到台灣。現在，他的工作室就在淡水和三芝交界的下圭柔，繞了一圈還是回到淡水。下圭柔這一處閒置的工業廠房，幾年來有不少藝術家承租做為工作室，不僅有各自獨立的創作空間，藝術家鄰居們在創作之外也相互往來熱絡。在常陵的工作室裡，到處看得到創作正在進行的狀態。以前有一陣子，他甚至以工作室為家，醒了就畫，畫累了休息，一天二十四小時幾乎沒離開這個地方。

常陵的父親楊維中是淡水知名的畫家。從小看著父親在家裡作畫，他和弟弟後來也都走上創作的路，兄弟倆前後到法國留學，常陵在步矩藝術學院（École Nationale des Beaux-art de Bourges）、法國高等藝術學院（École National Supérieur des Beaux-arts de Paris）完成學業。父親給了他進入藝術領域的潛在影響，就連生平第一次作品發表，也是和父親一起在花蓮文化中心展出。「從小我們就很熟悉亞麻仁油的味道，覺得這個素材特別親切，對於一個人的創作狀態也很熟悉。父親是一位自由的老師，他不會給你很多壓力，或者告訴你一定要這樣、一定要那樣，那種自由的態度讓我學到很多。」

而文學家楊牧是常陵的伯父，創作遇上美學方面的問題，

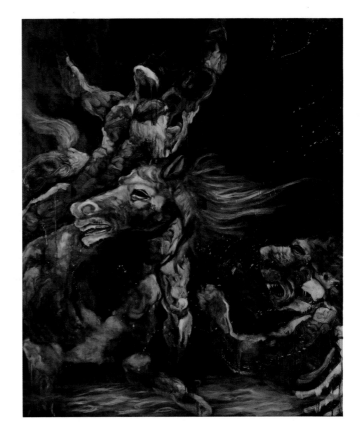

就向伯父請教。「因為畫畫的關係，我想研究所謂的中國精神，前幾個月也才跑去向楊牧請教文學和思想史的問題。『精神』指的是什麼？謝赫六法裡說道『氣韻生動』，那個『氣』和『韻』到底是什麼？我跟他討論，他推薦我看徐復觀的《中國藝術精神》，滿有趣的。我當時會從法國回到台灣，也就是因為覺得自己非常欠缺東方這部分的學習，就順理成章地回來，之後，開始畫『五花肉』系列。在我自己看來，就某個層面來說，東方的感覺還不太夠，我想捨形去追求意境，其實還有很多可以深入的空間。畢竟我們受到的教育是這樣、傳承下來的東西是這樣，不管台灣這塊土地經過多少文化的介入，如果多元是一個特色的話，我會先從佔的比例最高的部分開始思考。

常陵在下圭柔的工作室（攝影／陳明聰，左頁圖）
常陵　五花肉系列—肉宗教—江影獵殺　2010　油彩畫布　240×200cm（上圖）

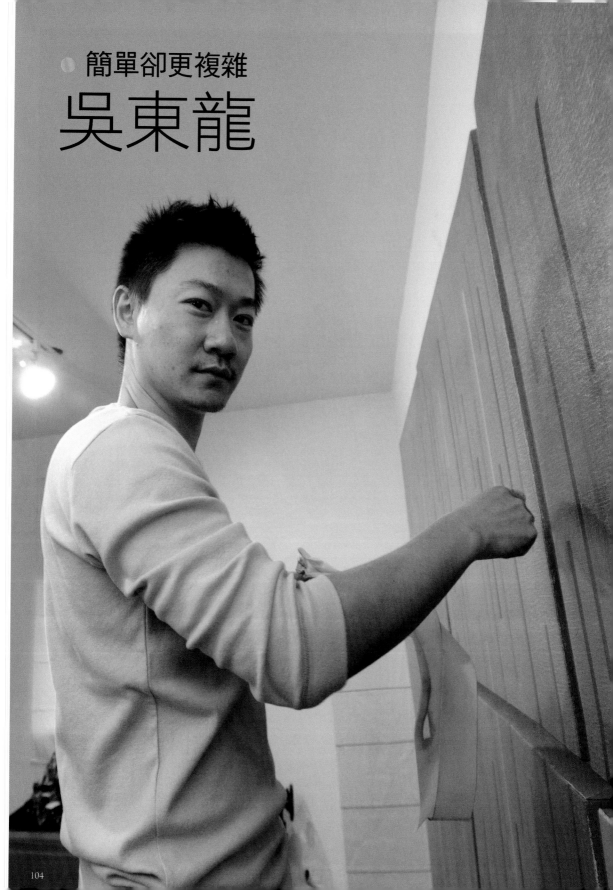

簡單卻更複雜

吳東龍

　　事情通常是從簡單開始的。過了一段時間變得愈來愈複雜也是在所難免。不過吳東龍的畫好像一直都保持在簡單和複雜中間的曖昧的位置，包括他面對創作的心情也一樣。不想要庸俗複雜，但是又不能枯索無味，表面上看起來好悠遠好淡定，不過到底是有沒有這麼無聊可能一時也很難說得清楚。

　　要畫出這種在藝評形容是「模糊、無法釐定」、「一個不讓任何實存扎根的中性空間」，理想的生活和作畫環境台北市區絕對是太混亂。鄉下也不是他的調子。郊區新店還不夠遠，吳東龍的工作室在屈尺，他住在一個附近沒有超過五層樓房子的地方。怎樣都要稍微不一樣實在是有點任性，但是這種性情說來也是他作品的特質之一，雖然看起來普通平淡，總要在裡面製造些變化的趣味。位於屈尺的工作室和住處十足反映了主人的習性，乾淨簡約，就算在創作最忙碌的尖峰時期，也看不到一點凌亂。

　　台灣藝術大學畢業後，吳東龍在柯榮峰畫室教了一年的畫，也在淡江中學兼課。純粹是因為對於創作的喜愛，「那時候也不認為畫畫可以幹嘛，也不覺得自己未來要走上藝術這條路」，憑著想要繼續創作的決心考了台南藝術大學造形所。過去在台藝時期所做的作品已經透露了一點點

吳東龍在新店的工作室（攝影／陳明聰，左頁圖）
吳東龍　Blocks and Lines-13　2008　油彩畫布　150×180cm（上圖）

對於空間的興趣，然而畫面裡還是充滿各種形象與色彩，和現在的創作相比，顯得吵雜許多。進了南藝，生活和創作的環境有很大改變，從最繁華城市到鄉間的轉折，是一股迫使人安靜下來的強大力量，四周不再熱鬧，只得多花點時間搞清楚自己，連想事情的習慣也跟著不同了。

「我覺得是環境造成的影響，賦予我思維模式的改變。對我自己而言，在到南藝之前可以說是混亂的狀況，我也在一個摸索的階段。台北的環境對我們來說就是個混亂的地方，自己的心也不是那麼地確定要幹嘛。但是，很明顯一到了南藝之後，整個環境完全改變了，每天都在那個地方，也沒有其他的事情可做，自然而然地作品就變成傾向內化的表達，形體很自然地就被抽離掉了，於是出現這種討論空間感的作品。沒有具象的物件，畫面只剩下點、線條、色彩，以及非具象的形體，但還是有些帶有情感、情緒的部分，例如某些筆觸。我在南藝這個階段的作品抽離掉外在的事物，也讓自己的心情安靜下來，是一個很大的改變。我時常想，假如我念的是其他學校、身處在其他環境，可能也畫不出這些作品。到南藝是一個很幸運的轉折。」

南藝經驗對於吳東龍創作風格的決定是重要的，作品趨向抽象符號性的展現，某些處理畫面的方法也逐漸確立。2002年的〈三元素〉由三幅畫面構成，「這三件分別呈現元素處於宇宙當中的不同狀態，一個是比較絕對的，一個是外擴的、外散的，一個是比較邊緣的。」這件作品成為日後創作的前緣，包括作品底色的處理方式以及對於幾何圖像的興趣。「這種造形的出現，跟現在的作品比較相關，在畫面裡處理類似這樣的色調變化。只是那時候還沒有把圖像轉換成現在畫裡符號性的東西，還是比較從空間概念的角度出發，屬於所謂『不是居中』的構圖。這就是一開始的創作型態。尤其〈三元素〉其中一件畫有六角形物體，這件作品對我日後的發展來說還滿關鍵的。它看起來像是立方體，又像是一個平面。我自己在畫完這件之後也感覺到好像可以從裡面發展出什麼。其後的作品畫面圖像，有些比較幾何、有些屬於有機的造形，但是概念是相通的。後來的畫作就慢慢不像這個時期有這麼多的空間暗示，就是純粹幾何造形的排列或延續。」

2003年的〈Symbol-01〉到〈Symbol-06〉，吳東龍在作品中確立了幾種圖像展現的基本規則，這幾幅作品現在看來還是別有味道。所謂事物開始發展的簡單狀態，也在這幾幅作品裡面看

吳東龍　Blocks and Lines-16　2008　油彩畫布　120×120cm（左頁圖）
吳東龍　Blocks and Lines-10　2008　油彩畫布　150×180cm（上圖）

①

②

 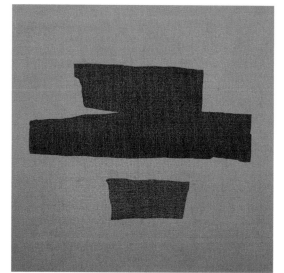

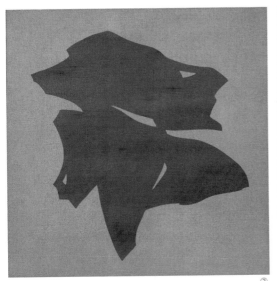

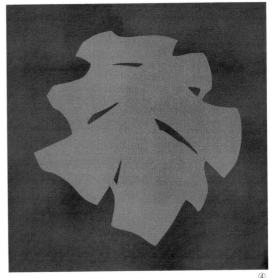

③

④

得最清楚，此後，關於形與色的遊戲有更多的跳躍，然而無論如何變化，還是脫不了他畫裡一貫
的節制和優雅氛圍。

　　除了圖像之外，吳東龍的畫作在底色的處理上也堅持透顯畫布質感。「大學的時候我就很喜歡
在作品裡保留畫布質感，但那時候的畫法和現在不太一樣，是比較厚重的顏料堆疊和筆觸。進了南
藝之後才明顯地突顯畫布的質感，這是自己的處理與選擇，也成為我作品很重要的一個部分。」

　　南藝期間，吳東龍受到兩位老師的啟發最多，一位是蕭勤，另一位是薛保瑕。回顧研究所時
期所受的訓練，「老師們都站在鼓勵學生自由發展的角度。蕭勤上課的時候談論比較多的是精神
性的概念、藝術家如何面對、回應個人內在的部分，他引導我的作品走入那個方向，而薛保瑕給
我們的訓練則是另一個理論的面向。

　　「蕭勤很受學生的景仰，很多學藝術、繪畫的人也都很仰慕他，所以有機會能夠親炙大師對
我們來說是很難得的，對於學生他也多半鼓勵，讓我們有信心繼續發展。薛保瑕比較不一樣，
在景仰之外對我們來說還是一位很有威嚴的老師。薛保瑕對於研究生的訓練，相較之下比較偏重
理論的養成，訓練我們思辨、寫作的能力。其實她上創作課看我們的作品主要是教我們理論的部
分，如何從作品裡自我分析、詮釋，知道自己在做什麼，怎麼樣在藝術史中找到一個比較和觀察
的切入點，分析自己的創作情況和位置。這種訓練對我們學生來說雖然是很辛苦的過程，但是非
常有幫助。在這樣的過程裡，我知道如何為其他的觀眾提出一個切入自己作品的角度，而不只是
交出一件作品而已。當然那樣的訓練對創作的人而言，也是很好的自我要求，可以釐清自己的創
作。就像以前剛進研究所的時候，所上的評圖過程都相當猛烈，我也曾經質疑這樣的論辯到底是
有沒有必要或者影響力。後來覺得，那個過程其實很重要，也就是如何把自己的整個創作能量發
揮到一個極致，能夠讓所有的老師和同學了解、相互討論，那樣的訓練是很好的。」

1 吳東龍　Color Triangles-06.07　2008　油彩畫布　120×120cm×2
2 吳東龍　Blocks and Lines-02　2007　油彩畫布　60×60cm×4
3 吳東龍　Symbol-61　2009　油彩畫布　120×120cm
4 吳東龍　Symbol-68　2010　油彩畫布　120×120cm

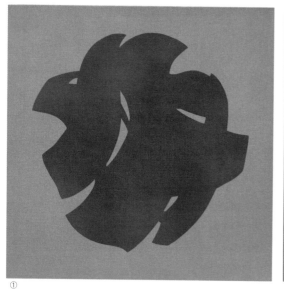

① ②

　　幾年來，吳東龍的創作不但風格明確，創作的系列從2003年開始便一路開展、延伸，幾乎少有新的命名和重大的轉變。這和他的行事風格或許也有關係。他看起來總是早有定見的樣子，圍繞在生活周圍的事情似乎對他起不了太大的刺激，但事實上從作品也可以看到作畫的人敏感而刁鑽的一面，絕非沒有感觸，實在是太習慣有距離地保留或者節制。

　　「『Symbol』系列雖然畫了很多幅，但是每一年來看，我的作品數量不算多，再加上我創作和生活步調是比較慢的。我會調整自己展覽的空檔、節奏，這樣也比較不會覺得厭倦。每個階段中間如果有了新的想法，我也會把它帶入新的作品裡面，所以空檔的拿捏對我來說很重要。」一畫再畫的相同系列在每一個階段其實都有小小的突破和改變，對吳東龍來說，「最有意思的是畫裡空間的趣味，還有它的模糊的狀態、各種暗示性的呈現。」也因為風格趨向簡約，色感相對顯得重要，「如何在這麼簡單的選擇中，讓色彩本身顯現它的魅力，是我經常思考的問題。」為了精確呈現畫面中的圖像，作畫的過程他會以膠帶遮蓋其餘的部分，再繪以顏料，因此在整幅作品完成之前，通常無法看到作品的全貌。「直到畫完的時候把膠帶撕下來，才知道它原來長這樣，那種看到畫面的期待感是最有趣的部分。」

　　現在的吳東龍選擇待在新店屈尺，多少還是希望維持南藝時候那種和外界保持距離的幽靜清醒。環境對創作的影響可能在任何細節展現出來，就像2008年他在法國西帖國際藝術村（Cit Internationale des Arts）駐村，接觸了巴黎的人和生活讓他那陣子的畫作多了輕快鮮豔的色彩，「到了那個環境，對於色彩的運用也會比較大膽，但終究還是在一個和諧的狀態。」環境為解讀吳東龍的創作提供一個貌似可靠的線索。對於畫裡那些很難定義的東西總有人要很沒信心地問到底是什麼意思，這會讓他有點皺眉頭。或許可以說，就是因為連日不停的大雨才會讓他畫出〈Color Lines-05〉這樣傾盆陰鬱又下不完的濕冷。但也有一種可能，這一切跟天氣全然沒有關係。（作品圖版提供／吳東龍）

1 吳東龍　Symbol-69　2010　油彩畫布　120×120cm
2 吳東龍　Symbol-65　2009　油彩畫布　120×120cm
3 吳東龍　Color Lines-05　2010　油彩畫布　90×90cm×6
4 吳東龍　Symbol-46　2008　油彩畫布　150×180cm

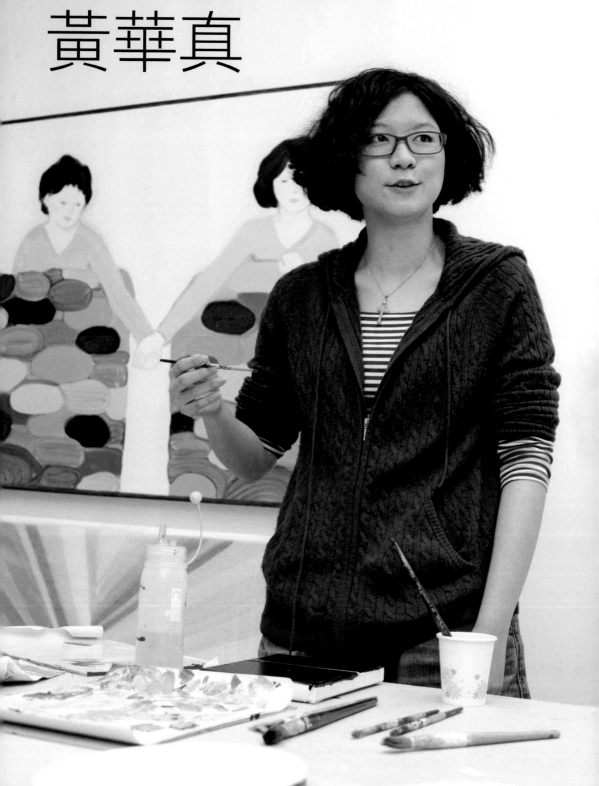

● 親密是永遠無法到達的距離
黃華真

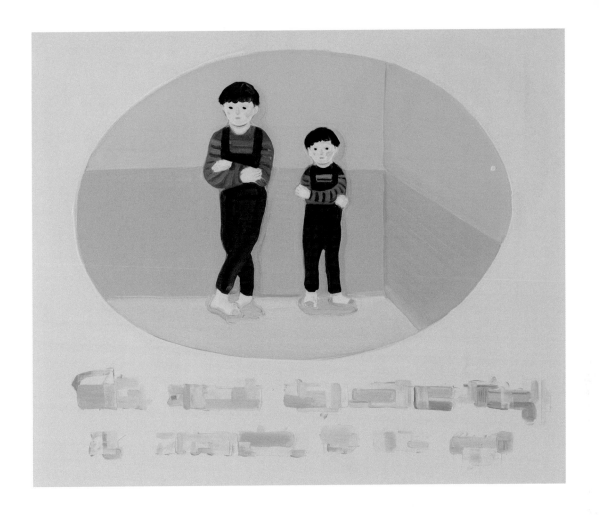

2010年底，黃華真的個展「家庭相簿——桌上有你喜歡的咖哩飯」以滿牆的畫作把展場裝置得像是某個家庭室內。從作品的鋪陳看得出來，這是一個父親缺席的敘事。雖然黃華真確實常以家人入作，但這次的展覽並無自傳性色彩。她無意要說自己的事情。

其實早在幾年之前，她就已經下定決心，不再讓這些心裡最在乎的人成為被討論的話題。

2009年的大學畢業展讓許多人注意到黃華真的創作。或許因為至今不過幾年時間，那種再哀怨再世故都還沒失去的新生清澈，讓她的作品反而有種勇敢的張力浮現。

翻閱黃華真大學時代的作品集，幾乎像是一冊家庭相簿。這是媽媽。這是弟弟。她也畫一些身邊的朋友。早期的作品以壓克力顏料為主，一開始總是參考照片畫自己最親近的家人。「後來因為經過一些事情，像是曾經有一件畫我弟弟的作品受到一些討論，重點不外乎自己的經驗什麼的。我雖然有一些比較特殊的經驗，但不想一直拿這些東西出來做。即使是對我來說很重要而我去畫他們，但如果一直被討論，很怕自己會不會也在無形中讓這些被消費掉了。所以我決定不再畫這些。後來我想，好，如果不要讓人家知道我的事情，就畫一些看不出來的人。那個時候很喜歡瑪琳‧杜瑪絲（Marlene Dumas）和舟越桂，畫得也有點像他們的輪廓，可是又開始覺得空

黃華真在MOT/ARTS藝術七門町的工作室（攝影／陳明聰，左頁圖）
黃華真　The most important thing is invisible to the eye　2009　油彩畫布　60.5×72.5cm（上圖）

①

②

③

④

洞，因為我可以很快地畫出這些東西，那是很熟練的，很假的拙感，對畫畫的人來說是很簡單的。我一直很害怕熟悉這件事，一直想避免。既然我知道自己喜歡什麼，又想避免太過熟練，所以就開始畫油畫。」

　　2008年之後，黃華真轉向油畫的創作。不僅是為了推翻熟練的技巧，也是有意識地選擇更接近理想狀態的媒材。「那時候很喜歡濃稠的邊界。我對每種媒材都會有一種想像，比如喜歡壓克力顏料是很有水分、但是有厚度的。我希望用壓克力也可以畫得那樣厚重，又有一些比較細的部分。但是太熟練了，所以換成油彩。」黃華真刻意在媒材和題材上都讓自己陷入陌生的境地，從畫媽媽和弟弟轉向其他不特定人物的描繪，偏向某種狀態的描寫。畫裡的那些人沒什麼表情，可能背對著觀眾，或者張著空洞的眼睛。「對我來說，那時候其實就是很徬徨。」斬斷熟練的決絕並不容易，得強迫自己和最親近而熟悉的事物拉開距離。

　　「其實那時候還是會偷偷畫我弟弟。每次不知道要畫什麼，我就會畫他。」

　　黃華真和小她一歲的弟弟感情特別好。或許是因為單親的緣故，讓她分外早熟，「從小就知道自己要在某些方面做得很好，比如要比較懂事之類的。我小時候跟弟弟超好，後來大概十幾歲的時候他去念了軍校，我們發展的路從此完全不同，重疊的經驗也很少。現在想起來，有時還會覺得很心疼他——我是自己長大，他也是自己長大的。而且他比我更需要幫助。」

⑤

1 黃華真　家庭相簿024　2010　油彩畫布　60×60cm
2 黃華真　家庭相簿055　2010　油彩畫布　72.5×91cm
3 黃華真　家庭相簿027　2010　油彩畫布　50×50cm
4 黃華真　家庭相簿040　2010　油彩畫布　50×61cm
5 黃華真　I miss you　2009　油彩畫布　53×45.5cm

①

②

　　血緣關係是命定也無可取代的感情。「有一次弟弟出了嚴重的車禍，差點死掉。我什麼都被逼出來了，突然發現自己是有一些力量的。我可以幫助他，也可以同時幫助媽媽。我那時候剛滿二十歲，覺得自己是大人了，也就是從那次之後，我決定把這些東西收回來，不要一直拿出來。雖然還是會放在作品裡，但不會像以前畫了就發表。」心裡意識到家人是自己最珍惜的，也就捨不得任何可能的損傷。「突然之間我好像開竅了，知道什麼才是最重要的。從那時候開始，我真的可以確定地說『我很愛他們』，不是像寫制式的答案那種，是真的很愛。我願意拿任何東西去換。我和媽媽的關係也和弟弟和媽媽的關係不一樣，但我們各自用自己的方式對她很好。也是因為他們，所以我才會理解到家庭有多重要。」

　　儘管「家庭相簿」展覽裡那個父親不在的故事是杜撰，但還是透露了對黃華真來說最重要的人間情感。「我從一個很正面的角度給他們一個設定，就是所有人的關係都是很緊密的，所有的

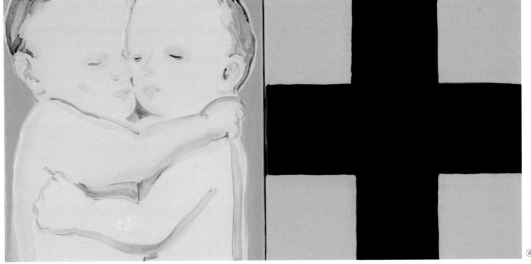

人都很感念他，用自己的方式懷念他。我曾經聽到一個女生談道自己過世的父親，她說『我覺得他從來沒有離開過我啊！』她說這句話的時候我覺得很震撼。我自己的經驗不是這樣，我也是單親但不是這麼美好的缺席。要如何深刻的關係和良好的教育，可以讓一個年輕的女生有信心可以說出這句話？這不是每個人終其一生要尋找的嗎？即使很多年輕的人不了解或者嘴硬，但到頭來還不是這樣。我也不是想說教，就是做自己覺得重要的東西。」

1 黃華真　你所說的世界　2010　油彩畫布　60×120cm
2 黃華真　我們的公園　2010　油彩畫布　35×66cm
3 黃華真　我們擁有很長的手臂　2010　油彩畫布　54×97cm
4 黃華真　1981　2010　油彩畫布　30×60cm

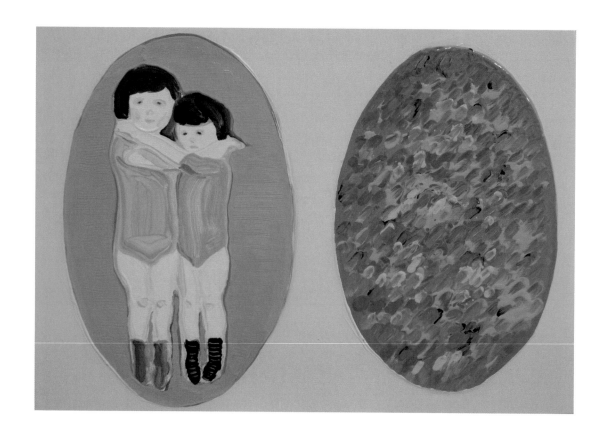

　　即便如此，黃華真也擔心「家庭相簿」讓家人誤解。「一開始的時候我很擔心媽媽看了展覽會難過，以為我是有多想念父親，所以才做這個展覽來療傷什麼的。其實也沒有。所以我很刻意避免把自己跟他的回憶放在裡面，還是希望保持一個理智的態度。我到處擷取最自然、最平凡、說起來沒什麼特別但其實很特別的關係，也不是故意要讓人感到懷舊，只是通常讓人有這種感覺的時候，是因為它很接近真實。」所以在個展同時，黃華真在另一個聯展裡發表了送給媽媽的作品。比起這些畫作，那是更私密而難以解讀的另一種極端。「我任性地選擇創作這條路，從南部上來念書，媽媽的負擔很大。她願意讓我繼續做作品，不管會到多久，我很希望能用我在做的事情做一件作品送給她。」

　　無論是畫家人還是朋友，都透露了黃華真面對人我關係的態度。「人與人之間的事情，除了彼此之外不會有另外一個人知道全部，或許關係可以用三言兩語說完，是家人、朋友或情人，但裡面其實有很多很多的細節堆積起來。所以即使是同一個對象，當我一而再、再而三地描繪他，每一次都是一個事件的累積。如果我在畫裡去除特殊的時空暗示，大部分是討論『人』的狀態，可是如果對於一些特定的對象，就不會避免這樣的暗示，雖然也有部分微細的事件在裡面，但不會一一說明。這也是為什麼我會一直討論人這件事，因為我覺得人實在是太複雜了。每個人絕對是不一樣的，或許會有相似的背景，也可以被一樣地形容，但就是不一樣。我想找出重疊在每個關係裡一樣的東西，比如嫉妒，比如安慰。儘管關係不同，可是如果會發生這些事，表示你們的關係有到某種程度了，我覺得這些東西就是證據。」

除了繪畫，黃華真也攝影。大部分的時候，拍照做為繪畫的前置，她的畫作來自影像，卻放大了被影像壓縮的心理空間，絕不是單純的影像模仿。「我相信繪畫會有一個距離，尤其我不是畫很寫實的。就是因為那個距離，它不夠像，反而讓人很容易投射，那個距離感是我很珍惜的事情。」

　　所以在一開始，黃華真就決定用繪畫來呈現「家庭相簿」。儘管整個系列看來暗示著某些情節，但故事的內容終究不是應該討論的重點。在這些作品中也包括許多沒有人的畫面，它們就像生活快照一樣成為瑣碎日常的紀錄，關於某些人某些事的細節，累積起極度抽象的感情世界。也正是這些看來無關至要的物事，讓人見識到難言的情感竟可以支付到什麼境界。「那些畫讓我覺得自己的作品真的是繪畫。放在整個系列裡感覺像是某個人蒐集的一些關於天空的事情，也可能可以造成他和其他人關係的聯想，但又看太不出那個關連，不太確定。對我來說，畫畫就跟蒐集很像。蒐集的意義就是你覺得有關或者有意義，就會把它納入，全是因為主觀的喜愛而接納。」

　　黃華真的畫裡，飽滿的情緒總像畫布上的顏料一樣充盈，溫暖的色調和著一點點酸楚。以繪畫探求人性真是一條古老的路線，然而這對黃華真來說，卻倍覺心安。「每當我想到很久以前就有人在做這些事情，就會覺得這是實在的。你看，這麼久以前就有人在追求，雖然是老派，但是會有踏實感。另一方面，雖然我畫的是人像，但不像照片一樣可以馬上指認，距離變得很重要，也很美。就是那個距離，會拉近你和那個對象的親密感。」

　　很多時候，攝影能清楚地交代很多事，但這種清楚可能無法讓人滿意。「攝影不是goal，它是aim，繪畫是goal。我雖然畫了這麼多，可是我永遠也得不到，所以才會繼續下去。」（作品圖版提供／黃華真）

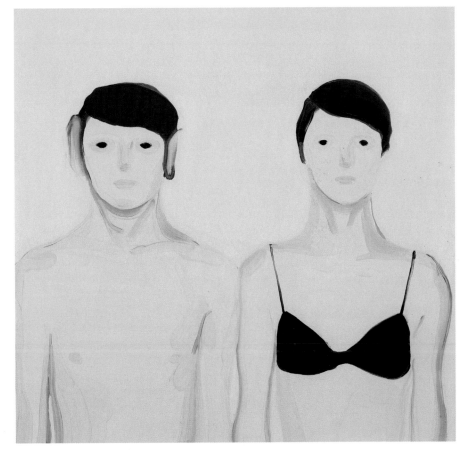

黃華真
可是你沒回來—2
2009　油彩畫布
50×70cm（左頁圖）

黃華真　day53
2009　油彩畫布
70×70cm（右圖）

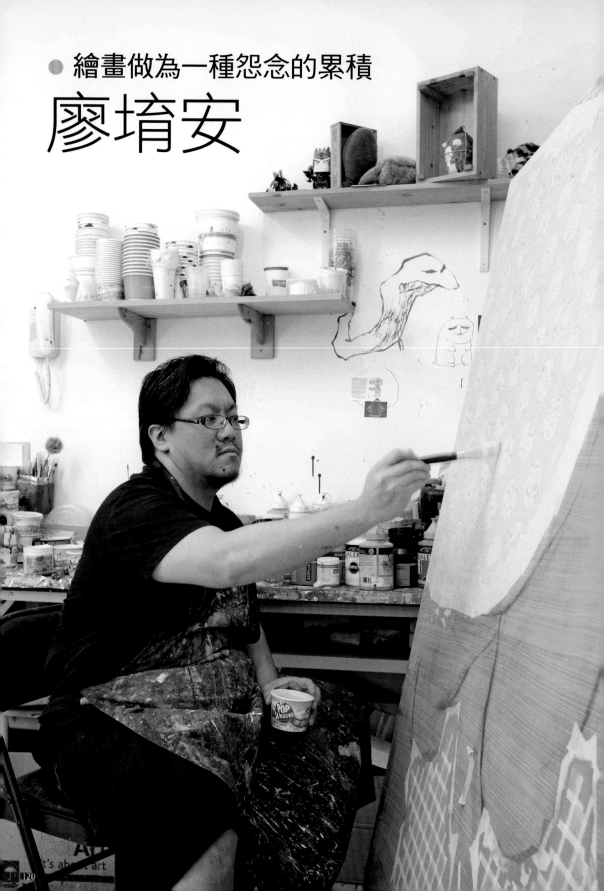

● 繪畫做為一種怨念的累積

廖堉安

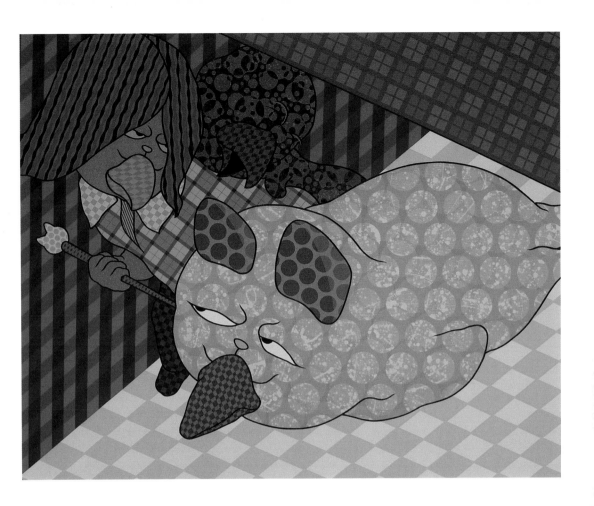

為了幾個月後即將舉行的個展，廖堉安維持每天十二小時的工作狀態。早晨從家裡步行到工作室，一直畫到晚上才收工。工作室牆面有幾幅還沒完成的作品，卻已經顯露他一向畫作的風格——黑線畫出輪廓的主角、繁滿至令人幾乎無法逼視的色彩與圖樣。工作室的一角，還有大批調好的壓克力顏料，分別散裝，標明是專屬於哪一幅作品哪一個區塊所用。畫面上每一個色面每一處線條，都要貼上膠帶遮蔽、平塗，再層層疊加⋯⋯

直到飽和而扁平的表面包覆一切。

2000年，廖堉安大四時候的〈胖子無罪〉等作品是當今風格的最初呈現，然而這系列的畫作從未公開展覽過。畫面的配置採取基本的置中式構圖，去除大部分的素描元素，粗重的黑線勾勒出人物圖像的線條，大量排列的幾何圖形填滿畫面，背景還有重複拼貼的日常生活瑣碎圖樣。「其實當時這樣做，單純的圖像跟後面的拼貼圖像是滿衝突的，可以說連結得滿粗暴。可是現在看，這樣的粗暴還滿不錯，我還滿適合這種粗暴的連結方式。」挪用漫畫強化人物特質的處理方式，和學院裡的主流繪畫路線非常不同，廖堉安說：「那時候只是想做和別人認知裡的繪畫不一樣的東西，至少在北藝沒有人做這樣的圖像。老師看了也很火大，評圖的時候總是沒什麼好講。

廖堉安在台北公館的工作室（攝影／陳明聰，左頁圖）
廖堉安　遲緩的洗腦過程　2009　壓克力顏料畫布　130×162cm（上圖）

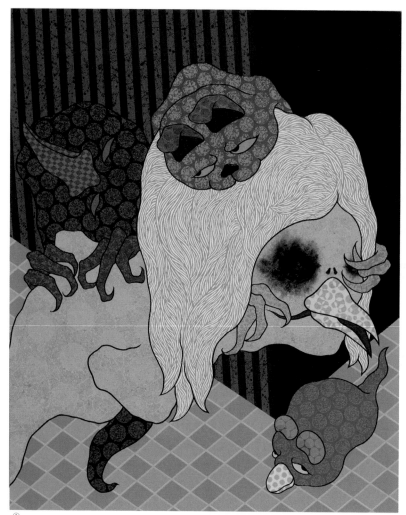

① ②

最初我畫這種圖，就是為了激怒這些人，想要小小地搗亂，畫一些比較機車的東西。」2001年的「減重失敗範例」系列，在原有的風格上更進一步突顯了畫面主角的份量，每一個畫幅裡膨脹鬆弛的人體幾乎塞滿畫面，他們胖得不可思議，卻自我感覺超級良好。肥胖在當今世上是萬惡是全民公敵，讓人被歧視得莫名，而廖堉安筆下的這些胖子們，似乎都決定和自己巨大鬆垂的身體和平相處，甚至默默接受世間眼光的頌揚。

「從這個系列開始，我想把圖像性的主角做得更純粹。所以後來到南藝之後，作品往主角單純化發展，只是去掉明暗、去掉光影，增強圖像的輪廓、色彩，到最後就變成線條跟色彩造就一個圖像，很簡化，但就讓它自己去玩出趣味。」

後來，這些胖子蛻變成畫作裡各種變形的動物。它們就像寓言裡寄託說話的對象，成為藝術家的代言。儘管廖堉安從來未曾將這些角色固定化，它們也並不保證任何說故事的責任，但俐落的輪廓線條與平塗處理畫面的方式，使得廖堉安的作品經常被以「卡漫」來解讀。「我不知道要談的是哪個年代的卡漫，60年代？還是80年代《七龍珠》出來之後的卡漫？不同年代的卡漫都有不同的背景和內涵，台灣和日本、美國出現的漫畫文化也不同。我也不太了解為什麼要把卡漫

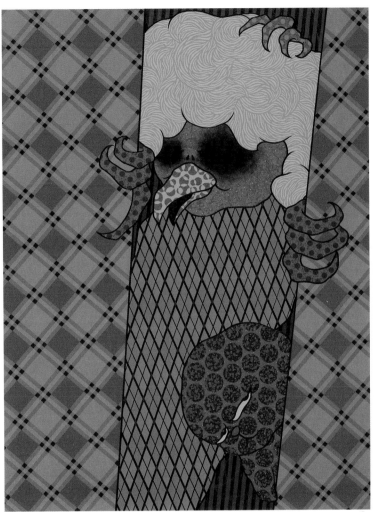

③

和繪畫性的東西分開來──它為什麼被獨立為一種繪畫型態？它本來就是繪畫啊，或者這樣的談法就是把繪畫界定成某種事物？

　　「其實我覺得那樣談也沒什麼不對，只是台灣談漫畫談得太單一了，不是從文化殖民的論點去談，也不是從圖像學的角度去談，而是用『漫畫』兩個字帶過許多問題。很多當代藝術家都在作品裡挪用了漫畫的元素，但每個人使用這些圖像的來源或方式都不一樣，卻經常被混為一談。大家還沒抓到很深刻、細緻的方式來談論這些作品。如果仔細分析漫畫，本來就是把繪畫性的東西省略掉，精簡，然後強化主題，形成漫畫最基本的線條。這其實跟我的繪畫元素沒什麼兩樣，這種簡化的作法是相同的。只是我們創作的出發點不一樣，還有漫畫會塑造角色，但我這裡沒有，反而是結合很人性的東西，有一些很抽象的元素在。我是借用漫畫的形象和概念來嘲諷這個東西的。我刻意把它簡化，就像我早期的繪畫圖像，其實有強烈的嘲諷意味。」

1 廖堉安　惱人的虛情假愛3　2010　壓克力顏料畫布　162×130cm
2 廖堉安　惱人的虛情假愛2　2010　壓克力顏料畫布　162×130cm
3 廖堉安　細縫人2　2010　壓克力顏料畫布　124×85cm

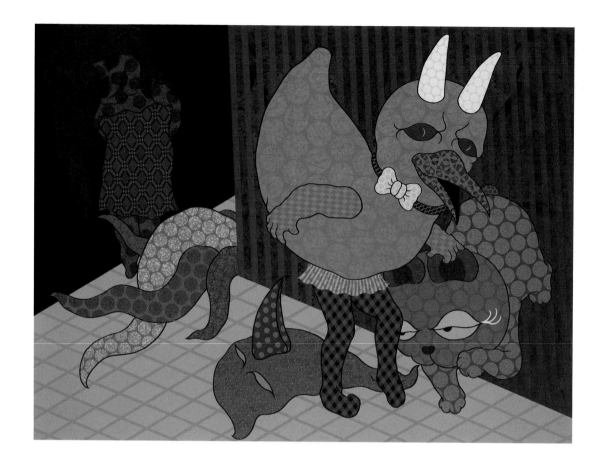

　　廖堉安的嘲諷有些蔑視世俗、玩世不恭的犬儒味道，還多了一些身在人生江湖的無奈。這樣的不滿並非來自什麼國仇家恨，也不是對繪畫傳統有什麼敵意。他畫裡那些從來不因為可愛而討人喜歡的角色，延續自大學時代畫的人物，最初的刻畫對象其實就是自己。

　　「最早是在畫自畫像，但當時不是看著自己畫的，也是想像的。我只想畫出一個浮誇的觸感、虛胖的觸感，所以一直畫這種胖子。」這些胖子一直到後來的各種變形動物，如果還有什麼像廖堉安本人，那麼貌似的只剩下那雙皺眉半吊的眼神背後，對於一切感到不以為然的態度。這些角色透露了創作者的情緒，有著誇張的表情和動作。無論什麼樣的角色，它們總能構成令人發噱的畫面。一個個卡在這個世界動彈不得的胖子。那樣的好笑不是爆笑，是酸得可以的黑色幽默。

　　或許很多人都曾經有過這個階段，年少氣盛，對這個世界極度不滿。而這個不滿至多是搞不清楚對象的悶氣，也說不上這世界到底哪一點惹你不愉快。自大學以來就盡畫這些臃腫物事的廖堉安，對於一切同樣「沒有什麼是滿意的」。不是真的對誰不滿，而是對很多事情有種無力感。「在我的作品裡面很多都是無力感、無奈，不是要抗爭什麼。我們這個世代有的多半是無力感，不大是什麼革命的情懷。」只見作品裡這些像鳥像人又像貓的怪角色，肥著身體光著屁股為我們演出關於人生的種種可笑情節，大多不會太好看。然而它們最可恨的不是樣子醜怪或者猥瑣，而是儘管如此不堪，那雙眼睛還像是揪著人要你多看它兩眼。

廖堉安　瞥腳的遊行訓練2　2010　壓克力顏料畫布　150×200cm（上圖）
廖堉安　無言的愛戀6　2009　壓克力顏料畫布　145×112cm（右頁圖）

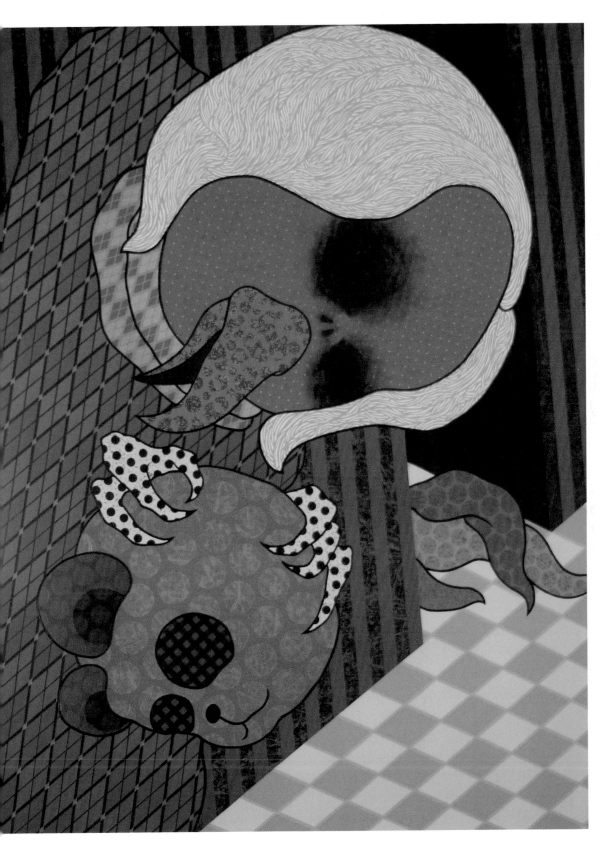

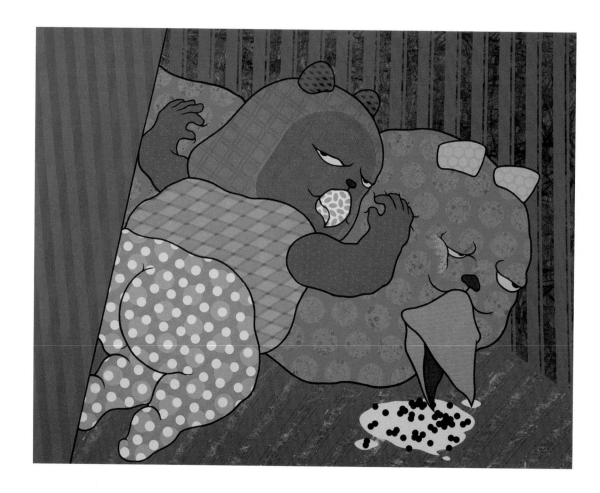

　　所有不以為然的事物，大約也可以從作品的名稱上嗅出一二。〈超難喝的珍珠奶茶〉連嘔吐也不爽快；〈那個不能吃啦〉看起來是要吃人；〈不溫柔的愛撫〉不是扭打就是偷襲。除此之外還有各種莫名其妙的演練和示範，包括賴床、嘔吐、撕咬、躲藏……，虛偽做作的角色們看來有些楚楚可憐。假使它們真的讓人起了惻隱之心，那必定是看到了它們悲哀的黑暗面。

　　這樣的苦情演出，在形式上採取的策略就是無情攻擊觀眾的眼睛。2003年至2005年的「自畫像」、「鴨人」等系列作品，維持一貫主角突出於無深度空間的構圖模式，平塗的線條和幾何圖形的排列，看起來還算單純。2005年至2007年的「種草莓」、「無聊死了」、「虛擬的孤寂」等系列，主角依然巨大，背景以色塊線條切開了原本規整的平面，乍看感覺豐富豔麗，卻讓眼睛無法長時間近看的對比色彩，放大了視覺的衝突性。而2008年之後作品則變本加厲地繁亂下去，畫面裡單一局部的紋樣堆疊多在兩種以上，可以用華麗到爆炸來形容。「這時候的作法變得很虛華，畫起來也很複雜很複雜，整個感覺已經和以前的作品不同了。」除了藉由角色神態透露不滿的情緒，廖堉安的畫作也在造形上體現了極度的壓抑和暴力。這樣的畫面不但沒有取悅觀眾的意圖，甚至傳達的是一股莫名的壓迫感。

　　「壓迫感是慢慢累積的，在我的作品裡其實表現得有點含蓄。所以我會說，平塗在我的畫面中是一個很重要的筆觸，那就是壓抑的過程。我宣洩的情緒其實很多，但透過這樣的筆觸跟色彩，以及重複遮貼的動作，消弭在這個過程裡。」作畫者用這種方式表露壓抑的情緒，將它全然

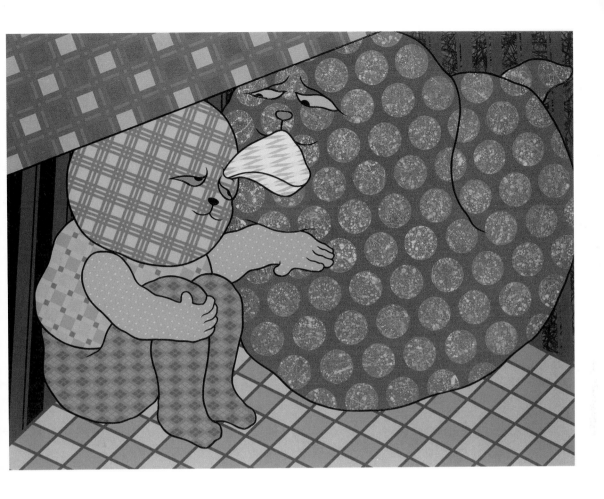

投射於畫面中，然而這個消弭的過程卻正好塑造了觀者視覺的壓迫感。這些平塗的色彩看來溫順平整，甚至可以說是花俏動人，但不斷重複作用所累積的量感，反而造成了不可承受的力量。「我用很多互相會打架的色彩，比如地板和牆壁就使用很多相同明度、但彩度在色階光譜中是對角線或者三角地帶色差的顏色。郭振昌曾經跟我說：『你的畫遠看都是一團灰』，那時我不太了解，後來才知道是對比色用得太多。但我覺得這不是一個問題，因為我的色彩概念和他不同，這樣的視覺衝突正是我要的。」繁複到破表的扦格，或許才是畫面裡那些佯裝可愛的胖子最虛華的實際。

廖堉安的畫作從來和甜美扯不上關係，今後也只會更無意取悅你的眼睛。「我繪畫的工作就是慢慢把這些東西剝離掉，把面具撕掉，讓這些東西顯露出來。我並沒有刻意這樣做，而是作品會自然地投射出這些東西。畫畫就是不斷把你的怨念累積到畫面上，漸漸地，它就會愈來愈強烈。」（作品圖版提供／廖堉安）

廖堉安　作假的嘔吐示範　2008　壓克力顏料畫布　150×192cm（左頁圖）
廖堉安　不溫柔的愛撫—低調搏擊　2008　壓克力顏料畫布　150×200cm（上圖）

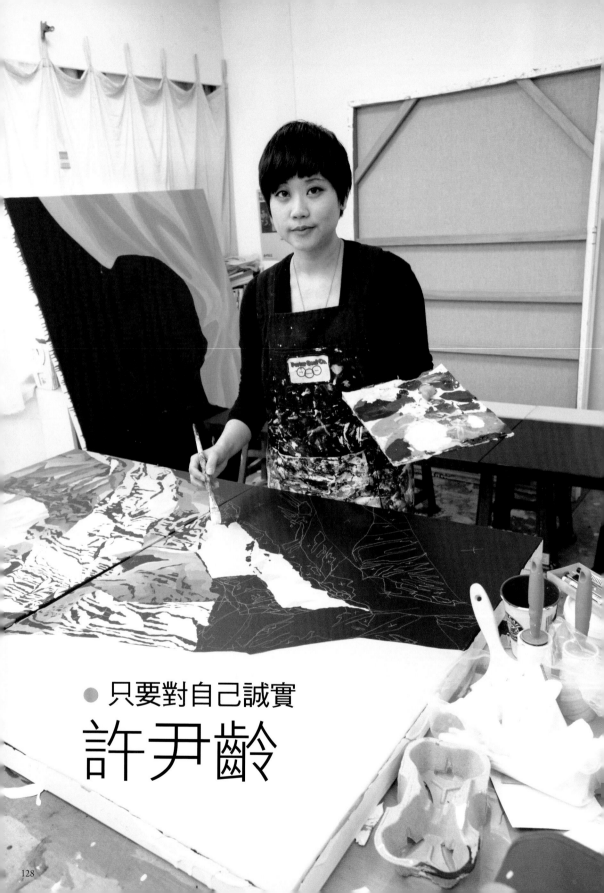

● 只要對自己誠實

許尹齡

　　那陣子，因為經常工作得太晚而無法回學校附近的租處，許尹齡後來乾脆住在當時市區的工作室裡。幾坪大的空間幾乎被工作桌、作品和畫具佔據。有一隻毛色灰白的小貓四處走動。角落地上擺平的沙發床像一塊土司麵包，那是她睡覺的地方。

　　搬到這裡工作之後，感覺跟自己講話的時間變多了。

　　許尹齡在屏東長大，小學就念美術班。第一個一起畫畫的人是哥哥，記憶中開心的事情就是和他一起去上畫畫課。上國中的時候一度想考舞蹈班，卻在考前摔倒骨折，於是繼續念美術，一路到了大學，才真正覺得自己在做創作了。畫畫漸漸變成平常不過的習慣，「一直在做的事情有一天發現它開始有點不一樣了，就會更好奇這件事之後會變成什麼樣子。」

　　2011年，許尹齡獲得北藝大美術學院的「美術創作卓越獎」，並在關渡美術館展出，這是繼2009年入選優選獎之後再度獲獎。可能大多數人都是在那年的展場上第一次認識了許尹齡的畫作，展出的〈愛的教育〉、〈長壽俱樂部〉、「肉眼差距」系列讓人印象深刻。那些拼貼似的人物和場景在乾淨卻掩不住汙損的境況裡地存在，畫裡的人物像是活在錯置的時空之下，有股永遠無法被理解的深刻寂寞。

　　「當時設定『肉眼差距』的六件作品就像是做實驗的培養皿。每一個物件都是一個元素，包括家具、人，都是物質的東西，隨機地安排，主題就是一個關於家庭的實驗。」家庭是親情構築起來的空間，對於社會來說也是一個微型縮影。一個室內儘管具備某些物質條件，有一些角色也正如印象中應該有的樣子，但他們看起來終究獨自存在世間，看不到依賴，誰也沒欠誰。

　　那時候許尹齡的創作自述寫著：「對我而言，作品在許多層次上運作著真實的理由來說服觀者去相信那個不合常理的狀態，很純粹的就是去發覺我們從沒想過和挖掘過的自身殘缺。我們的生活給我們的訊息就是這樣，正常地生活下去，但其實從來沒有正視過自己的人才是真正的缺乏。」

　　關於什麼是正常或者殘缺，我想起村上龍的小說《最後家族》。一個把人和人之間的解救和被解救看得太過簡單荒謬的故事。繭居的長子。命定一般怎樣也無法完全相互理解的家人。人和

許尹齡在MOT/ARTS藝術七門町的工作室（攝影／陳明聰，左頁圖）
許尹齡　跟你分享我臭臭的人生　2011　壓克力顏料畫布　60×50cm×3（上圖）

人之間的暴力不只有咆哮或拳腳相向那種，固執地要別人同意自己，或者用自己做為衡量他人尺度，蠻橫不下言語或身體的攻擊。

簡單來說，就是支配別人的慾望。

小說裡繭居的男子因為偷窺鄰居發現了被丈夫施暴的女人，找上律師詢問營救她的辦法，然而律師卻冷酷地揭露在心理上他就像加害者一樣霸道——想要拯救他人的慾望和想支配的慾望，其實是一樣的。有這種慾望的人，很多也是自己受傷很深的人。自認為沒被救過的人也不可能誠實面對自己。

面對哥哥的繭居，許尹齡從憤怒對罵到認同他的選擇。「自從之前和他大吵過後，我們就很少說話了。會和他吵架是因為以前也沒發生過類似這樣的事，一開始只覺得他在逃避，就像這幾年看到突然很多人都這樣，總覺得這些人幹嘛這麼逃避現實。我天天和他大吵。」就像許多繭居者和家人會有的衝突，房間外面的人無法理解他為什麼這樣冷漠消沉，直截了當地把繭居視為病態；而繭居的人只有愈加激烈地隔絕自己，甚至藉由自我傷害的痛楚來確認自己的存在。被認為是正常的人，要直到領悟所謂正常和不正常的區別，只是多數對少數的暴力，才能真正感受連忠於自己都不被允許的痛苦。「我竟然開始羨慕起來，是變成繭居後，才找到吻合自己的人生吧。而我或是存在於這個真實的其他人則會繼續依照社會需求做適當的表演。」

身處在社會裡，我們幾乎被判定無法離群索居，大部分的人日復一日彼此相安無事地生活著。對許尹齡來說，「以前覺得每一個人不是人，而是有功能性的東西，彼此之間的關聯是很疏離的。但是現在想要換個方式來看。我覺得要回復到人的本質來觀察人跟人之間的行為，有一種很奇怪的相互關連，有點像是硬去拼湊起來的。因為人的心理層面需要這麼做，人和人之間才會互來來往。但不是負面的，是很正向的。」人與人之間的關係、人在一個群體裡有多大的自主和

許尹齡　淑女船一紙條B　2009　壓克力顏料畫布　60×50cm（上圖）
許尹齡　在創傷處一從夜晚到夜晚　2010　壓克力顏料畫布　91×116.5cm（右頁上圖）
許尹齡　在創傷處一白屋子　2010　壓克力顏料畫布　91×116.5cm（右頁下圖）

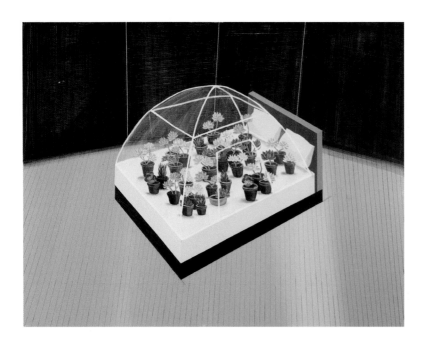

無奈，在許尹齡畫作裡藉由戲劇化的景致鋪陳開來，看上去大致總是一種哀傷的感慨。「雖然我關心家人的情況，但是我畫的不是這些，不是要複製或說明這些事情，而是在這樣的事情之後我所關心的方向、我的感覺，再用我自己的方式重新詮釋。我剛才說的改變也是因為這些事。我之前覺得是他們封閉自己，後來覺得其實是我們知道自己的功能性是什麼，於是把自己塑造成那個樣子，而他們才是對自己誠實的那種人。」

從「肉眼差距」（2008）、「前理想時期」（2009）、「淑女船」（2009）到「奇異恩典」（2010），許尹齡大部分的創作都以系列方式呈現。「我想用一種方法來表達我想傳達的事或行為，或者看到一件事情發生當下的感受。會有點像是在做腦內劇場。現正在想的事，會有好多好多畫面，我會思考它們有什麼樣的場景。通常先確定了現在的想法、有一些場景，再想想裡面需要什麼，這有點像在拍片，開始找演員、道具，然後有個rundown，開始進行。同一系列裡的每一幅作品，它們之間不是敘事的前後關係，而是每個畫面都是一個場景，那個場景本身有一個事件在進行。」這些畫面裡的事件令人費解，看來相當神祕。對於觀者而言，所有物事並未提供任何可靠的線索得以拆解故事，只能任由無以名狀的陰鬱煩悶重重打擊。

「曾經聽過有人說，在我的作品看到自己類似的生命經驗，但說不上是什麼。其實我這麼大量地創作，也是想用這種方式讓人發現我們究竟現在處在什麼樣的世界裡面。它們不是對於社會什麼具體的意見，有一些看起來也非常極端，但我覺得模模糊糊地又很符合現代的樣子。一

許尹齡　在創傷處─清晨的決定　2010　壓克力顏料畫布　91×116.5cm（上圖）
許尹齡　在創傷處─都是假的　2010　壓克力顏料畫布　91×116.5cm（右圖）

直進行到現在，我覺得我們生活的這個世界就是被這些小元素累積起來的。這是我想表達的。這樣好像比較誠實一點。」在許尹齡的作品裡，除了空洞木然甚至沒有清晰面孔的人物，總有繁複的紋樣爬行畫面。這些可以想見耗去不少時間累積的質感，讓冷調的畫面情緒多了幾分神經質，好像得想辦法逼迫自己專心對付什麼似地琢磨下去。她打了一個比方：「很像在抄《心經》的感覺。」

　　直到現在，畫畫對許尹齡來説就像吃飯睡覺一樣地自然而必須。「現在我已經不太像是把繪畫視為創作的媒材，那就是我最能掌握、最直接，也可以立刻去做的事情。繪畫是我在第一時間最能夠表現自己想法的方式，在作畫的過程中也會不斷去想——到底現在創作對我來説是什麼？真的很想一直做這件事情，似乎它自己本身也有生命，會自己好好地長大。

　　「到後來會覺得自己愈來愈依賴繪畫。這個依賴不是害怕我不能再繼續畫畫什麼的，而是心靈上的依賴，很像另一個自己的世界。可以把我想表達、可是又覺得我不能表達，或者不知道該怎麼説的事情，就藏在畫裡面。也因為這樣，我的作品有些讓人無法理解，或許只有我自己知道那要説的是什麼事情。」

　　繪畫是最直接的。「好像有一個坑洞，我就用顏料補起來；哪裡又怎麼了，再補起來。難過、開心，就一直在上面疊來疊去，最後它所呈現出來的意義，對我來説不只是我要的畫面，而是那個畫面有我曾經層層疊疊的痕跡。我很喜歡畫完之後回去看這些痕跡形成的過程。那不是具象的痕跡，是自己在創作這一系列作品的狀況。我很喜歡這樣。」對於許尹齡而言，繪畫或許就是誠實面對無人知曉的自己，最堅強而無可取代的方式。（作品圖版提供／許尹齡）

許尹齡　淑女船－郊外　2009　壓克力顏料畫布　67.5×80cm（左頁圖）
許尹齡　兩種假裝　2010　壓克力顏料畫布　41×31.5cm×9（上圖）

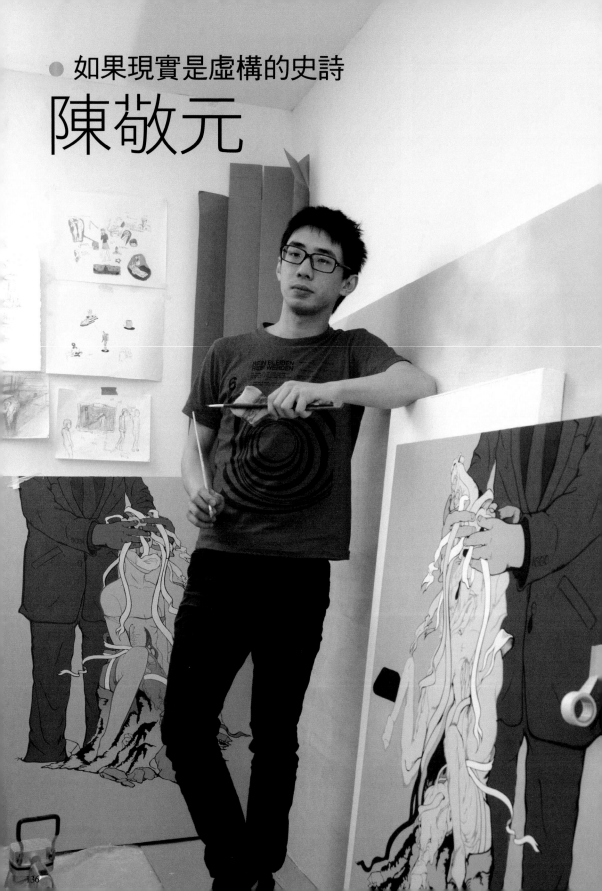

● 如果現實是虛構的史詩
陳敬元

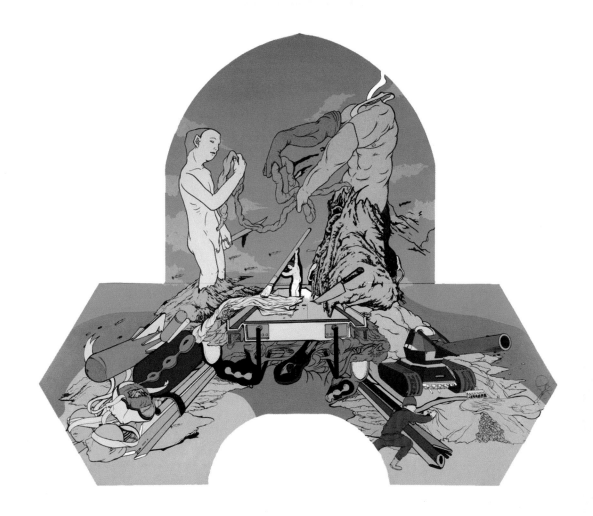

　　希臘神話裡，雅典國王的兒子忒修斯（Theseus）闖入迷宮，殺了牛頭人身的怪物彌諾陶洛斯（Minotaurus），靠著阿里阿德涅（Ariadne）給他的一個小線團導引，逃離迷宮。波赫士晚年在短篇〈寓言中的線團〉裡寫下：「……那個線團已經不知所終，迷宮也消失得無蹤無影。如今我們甚至都不知道是否身陷在一座迷宮、一個祕密的宇宙或一團危險的混亂之中。我們美好的責任就是想像著有一座迷宮和一個線團。我們永遠都不可能找到那個線團，也許我們找到了卻又於一次宗教活動、一支樂曲、一場酣夢、一個哲學推斷之中或者那真切而單純的欣喜時刻將之丟失。」

　　真是此生陷落迷宮的覺悟。

　　波赫士直到終老，都活在夢境、煉金術士、鏡子、百科全書、詩句種種的迷宮裡。被巨大的不朽籠罩，怎樣也無法脫逃卻有種幸福感。陳敬元作品所對應的莫名混亂，或許壯麗複雜不下波赫士的迷宮。這樣的混亂不在於畫出多駭人多龐大或者多無聊多荒謬的場面，而是更深一點關於當下處境的認識。

　　陳敬元大學時候的繪畫和現在看來不太一樣，都是厚顏料堆疊出來的肌理，滴流，表現性，充滿肉感。「別人看到我作品第一眼的感覺，就是身體感很強烈。」這樣的風格在他畫來熟練

陳敬元在竹圍的工作室（攝影／陳明聰，左頁圖）
陳敬元　絕口不提，傷感情　2009　壓克力顏料畫布木材　180×150cm（上圖）

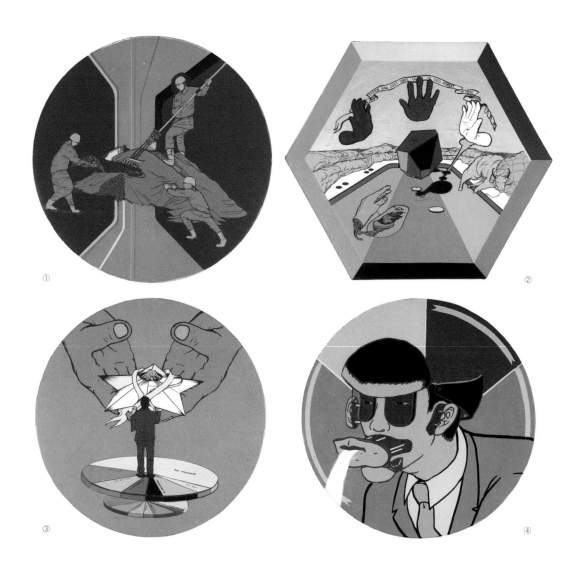

①
②
③
④

至極，幾乎是沒有意外的創作。「每當我一拿起筆，會很固定地畫出那些東西，無論筆觸、造形……在畫的過程會很不自覺地產生，也畫了不少作品。後來覺得，難道就要一直這樣畫下去嗎？如果繼續畫這些東西，我想，很多本來想要說的話會被解除掉吧。想講的事情會講不出來。」

　　大學畢業到進入研究所的這段時間，繪畫於是暫停了一陣子。直到上了研究所之後，一次替學校打工的機會，開始用電腦畫圖。陳敬元和同學幫學校製作畢業紀念冊，兩三個月內參考照片，用電腦畫出全校三百多個畢業生的頭像，然後絹印在畢業紀念冊的封面。畫累了就睡、醒來繼續工作，做到一半突然某天連電腦都不堪負荷地當機，這樣密集的操練卻讓他在短短一個月內就把電腦繪製圖像的技術做得純熟，也讓他的繪畫創作開始有了轉折。此後，陳敬元的繪畫擺脫過去表現性強烈的風格，硬邊的黑線條和絹印都成為特色，形式也不再限於架上繪畫。2008年的作品〈第一章，第十三節〉在牆面發展出貌似神話或者史詩的圖像。這些偽裝成神話的敘事，以複雜線條勾勒出來故事場面，有無可盡知的神祕感。像一則神諭。

　　同年在IOST的個展「NO.11971基地，第626層」，除了壁畫，現場有投影及裝置，展期結束之後一切復歸往日，繪畫成為一個事件。「畫畫對我來講不是這麼侷限，不會只是想把它畫在畫

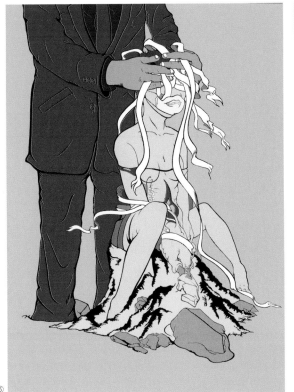

⑤

⑥

⑦

for deeply mountain

for deep Mountain

for deep Ocean

for deep Mountain

布上面。我覺得換成這種方式，要講的東西會比較清楚。像在IOST的個展，展覽期間我不斷地畫，這些圖像會一直延伸。展場的那些布、鷹架都放在那個地方，也成為某個物件。我讓它正在發生，建構中，展覽之後又把它塗掉。這是有一個過程的。」

　　繪製在壁面的圖像總有一些元素存在，暗示著敘事的有效性，探勘場景、挖掘的人，或者牛頭人身的角色，像是敘事裡的關鍵字。其實說穿了它們投射的不是任何具體的事件，而是信仰如何生效的邏輯。「那時候想要書寫一個不曾存在的、或者被杜撰出來的神話，所以使用一些形象或符號，譬如每個神話裡都有類似神的角色，祂會去做一些事情，而這也是神話有趣的點，故事總是有點怪怪的，比如一個男的和一個女的會生出一座島嶼之類的詭異邏輯。我覺得這樣的敘事如果被擺到現在這個時代，它可以隱喻很多事情，其實滿有趣的。」

神話或者宗教繪畫好幾個世紀以來深刻地鑲嵌在人類文明裡，直到今天，還是那麼自然地發揮它們的力量，儘管形式和風格已有太多轉變。做為一個僭越先知敘事的繪畫者，陳敬元從小對宗教繪畫就有很大的興趣，「很小的時候就很愛觀世音菩薩」，那些神龕上的圖畫讓人興奮著迷。

「宗教用圖像傳播教義，看上去就是很多符號、場景同時出現在一個畫面裡，那種詭譎的感覺很吸引人。其實我作品裡畫的是畫關於這座島嶼的事情，但不一定有明確指涉。那時候想法也很單純，覺得台灣好像沒什麼類似神話的東西，所以用作品架空一個類似事件，但相對地，那可能也是比較沒有厚度、很片段的事件。」說是虛構，其實陳敬元作品裡的敘事不盡然那麼虛幻，

陳敬元　一切都是因為愛　2008　壓克力顏料畫布木頭　270×550cm

它們仍有對應的現實，即是這座島嶼的歷史和現在。「有一段時間我會對外在社會發生的事件比較有興趣，但是我會把這些事情全部混在一起，膨脹它，把它製造成一個看來更大的事件，畫面尺寸也大，看起來像是史詩或者宗教壁畫，就像中世紀西方繪畫裡那些突然被凝固在一個時間的事件。」

2008年〈一切都是因為愛〉、〈我們終於有島嶼了〉、〈無論何我都願意與你飛翔〉此等巨大悲壯，一部分得自場面的豪闊以及龐大尺幅。仔細盤查畫裡細節，全然線條、文字、符號交疊，毫無情感的扁平著色如同圖表，像是漫畫記敘故事。「我很喜歡把某些事件，不管是發生在這個環境或者我自己存在的狀態，用很多條線牽在一起。對我來講就是一個交雜的過程，這樣的狀態還滿適合我的，我會自然而然地把很多東西攪和在一起。」

社會上發生的各種事件就是歷史。面對這些活生生上演的事件，陳敬元是關心的。他也曾經身處抗爭現場，但後來卻發現這不是他能夠使力的真正方式。「我發現其他人看待我們這種藝

術背景介入社會運動的人，好像變成是幫他們做布條、宣傳道具的。」在社運活動現場，陳敬元看到社運青年聲援、抗議的同時，內部也充滿矛盾的角力。「我覺得我不太會在那種場合講話，比較會想一些有的沒的，那種場合不太適合我。我還是會關心、參與某些活動，但我知道我要做的是什麼事情。其實我滿多作品都是跟當下的處境、環境相關的，不是那種真的完全憑空的東西。」

　　2009年陳敬元在非常廟藝文空間的個展「液態島嶼」（The Liquid State），展覽名稱便點出了像是什麼又不太像什麼的曖昧混沌。「液態是不明確的狀態，State也可以拿來指涉國家，這次的展覽一方面是在講我對大環境的感受。我一直很喜歡有一個自身邏輯或者架構的事物，那是有厚度的東西。但覺得在這方面台灣很多都只是一個片段，不讓我覺得那麼神奇。像是可以產生『達文西密碼』那樣不斷交織的文化的複雜，又能夠不斷被翻攪的感覺，我想要達到一個類似的狀態，想把那個狀態處理得好像有那個樣子、但沒有那個背景，一切都是架空出來的。它很明顯會被看出是一個拼湊而來的東西。」這樣的興趣不只表現在「液態島嶼」個展上，2011年底的個展同樣也貫徹這樣的概念。「就像我們處理一件事，會設法用各種方式讓它合理。但是當那件事不是那麼明確、顯得曖昧的時候，它會呈現一個詭異的狀態。你有這麼多的引證，事情卻呈現一種『好像是那麼回事，但又不是』的樣子。對我來講，那個不明朗的感覺，對我來講是很吻合自己的。我覺得這個很迷人。」

　　這座島嶼看似少了被豐饒的神話底蘊餵養、生發出來的能量。陳敬元並非對歷史不滿，也不是看輕文化的厚度，只是覺得少了點什麼。「我覺得那變成像是慾望一樣的東西。我不覺得台灣的歷史有什麼問題，而是它缺少了某種被虛擬出來的東西。總是事件發生就只是這樣生了，但是我覺得少了虛擬的這一塊，其實這部分它可以創造出很多東西。就像日本、歐洲的動畫、影音產業創造力非常驚人，很多人才聚集在那裡，你會覺得那個力量很龐大，他們總是有令人驚呼的想法。其實台灣是一個很特別的存在，不管在地理、歷史各方面，有很好的條件可以讓多一些虛擬的東西出來。」

　　這點欠缺的可愛，陳敬元在作品裡總用一種輕盈的方式挑起應該沉重的遺憾，而這座島嶼終究是要比波赫士的迷宮還要魔幻得讓人捨不得逃開。就像〈依舊浪漫〉裡被超大鑽石壓垮的城市，或許也會含淚歌頌這場壯麗且奢華的災難。（作品圖版提供／陳敬元）

陳敬元　依舊浪漫　2010　數位輸出　136×200cm

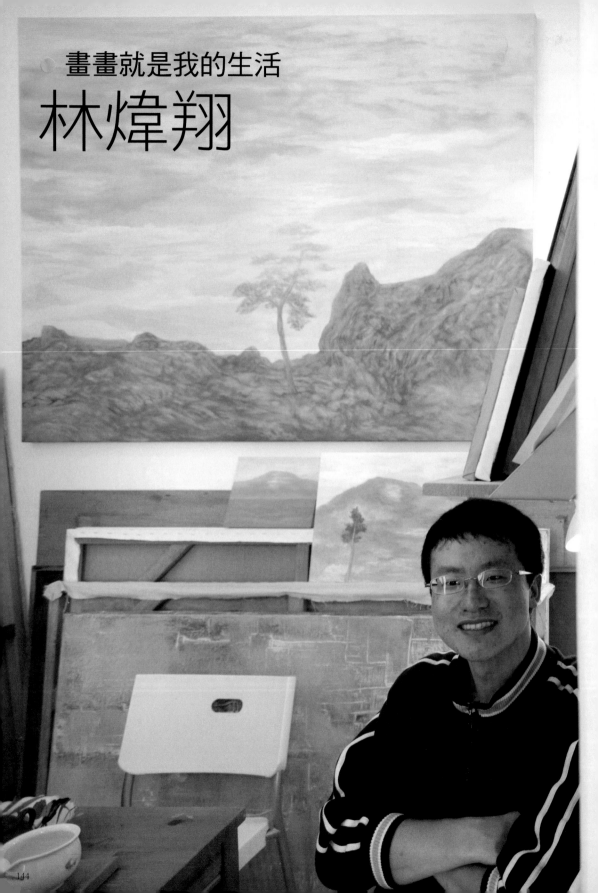

畫畫就是我的生活

林煒翔

　　林煒翔搬到八里的工作室之後，笑説自己愈來愈像一個宅男。其實他怎麼也不可能變成宅男，因為骨子裡感興趣的物事究竟和他們不一樣。他喜歡三不五時騎車出門，遇見喜歡的風景就停下來速寫幾筆。直到現在，還是經常從台北騎車回新竹老家，邊畫邊行。

　　工作室裡有大大小小未完成的作品，還有滿牆的風景素描。有幾幅油畫已經畫了三、五年，看來幾近完成，但是在他的眼裡還是不夠。「反正畫畫是一輩子，不必急。」這樣的決心對於三十未滿的年輕畫家來説是篤定的，這可能也是林煒翔比同齡畫家看來沉穩的原因。

　　他用寫長篇小説的心情來畫風景。

　　生長在大家庭裡，林煒翔和祖父特別親，也深受影響。「記得我三歲的時候，阿公在和室看《三國演義》、《水滸傳》，我就趴在旁邊塗鴉，這是我們的飯後時光。我就在這種氛圍下長大，覺得畫畫就是一件很平靜的事。」祖父和李澤藩熟識，每逢喜慶，家裡都會收到祝賀的畫作，後來林煒翔也經常去李澤藩美術館看畫。從小接觸前輩藝術家的作品，啟發了對於台灣美術的喜愛，日後創作，多少也沾染這樣的氣味。「我就是喜歡前輩畫家的作品，他們的畫讓我覺得，如果寫生可以把感情抓出來是很棒的，而且還能記錄當下那個時代，時間過了，就像老照片一樣可貴。」

　　到處看風景、寫生，也到處看展覽，這些都是林煒翔從中學時代就養成的習慣。他經常騎

林煒翔在八里的工作室（攝影／陳明聰，左頁圖）

林煒翔　薄暮　2006　油彩畫布　24×33cm（上圖）

著腳踏車出門晃遊，隨身帶著速寫簿或畫具，記下風景和心得。看膩了文化中心的展覽，週末就安排緊湊的台北一日行程，坐公車看遍故宮、北美館、史博館的大展，然後搭慢車回新竹。印象派、羅丹、夏卡爾的展覽都讓他印象深刻，當然更不會錯過北美館的典藏常設展，那是近距離觀賞前輩作品的難得機會。「看到前輩畫家的原作，是支持我持續寫生很大的動力，也是很重要的學習過程。那些筆觸帶給我的感動，讓我更想向他們學習。」

　　不斷寫生累積了好多習作，每個暑假，林煒翔都會把它們拿出來，重新檢視一遍。他當起自己的評審，把成堆的畫作分等，認為不好的就撕毀。「有幾次先拍下要撕掉的那些，過了幾年看到照片，覺得明明這張作品是好的，可是被我撕掉了；反而有些當時覺得好的作品，現在覺得不好。那時只覺得這樣是對得起自己，是在做品管。現在了解當下的判斷不一定準，那就是一個過

程。」

　　林煒翔在新竹教育大學念了大學和研究所，但大一開始就經常上台北找正在北藝大讀書的幾個學長，那是少數可以和他一起聊藝術的人了。誰知背了畫具北上，他們卻說：「林煒翔，沒有人在台北寫生的啦！」半夜帶著他去打網咖。隔天覺得沒畫一張圖實在不安，早晨又一個人跑去關渡寫生，畫到中午差點沒中暑。

　　如此對於寫生幾乎有著不合時宜的執著，但憑一股傻勁磨練自己。然而這些過程都沒白費，林煒翔總是置身自然，自然也以它的道理相應。

林煒翔　霧丘　2010　油彩畫布　25.5×17.5cm（左頁圖）
林煒翔　青草湖的早晨　2004　水彩紙　79×109.5cm　國立台灣美術館藏（上圖）

　　大學這幾年，林煒翔對於創作的方向從懷疑到堅定。「到竹師以後，很多老師都說畫風景不是創作，只是習作，加上很多學生都在嘗試新的創作方式，我這樣顯得比較保守。我很惶恐，開始做一些有的沒有的，一直在尋找。後來有機會做駐校藝術家陳建中的助理，他說我的畫有種厚重的質，應該繼續畫，覺得我的寫生可以變成作品。因為他的鼓勵，我又回頭去寫生，經過那段尋找的過程再回去畫風景，感覺也真的不一樣了。」大四的時候大家忙著教書實習，學校工作室裡幾乎沒人在畫畫了，林煒翔還是堅持做自己喜歡的事。「畫畫讓我心情平靜。每次畫不下去，我就去跑操場，跑完覺得腦中有氧氣了，又可以慢慢戳幾筆。我總是用很淡很淡的顏料來畫，顏料乾了，好像褪色不見，就再加，然後又乾……。會這樣做是因為聽過老一輩畫水墨的人說，天

林煒翔　夢中的樹　2011　油彩畫布　33×24cm（左頁圖）
林煒翔　靜心亭（二）　2009　油彩畫布　170×170cm（上圖）

空是用洗筆水這樣染了二十幾次，才會有淡淡又厚實的感覺。我就記得這句話，我要這種淡淡又厚實的感覺。」

在竹師念了八年，李足新、謝鴻均、汪聞賓、梁丹卉都是對於他創作影響很多的老師。研究所時候因為做王嘉驥的助理，有更多機會向這位他認為鷹眼一樣銳利的老師請益。「我們第一次見面的那天，相約去便當店吃飯，路上他對我說『要當一個藝術家，努力把自己磨圓是無效的』。他覺得我一直想要把自己磨圓，但是當藝術家不需要這樣，沒有缺點成就不了一個好的藝術家。他一句話就說到了重點，當下我也不知道該怎麼回應，只覺得他真的很犀利。」

就這樣，林煒翔也就放心地任自己到處遊晃、寫生，即使在馬祖當兵的時候無法創作，還是帶著小筆記本偷時間寫寫畫畫。因為在指揮部服兵役，整天待在坑道也沒辦法看什麼風景，只有偶爾跟著指揮官出來，才有機會到處看看，見到喜歡的景物就試著用小石頭在路邊先畫一次，回來再找空檔記在筆記本上。苦悶的當兵生活，也只有在做這件事的時候能夠體會一點小小的自由。「那時候看到漂亮的風景就好高興，有時候會笑，指揮官問我在笑什麼？我說只是因為看到風景覺得高興，他說：『你會不會想太多？！』」

2010年退伍之後，林煒翔有一段時間無法畫圖，創作暫時停下。「之前有些手稿還沒畫完，但也不想繼續做，我知道腦子裡想的東西不一樣了。加上阿公在加護病房，後來過世了，我也無心畫畫。一直到今年（2011年）開始，才比較有辦法做作品。」

林煒翔畫油畫，也畫水彩。「油畫畫不下去的時候，就想在紙上抓一點感覺，塗塗抹抹有點心得，又會回到畫布上再改。」經常一幅畫要來來回回畫上好幾年，因為風景對他而言是一個無可窮盡的世界。「風景是活的，是會呼吸的。我想把理想中的美好風景表達出來，卻好像永遠都達不到。我的心緒在變，它也在變，我永遠追不上它。」

儘管風景一直是林煒翔創作不變的主題，但是處理的方式漸有不同。從寫生出發、大量的水彩習作為他打下創作的基礎，「我可以更篤定地說我能在風景中找東西，而且是找不完的」。從忠實描繪到理想風景的呈現，林煒翔不再畫那些已經熟透的寫生，畫面更加鬆闊，彷彿多了空氣和水分可以流動的空間。「我認為應該去探索自己未知的，或者迷迷濛濛不清楚的感受，希望可以像詩一樣表達出來。」

台灣的自然有獨特的面貌，許多畫家都畫出了屬於這塊土地的美好豐翠。林煒翔也喜歡觀察擅長寫景的畫家作品，在各家表現裡找出特色。「大學的時候我看葉子奇的展覽，覺得好震撼，他畫出了台灣的風景。我也很喜歡連建興和洪天宇的作品。我思考著：他們的風景都提煉了什

麼？他們的人和風景確實有一點像。那麼，我要怎麼真誠地把自己的狀態也放進我的風景？寫生的經驗讓我發覺山有另一種狀態，可能是他們還沒有表達出來的。」林煒翔近年的作品描繪台灣山林飽含水氣的樣貌，這是他觀察、體會到的景色。「水氣讓山更有詩意、充滿靈氣，好像隔了一層薄紗，有種神祕感。尤其北台灣的山，本來白天天氣很好，到了下午一陣霧襲過來，一下子整片都變白了。山裡的水氣很有意思，很有想像空間，那種雲霧的遮蓋，暗示著一種未知。」

看自然，也畫自然，林煒翔以徐緩的創作步調琢磨台灣的山色，同時在創作中投射自己的心緒。繪畫成為一件生活的功課，甚至是整理思緒的方法。「常常是心裡想著別的事，隨著畫作完成，事情也就想通了。就像無目的地散步亂晃，心情就開了。」

風景沒有說話，卻教會林煒翔許多事。「大自然有陰晴圓缺、有花開花謝，對我來說是一股支撐的力量。有時候我會停留在某個景，坐著看樹隨風飄，看一整天都不會膩。」閱讀風景往往愜意，如何轉化為創作卻是意志和技藝的考驗。「畫愈到收尾，愈覺得跟它打仗我都輸。我卡在裡頭，放不開，也不能把它丟掉，想面對它，卻又駕馭不了，會有一種無力感，有一點不甘心。每天我都在跟它磨。我在尋找自然，也尋找我自己。自然對我來說很有意思，源源不絕，無法一次看完；也因為尋找不完，所以讓我一直可以找下去。」畫了這麼多風景，林煒翔面對它的信念始終沒有改變。從無止盡的斟酌到慢慢學會釋懷且放過自己，今後將繼續生活，繼續運轉，繼續畫下去。（作品圖版提供／林煒翔）

林煒翔　時雨濛濛　2007　油彩畫布　72.5×90.5cm（左頁圖）
林煒翔　晃遊（四）　2009　油彩畫布　162×227cm（上圖）

世界上有什麼是抽象的？
陳曉朋

　　陳曉朋大概是我認識這一輩的藝術家裡最極端直率的典型。對於一個行走藝術圈的創作者來說，如何敏感、纖細、挑剔、認真、聰明，甚至是能言善道，都很容易想像；至於直率，那可不一定。而她也同意，創作和環境、訓練都有關係，也和自己的個性相關。這樣的性格和她的作品質地想來非常相合，那些畫裡的直線，平塗色塊，完美的銳角，冷靜分割的痕跡，還帶著一種強烈的自我要求。她近期的工作室在任教的元智大學教師宿舍，簡單而乾淨，整個客廳就是工作的主要空間，除了牆邊擺得正直的畫、一張書桌，兩張工作桌，沒有其他。一張可以移動的小工作檯上擺滿相同規格的壓克力顏料，二三十種色彩按照順序頭尾對齊排好如同閱兵隊伍。我在心裡偷笑連顏料也這麼坦蕩，但又立刻覺悟這種工作習慣也是直率的另一種展現。直率的人沒有心機，世上的事情就該這麼清楚明白。

　　「當代藝術理論太少東方背景了，我不覺得我們有能力去了解那個體系，就像村上隆說日本藝術圈根本不了解什麼是當代藝術，因為當代藝術不是東方的東西，是美國人變出來的。他們可以從小在生活或文化環境下去理解、體會、解讀，對我們來講就不可思議。以前讀書我總覺得為何都看不懂？明明我每個字都有看。有次讀彼得・海利（Peter Hally），本來都很順，突然出現『煉金術』這個字，我就卡住了。三個月後我才想通，煉金術就是點石成金，那就是意義的轉換。但是當下的我怎麼能了解？」

　　陳曉朋不能了解的事還有很多。「全世界各行各業最優秀的人才都在業界。為什麼只有藝術家常常在教育界出沒呢？」「顧爾德三十一歲後就不再公開演奏。我已經過了那個年紀，但是，我可能不再展覽嗎？」「藝術家就是藝術家。怎麼會有『女藝術家』呢？」她的疑惑就像孩子一樣直接，說到底大概是一種沒救的實事求是。

陳曉朋在中壢的工作室（攝影／陳明聰，左頁圖）
陳曉朋　映射格蘭菲迪系列VI—我的探索圖譜　2010　壓克力顏料畫布　30.5×30.5cm×2（上圖）

　　從小在澎湖長大，高中時候單純因為興趣，每週跟美術老師學畫一小時。老師很好心地幫陳曉朋準備了連聽都沒聽過的藝術學院報名簡章，於是她參加了台北藝術大學的獨立招生。「術科考試是畫石膏像。我不太會畫，可是考試題目很好玩，是一個用紙箱裝起來的石膏像。有些人的角度看會有一點石膏像露出來，而我坐的那個位置正好只看到紙箱的部分，所以我就畫了一個正方形。這題目真是出得太好了。當時有一個老師在我後面笑得要死，後來我才知道那是曲德義。素描考三個小時，可是我很快就畫完了，很認真地畫。但實在沒有什麼可以畫，那真的就是一個正方形。」

　　就這樣陳曉朋後來在北藝大美術系念了五年書，主修版畫組。大學階段對她而言是一種很不進入狀況的疏離感，具體來說就是「很多課都聽不懂」，系上美術史的課還沒講到現代藝術就結束了，沒有這個基礎確實很難了解當代藝術的狀況。當同學們高談闊論著藝術，陳曉朋只有鑽進版畫工作室，在她說來，做版畫「拿到一個版可以挖挖挖，比較有真實感」。

陳曉朋　映射台北系列I—消逝的風景（關渡四季）　2011　壓克力顏料畫布　167.5×112cm×4

　　大學畢業後，陳曉朋在紐約的普拉特藝術學院（Pratt Institute）念了碩士。儘管學校的傳統是抽象表現主義，但她從大學時期的版畫發展出幾何風格的創作，也獲得老師的欣賞。這些非再現的圖像所展現的層次，對陳曉朋來說是有趣的。2000年開始，她創作了許多單色或彩色的系列作品，這些探索變化的趣味性，甚至觸及無限、永恆概念的幾何風格，現在被她無情地批評是「很形式主義」。2005年陳曉朋決定以〈普遍性系列I－5E-5O〉將這一系列畫下句點，「我覺得之前的東西都是視覺上的觀察、感受，或許也可以做一個很身體感（physical）的、觀眾也可以去處理的。」這是一件如同積木組合的製作，將幾何變化的空間感再複雜化，由小到大，既是部分也是整體的可動性，算是把之前作品做了很好的總結。

　　也就是這一年，陳曉朋到洛杉磯駐村期間，有機會拜訪了刁德謙（David Diao）在紐約的工作室。那個下午對她來說非常特別，對於自己創作也有新的了解和體驗。

　　「現在想起來，覺得當時實在非常不禮貌。我不認識他，透過朋友詢問可不可以拜訪，我不知道刁是不是客氣，他答應了，還給我電話和地址。我後來打了電話他卻一直沒接，我想他大

概很忙也不想理我吧！直到我要從紐約回洛杉磯那天，打給他居然接了，說『那不然你馬上來好了。』可是我晚上就要上飛機，只好帶著行李去。到了工作室發現電梯壞了，他把鑰匙丟下來讓我自己上樓。他看我提了一個很大的行李箱覺得抱歉，還說『早知道我應該幫妳拿。』刁德謙翻出一本很厚很大的地圖，問我是從哪邊來的，或許那天他心情還不錯，本來以為半小時他就要把我打發走了，結果聊了三小時，他談了他的作品、他父親的建築，和一些以前的事。我送給他一本作品集，我想這種聰明人一定一看就知道問題出在哪裡，但他也沒有直說。」那一日的談話給陳曉朋的啟發是潛在的影響，就像開了眼界。「我覺得是格局。他給我一個機會看到如此一個藝術家如何處理世俗的事，包括和畫廊的關係、工作室的現實狀況。當他在陳述作品是很真誠的。我離開的時候，他還幫我把行李帶下樓。」

　　拜訪刁德謙的動機非常單純，只是出於景仰。「當代華人做幾何抽象的不多，我覺得他對幾何抽象的認識是很特別的，他的作品超越了形式，但台灣還是重視所謂的形式、身體。我覺得如果一個東西既然存在，再去質疑它是有困難的，比如真的有上帝嗎？上帝是什麼樣的存在？對我來講這永遠是一個問號，我不覺得有誰可以去解決，那麼不如做點實際的事。比如你會問『什麼是繪畫？』但是在問的時候難道就不必去畫了嗎？我們就要專心去討論繪畫了嗎？我覺得刁對幾

陳曉朋　映射格蘭菲迪系列I—我多麼想找到你？　2010　鉛筆壓克力顏料紙張　29.5×21cm×4

何抽象的脈絡有非常深刻的體會，這個系統跟台灣藝術家是很不一樣的。他是一個非常被低估的畫家。」

2007至2009年，陳曉朋在澳洲墨爾本念了博士學位，那裡開闊的空間和適宜居住的環境讓她有機會放慢速度，想些事情。後來，陳曉朋的作品更趨向從生活經驗提煉而來的「抽象」。她畫卡西米爾‧馬勒維奇（Kazimir Malevich）的CD、傑斯帕‧瓊斯（Jasper Johns）的擴音器，甚至是對澳洲當地藝術圈的幽默諷刺，儘管它們看來還是幾何，但和過去的創作概念已經截然不同。在澳洲的時候，她從地圖概念發展出新的抽象可能，2010年在英國格蘭菲迪酒廠駐村期間持續發展，成為「映射」（Mapping）概念導向的一系列作品。

在繪畫之外，陳曉朋也有部分作品以文字來呈現。最具代表性的要屬2009年以一年時間在部落格上發表的「繪畫筆記」（http://paintingnote.blogspot.com），共有兩百一十五篇。不同於一般書籍的線性閱讀，這件作品可以從多個關鍵字交叉切入，全面了解陳曉朋的創作觀。這也是她自己最喜愛的一件創作。這樣的創作可以追溯至幾位她很欣賞的藝術家——彼得‧海利、黎安‧吉立克（Liam Gillick）、大衛‧貝確勒（David Batchelor），他們在陳曉朋眼裡都是極能掌握文字的高手，甚至對書寫能力的激賞，還大過對作品的熱愛。

　「很多人都說我的作品是幾何抽象。但是幾何抽象有很多不同的解釋，我覺得台灣可能教育環境的關係，一般人對它的印象可能是知性的、柏拉圖式的、感官式的愉悅，那是一種系統。但是我覺得它被用在當代其實是很不一樣的，坦白講，它是一種揚棄形式的形式，有很大的革命性、社會性，而我們的文化背景裡沒有這個東西，所以很難去閱讀。我的作品經常被認為是那個部分，或者被歸類成形式主義或造形美，我不這麼認為。藝術家如果會選擇去畫幾何抽象的東西，表示他不是在關心那個形式，不然怎麼會畫這種不是形式的形式？例如彼得・海利的作品也不是要講街道，而是當今美國生活的系統，或者是我們如何看待現代美國生活裡的那些管線。幾何抽象的另一個問題是因為它揚棄形式，所以每個人畫起來都一樣。為什麼馬勒維奇畫的是神聖

的方塊，我畫的就不是？因為那是不同的理解，那個理解是很重要的。透過自己的理解畫出這些作品，才有意義。抽象很難去解釋，可是台灣或許太重視形式了。當我們談論一個抽象或者幾何抽象的展覽，應該有很多解讀的方式，不應該只從造形上區分。」

「這個世界上我不覺得有什麼東西是抽象的。」陳曉朋認為繪畫的觀看需要生活經驗的連結，沒了經驗，也就沒有閱讀的切入點。她的繪畫及文字，以極為個人的方式試著攤開最直接明白的道理。或許直率容易惹人不快，但絕對誠實，不容虛偽。（作品圖版提供／陳曉朋）

陳曉朋　映射格蘭菲迪系列V—尋找靈魂的必需品　2010　壓克力顏料畫布　30.5×30.5cm×8

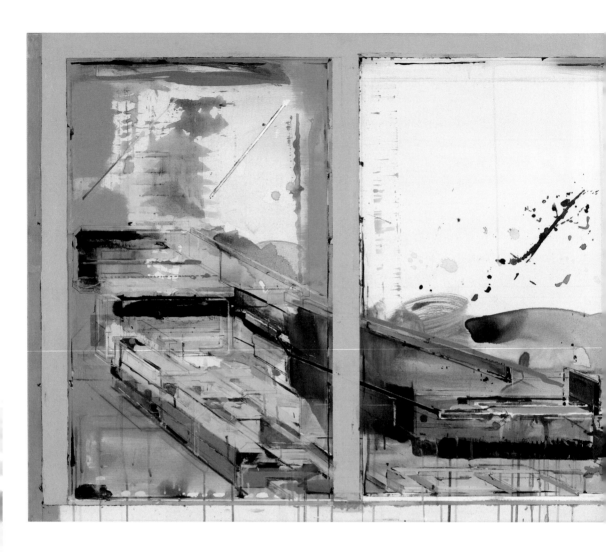

品，但我覺得自己沒有那種包袱、那種歷史情境，也不會這樣做，在我認知的藝術創作裡，那種刻意是我不要的，我喜歡的是它壯闊的氛圍，巨大的空間感。這或許是自己對自己的限制。之後覺得特定的場景、特定的觀看方式所形成的畫面，也許看起來很雄偉、很恢弘，但本來就是我生活周遭看到的一些場景，其實也不必刻意去規避，就慢慢去做。」

藝術家看待自己的創作是謹慎的。剛進研究所的時候，半年時間就畫三張一百號以上的作品。「我在南藝的時候想得太多，那時很傻，希望自己的每件作品都要非常獨一無二、非常完整，以後再看也不會後悔，所以一直斟酌。但是一張畫畫太久會被老師念，她相信畫得多就會畫出一些東西來。」每一週和薛保瑕討論作品，雖然幾乎談的都是相同的畫，「但老師很有耐心，讓我有很多成長。有時候她會告訴我構圖或者某一個部分是好的，但懾於她的威嚴我也不敢追問太多。她覺得我的色感不錯，很低限的色彩是別人不會用的，比如二次色、三次色、四次色⋯⋯有些顏色愈調愈混濁，認為這樣的用色是比較傳統、古典的處理。」那些看來就要死掉的顏色，在陳建榮的作品裡總像深海的洋流，看來沒動靜，但確實存在。而且很有視覺上的魅力。

學院的訓練可以成就一個藝術家基本的必需，也是藝術家們相互觀摩和學習的機會。除了在自己的創作下工夫，陳建榮也從別人面對創作的表現來反省自己的狀態。「學院學習就是這樣，

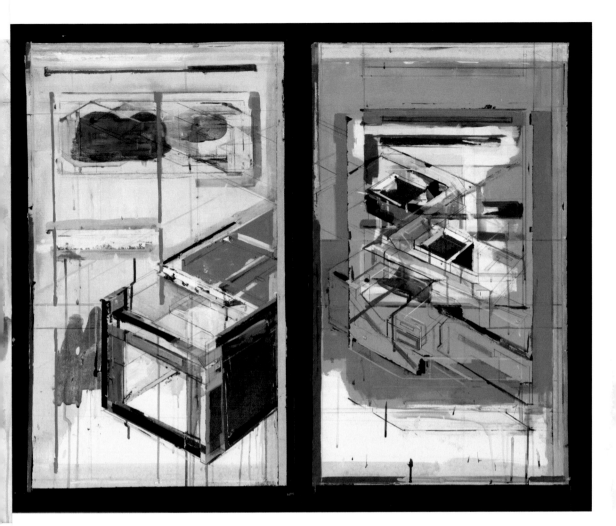

從老師的教導、同學對繪畫的看待方式，可以思考我要解決的問題。有些事原來他們三兩下就可以處理，甚至那不一定是別人需要克服的問題。我才發現，喔，原來可以這樣解決這些東西，每個人觀看作品的方法也很不一樣，也看到不同藝術家在解決他們面對的問題。大學時候上曲德義的課，有時候他會問：『你們有沒有看到哪邊只要改一兩筆就可以完全解決問題？』我到現在還是沒把握做這樣的回答。好像自己沒有這種洞見。就像在創作的過程中，我很難去回答『什麼時候覺得作品完成了』這個問題，可能當時覺得完成了，但是後來再看會覺得不夠，或者畫得太多；但有些時候也會覺得現在我也做不到了，當時是那麼有自信。」

「其實每個藝術家都有他的慣性。學院會訓練出對於形式的要求，薛保瑕老師以前也常勸我『可以了可以了，不要改了』，有的時候老師也會挑釁你另一種做法也不錯，丟一個問題給你，讓你想想有沒有新的可能，但其實回到創作者，他說了就算。這種訓練的過程其實也給我不少啟發。」

陳建榮　Landscape 49　2010　壓克力顏料綜合媒材畫布　91×116.5cm（左頁圖）
陳建榮　Landscape 58　2011　壓克力顏料綜合媒材畫布　91×116.5cm（上圖）

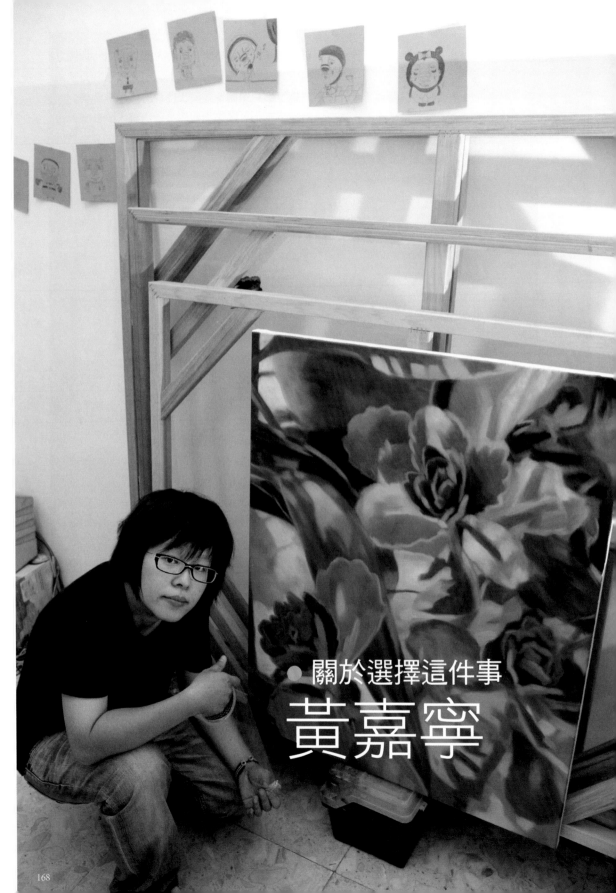

關於選擇這件事

黃嘉寧

　　黃嘉寧的工作室兼住處在台中。一樓的空間是工作的地方，桌上堆滿了顏料和各種工具，挑高的室內有幾幅正在進行中的作品。還有兩隻心愛的兔子。

　　2004年黃嘉寧入選台北獎的幾件作品令人印象深刻。畫幅不大，擠在如同沙龍展出的美術館裡卻特別顯眼。她畫的是生活周遭的小事小物，看上去相當微不足道的存在，說話的方式真切而平凡。當所有人擺好了姿勢也習慣表演，她在這一方面卻似乎不太擅長。那幾幅作品就隱身吵雜的展場裡，直到眼光和畫面接觸，才發現這麼普通的東西竟然可以充滿視覺力量。

　　那只是她某天的便當。都是自己喜歡吃的菜。吃了大半才想起忘了拍張照片，於是畫裡的便當就是那一副剩下幾口快吃完的樣子。看起來相當親切而滿足。

　　經常要被歸類在寫實繪畫卻又無法以古典寫實相稱，大概只能用一種例外來形容。然而這樣的例外不會太尷尬，正好像極現在什麼都似是而非的樣子。這種不太清楚的狀態絕非敷衍了事或者打迷糊仗，甚至是在這個相機萬能的時代裡，對於還有什麼影像沒看過的眼睛，提出了非常基本但是難以回答的問題。

　　黃嘉寧的作品主要描繪照片。照片大多來自生活的亂拍，不是為了畫畫而拍的那種。她的數

黃嘉寧在台中的工作室（攝影／陳明聰，左頁圖）
黃嘉寧　六甲肉包　2009　油彩畫布　152×190cm（上圖）

位相機也不是什麼頂尖的廠牌型號，唯一的好處大概就是方便隨身攜帶，有的時候看到喜歡的事物拿起手機也就拍了（當然，偶爾還是用像樣的相機拍了一些有意思的照片）。日常生活的拍照很隨性，在無處不可拍的時代，我們處理影像的習慣、面對影像的態度已經沒有那麼嚴肅。一切都太方便。或者，對於大多數人而言，拍照這件事就是單純的樂趣，甚至是分享。黃嘉寧的作品也就是在這個單純的意念上成立，把感觸分享出去。只是，透過油畫這道關鍵而轉折的處理，讓看畫的人對於影像這事，還能夠多想一些。

攝影工具的便利性讓我們手中擁有的影像倍數成長，終至爆炸。這種過剩的煩惱非常當代，淘汰是一種很古典的解決辦法，讓挑選來決定什麼是要的，什麼是不要的；什麼是好的，什麼是不好的。黃嘉寧的畫作當然是某種影像選擇的結果，但是她對於選擇這件事的思考並非該如何設下標準，而是選擇這個動作本身的意義在哪裡。「其實我就是盡量都不去刪那些照片。我在畫這種照片的時候會想：我拍的和別人拍的有什麼不同？我拍的這張很好，但也有可能更好。那要怎麼選？有些網路上被票選是第一名的照片，我卻覺得還好。也就是說，現在有太多太多……無數的照片影像，絕對不是說我能夠主動選擇一個最好的，應該是所有的照片都讓你去遭遇，那些畫面、刺激……甚至是電影，反過來回應那種全部都是影像，或是媒體的時代環境。」

黃嘉寧　有蘿蔔的靜物　2008　油彩畫布　116×145cm（左頁圖）
黃嘉寧　對焦　2011　油彩畫布　91×72cm（上圖）

但確實，黃嘉寧的繪畫為我們呈現了若干她所看見的景致。她的選擇仍然透露了某些偏好，儘管這些被選擇描繪的照片沒有一定的題材，但都包括了清楚的生活感。她並非無意識地任由自己在茫茫的影像之海裡擷選喜愛的來描繪，也不斷後設地檢視自己創作的動機和過程。面對這些從影像到畫作的圖像，她讓自己成為一個中介的角色。「這東西是我的選擇，但不能說是我這個人選擇的東西，那也不是固定品味，因為想法或者感覺都會改變。我不會特別想要去說一個主題、議題，而是你就去感受吧，因為感受才是在這些議題之前發生的事。不一定說是主動創作的我，反而是接受環境的刺激，然後反映、反射，再用影像還回去的我。確實是這樣的方式。」

生活周圍的影像這麼多，黃嘉寧所描繪的那些便當、花椰菜、工作室一隅、兔子糞便、花草……，它們假如顯得特別，大概就是因為太普通。那麼到底是特別還是普通？比較看來不是最好的方式。「特別和平凡的判斷和差別在哪裡？什麼樣的東西會讓你覺得特別？有時候我想找一些超級特別的東西來畫，讓別人一看就是很搶眼；但有時候又覺得平凡到不行的東西，會有一種很美的感覺。但是通常如果有一個預設的念頭，反而會失敗。有期待就是想找到一個符合的東西，那到底80分還是100分才能讓人滿意？或者，出現了一個超過100分的東西呢？其實但再怎麼樣都不會有真正的第一名，因為那總是一個範圍的取樣。不能用量化的方式來評斷，那就是很主觀的，我覺得好，別人也許覺得不好。你在那邊掙扎著選擇，最後還是必須選擇，後來還是會覺得那個選擇是錯誤的。因為終究沒有正確的選擇。你假若覺得哪個是正確的，那表示你已經有一個預設、侷限了。有的時候我會覺得，如果一直畫不完也很好，因為人就是一直感受不完的。」

然而這些關於選擇的技術性問題也確實非常惱人。準備繪畫的過程中難免東挑西揀，2009年的〈富士相紙〉索性畫起相紙背面的商標浮水印，另一件〈無題〉則是畫室裡一面空白的畫布。這些關於選擇的後設討論，表面上看起來有點賭氣，但其實反映了那種受困而無用的選擇方式。另一次關於選擇的領悟則來自〈有蘿蔔的靜物〉（2008），這幅家居生活略影頗具台灣味道，卻是無心插柳的結果。「這張照片是我不小心按到的，我根本沒有看到拍到什麼。但這就是我畫它的一個理由，這是機器幫我看的。」對於黃嘉寧而言，儘管這樣極端的例子成立，但拍攝時的在場也很重要，那才是以照片為作畫對象的理由。「你和被拍對象的距離、拍的人的感受，也必須要考慮。所以我才會想畫照片，因為那非常自由，可以畫任何東西，但同時也有太多必須考慮的事情。」

在這個影像充斥的環境裡，影像很容易成為廉價的消耗品。這是我們當下面對的背景。在一個虛擬的影像比什麼都還動人的時代裡，繪畫和攝影的關係又被重新提出來討論一次。影像曾經是某種真實的保證，但如今它已很難代表什麼真實的存在。黃嘉寧的繪畫玩味攝影和繪畫之間

黃嘉寧　受傷蝸牛　2007　油彩畫布　130×162cm

172

的關係，「現在的影像是虛擬的照片檔案，我在它被檔案化之後再把它變成實際的靈光。在不同的時代背景下，照片或是原作會一直辨證，因應每個時代有不同的角度切入，還是可以找到新的發展。有時候我會覺得自己是一面反射鏡，看到什麼有趣的事物，就把自己當做是一個中介的角色，再介紹給別人。也可以說是再閱讀。我覺得攝影圖像放在任何的場合都會不太一樣，被畫家畫出來也不一樣，因為畫家可以賦予圖像某種背景或者意義，讓它變成畫家的東西。」

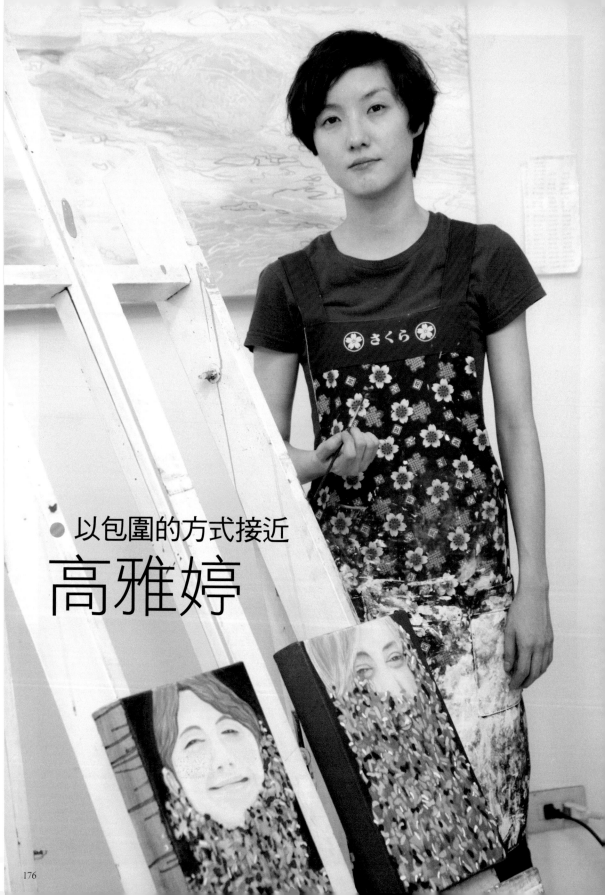

以包圍的方式接近

高雅婷

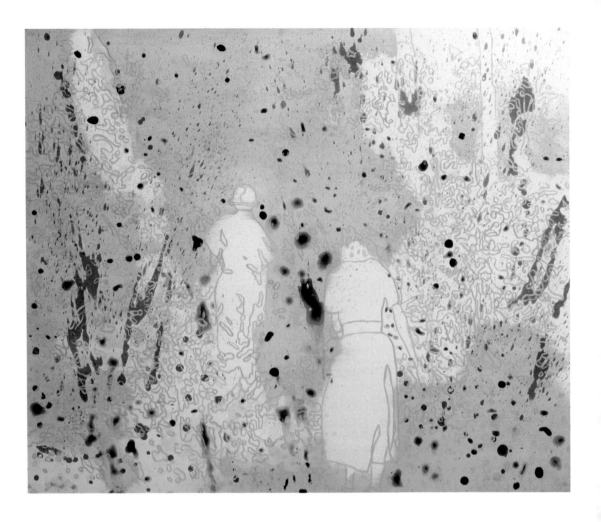

　　高雅婷説，研究所時曾有老師在看了她的畫作之後，認為實在是很禁慾（在場也有人以為有道理）。那一系列畫的是變成月桂樹的達芙妮（Daphne）。這個在希臘神話裡被阿波羅（Apollo）死纏爛打追求的年輕女神，為了逃避他的痴愛變成一棵月桂樹。

　　在她的作品裡，這樣神奇迷魅的氣氛是一直有的。不僅是植物和女人混融合體的超現實意象，無論是畫人物還是地景，一種夢幻中帶點懸疑的情境始終籠罩著畫面，就像妖媚的魔女勾人心魄。

　　美麗的事物是不該被禁止的。

　　高二升高三的時候，同學們都在為大學聯考拚命，高雅婷卻決心考美術系，放下書本去畫畫。「那時候超單純的，只是因為喜歡畫圖。每個星期最喜歡的美術課只有兩個小時，總覺得時間很快就過去了。我決定考完術科就回頭念書，當時覺得自己可以這樣。」或許是這個信念夠強大，儘管有些冒險但終究順利實現。進了學院，幾乎從最基本的狀態開始創作，「我不是科班出身的，記得大一上水彩課，我都用原色來畫，畫得很鮮豔，結果被同學笑。當時那個氛圍很微

高雅婷在關渡的工作室（攝影／陳明聰，左頁圖）
高雅婷　消失　2010　油彩壓克力顏料畫布　60.5×72.5cm（上圖）

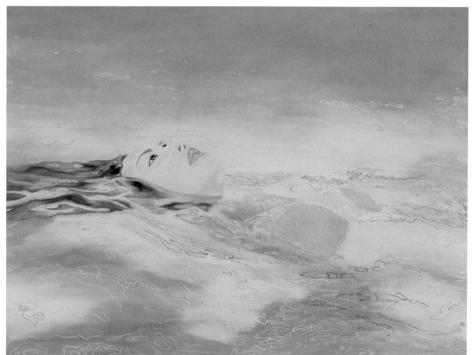

妙。大一、大二有段時間還滿辛苦的，大家使用炭筆都很熟練，但我都畫得糊成一團。」最初的直接和青澀，漸漸在幾年學院的訓練過程裡被收服、馴養，以致於畢業前夕完成的作品，絲毫沒有讓人冷汗的直接表達。看來事情是愈往曖昧複雜的路子走了。大學時代最後交出來的繪畫，已經展露了某種影像的質地，畫的是身邊人物，不論高調低調，舉手投足都以灰暗陰沉的色調表現。和現在截然不同。

大學畢業之後，高雅婷決定到柏林去念書。雖然眼前沒有任何一件事是確定的，但不知道哪來的信心，竟有久待的打算，一面創作、申請學校，同時也到柏林藝術大學旁聽丹尼爾‧利希特（Daniel Richter）等老師的繪畫課。無奈申請學校並不順利，畫了一堆作品應試，卻沒有得到任何好消息。就這樣在柏林待了一年半的時間。「那時候實在太帶種了。而且我租在東柏林一棟要燒煤炭當暖氣的公寓，現在想來整個惡夢一場。我每天要從地窖扛煤上四樓，而且又遇上德國有史以來最冷的冬天，負22度！冷到在家裡都要穿大衣。我想大概只有年輕的時候才會做這種事。」那段時間就這樣，不斷抱著希望又落空，不斷畫畫，不斷感冒，身心俱疲。

「其實那時候我也不知道要怎麼辦，超失落，也滿迷惘的。書沒有念成，可就還是想創作。我想，既然這樣就回來吧，自己還是要努力，決定回台灣也是希望讓自己快點往前進。而且去柏林藝術大學旁聽之後，發現學校的狀況其實跟北藝大幾乎一模一樣。他們有一個繪畫科系，學校的環境很好，上課其實就跟曲德義老師很像，在大間的教室，一人一塊地方，一個一個談，很開放。其實我並不覺得北藝大的學生比他們差，北藝大也很自由。」

這一趟在柏林沒有達成原來預期的事，但異地生活、創作的過程，也默默地改變了另一些事。曾經那個被經驗告知很努力就可以達成夢想的，遇上了長時間的膠著，也因此發現某些願望終於不會被磨損，只是不一定要這樣走。人也變得堅強了。「算是第一次遭到比較大的挫敗吧，

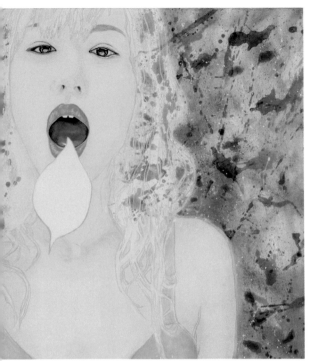
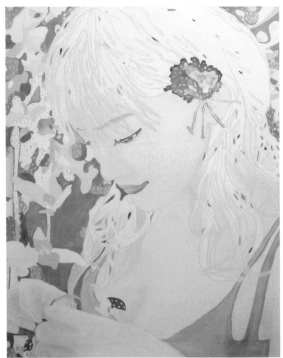

後來覺得這是好事，整個人改變滿多。在柏林那時候其實畫得非常痛苦，但我有擺脫大學時候的
狀況，能更深地認識自己。但也因為那時候的困頓，回來有陣子就不想畫圖，花了一段時間慢慢
尋找，從很喜歡的東西開始，才讓自己又重新找到想畫的，一直到這一兩年才覺得整個好過來，
之前都超憂鬱的。」

　　在德國那段時間，高雅婷畫了不少水彩和素描。這些作品從攝影取材，畫風不同於大學時期
的陰暗，用色明亮，甚至帶點神話的色彩。她說：「我喜歡跟自然、神祕有關的東西，也很喜
歡奇奇・史密斯（Kiki Smith）、比爾・維歐拉（Bill Viola）的作品。」這些素描和水彩作品多
有藏身自然裡的人形，繁複叢生的植物，以及大異於自然的色彩鋪排。這樣的風格也延伸至後來
2007年至2008年的「無人之境之習作」、「玲瓏屋」系列，人的世界被無可描述清楚的自然包
圍，好像也被什麼巨大的力量牢牢地固定在宇宙的中間。

　　2008年的〈行旅圖〉來自某次東部行旅記遊。這幅作品以大面的尺幅處理山景，在一律沖
淡淺染的天際之下，巨大的山巒以滴流層疊的顏料痕跡覆蓋，甚至包括了大自然中不可能出現的
人工色彩。那些山的身上有幾近瘋狂的筆觸，卻那麼輕盈而薄透清涼，就像遠眺巍峨大山，在看
來分辨不出你我的一片青綠裡，總得還是一個一個肯定的存在。可能霧色繚繞，也可能昏暗了視
線，〈行旅圖〉裡的那座山披上顫動而難以逼視的重重色點有如爆炸，把大自然的內在力量縮寫
在一個團塊之中。山底下碧草如海藻，變成動物絨毛一般的地面，露營車安靜停擺，以一種堅硬
的姿態再度對比出自然的奇妙、柔軟與龐雜。

高雅婷　粉紅海　2011　油彩畫布　97×130cm（左頁圖）
高雅婷　水晶一號　2011　油彩壓克力顏料畫布　97×130cm（中圖）
高雅婷　水晶三號　2011　油彩壓克力顏料畫布　100×80cm（右圖）

高雅婷　水泥廠　2009　油彩壓克力顏料畫布　125×585cm（上圖）
高雅婷　草原海　2010　油彩壓克力顏料畫布　114×194cm（左下圖）
高雅婷　行旅圖　2008　油彩壓克力顏料畫布　160×320cm（右頁下圖）

　　這般巨大的自然摹寫,在2009年的〈水泥廠〉裡則以類似卷軸的形式呈現。過度燦爛美好的山頭好似燃燒著。高雅婷義無反顧地為自然添上飽滿的色彩,把台灣東部山林之間的水泥廠變成一個科幻的存在。人與自然之間的力量拚搏,在此展示為一場豔麗而安靜的戰爭。那些特別虛假的部分在現實裡鑿開了一個空洞,代之以空缺的遺憾,將某種屬於自然的壯麗崇高,或者深不可測,以失落的方式讓人感受。一股沛然莫之能禦的侵略感。這樣的表現方式,似乎又回到初入學院時的直接、明快,像是遊走一大圈之後返回的自己。「因為之前有一陣子不想畫,所以我會很珍惜想畫畫的時刻,就不想這麼多,努力地畫出來。或許有些人在討論我作品的時候,會質疑技法之類的問題,可是我覺得那對我來說就是很主觀的一種創作形式。我喜歡的空間感就是不確定的。那種不確定的空間感除了影像的影響,某部分還是來自山水、平面感還有虛實的交錯感受。」

　　描繪風景的作品，也有部分是來自電影片段。儘管圖像的來源不一，但吸引她的總是那些人與自然環境親密接觸的神奇時刻。畫面中，那些包圍人物的自然，全都幻化為鋪天蓋地的色點或融化的色面，這些看來逸出現實的繽紛筆觸詩意地襲向觀者，也暗示著天地之間某些很難言說卻能真切感受的曖昧情境。

　　後來，高雅婷畫了一系列人物為主的創作，以「人造水晶」為名。「我喜歡自然的一部分是很人工的，在某些女生的寫真照片裡面，也會看到這種感覺，一種很刻意營造的狀態。我自己又對很多神話故事感興趣，例如女生變成植物等，讓我覺得想畫這種情境裡的女生，畫她們跟自然混合的狀態。」神話中種種女性變形的情節，經常帶有神祕、危險等意象，高雅婷筆下的這些女性無一不美好，但或許也因為過度美好，總展露著一點點歪斜的病態。2011年畫的幾幅「人造水晶」，畫的是身處自然環境裡的少女。「我在談自然的感覺，就很像人造水晶這種東西，它是人工的合成物，但有時候又比天然的水晶有更好的透光和折射效果。加上水晶有很多不同切面，我希望表現少女的那種多面性。美少女是一種慾望的聚合體，她們總是讓人投射想像，但還是裝做無辜的樣子，很健康地勾引大家似的。」

　　人類感官在面對自然界物事之時的種種騷動或摩擦，成為高雅婷的作品裡不斷探索的隱性主題。彷彿只有某種過度的潔癖，才能知覺此時此刻的平常原來那麼具有撩撥的力量。一如「養蜂人」系列所描繪的那種蜂群覆蓋人身的微刺搔癢，多麼華麗的危險，揭露了人在遭遇自然萬物的時刻，原來還有那麼多讓人興奮狂喜的知覺等待被開發、辨認。

　　「我希望在一個系列裡，每一件作品都有分鏡的感覺，它們彼此相關，卻不一定都有明確的敘事。這可能是我的創作習慣吧，我喜歡用包圍的方式去疊出一個想要傳達的感覺，我沒辦法單一地在裡面承載很強的敘事。」這個世界原來就無法一一條列。在高雅婷的繪畫裡，自然成為神祕的代名詞，它們那麼真實，可是又費解得令人迷戀。（作品圖版提供／高雅婷）

高雅婷　Things Are Starting to Hum　2011　油彩壓克力顏料畫布　130×194cm（左頁圖）
高雅婷　放風箏　2011　油彩畫布　194×259cm（上圖）

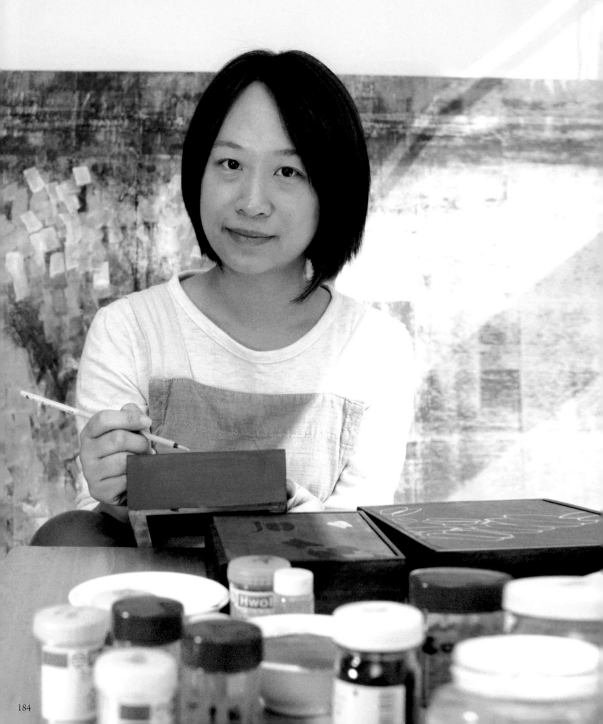

● 在意這塊土地的旅行者
許瑜庭

　　長久以來，許瑜庭都在台中生活、創作。這個幾乎成為第二個家的地方，和她的創作緊密地嵌合為一。她畫的是膠彩，這當代藝術圈子裡鮮少成為議論焦點、相對顯得安靜的創作方式，也呼應了她踏實而不喜喧譁的個性。大學、研究所都在東海念完，之後居留大肚山多年，許瑜庭現在的工作室正對著校園。秋日如焰，陽光充足的工作室別有朝氣，把她畫裡埋著的雲母粉末照得發亮。

　　「台中的環境很適合做膠彩畫，因為它慢慢的。加上膠彩的材料很敏感，創作上有一些禁忌，比如怕潮濕，所以陰天的時候不能上膠礬水，否則紙張會質變。這是日本人留下的規定。再如貼箔之後必須等材料穩定了才能再上色，潮濕的天氣就難以掌握它的狀態。台中有陽光，整個節奏感對於畫膠彩來說，滿適合的。」

　　1998年起，許瑜庭就在大肚山生活、創作。她畫風景，但那些看來總是平靜的片段景物，卻蘊含了作畫人所體會、觀察、思考的人與環境的關係。

　　「我在大肚山已經十二年了，外人覺得這裡好像沒什麼變化，但是生活在這裡會發現它的改變。我在這裡一直畫風景，可是總覺得有一天它會因為開發而不見。台中盆地是一個北邊和西邊高的地方，大肚山在西邊，有全台中盆地最好的風景視野，但這裡都是工業區、墳墓、垃圾掩埋場，土壤也在整個地理、政治和文化的變化過程中變得很貧瘠，被認為是難以開發的偏僻地方，其實過去這裡有漂亮的地貌、豐沛的水分。大肚山本來是台中市的邊陲，縣市合併之後又變成城市開發的中心，財團紛紛來買地，風景、地平線也慢慢不見了。我在這裡畫下現在的風景，也可以留下一些環境上的意義。」

　　2004年起，許瑜庭開始了一系列以「紅土」為對象的創作。她以膠彩記錄風景，是一個有意識的選擇。「我用天然的材料，表達對於環境的感受、旅行之間一瞬就過去的風景。以前在學校的時候，也是畫水彩、素描長大的，面對膠彩，大部分人都會排斥，覺得裝飾性、設計感是很糟糕的。但其實日本人把裝飾的概念發揮到極致，甚至能夠以此傳承一種精神。另外，膠彩和

許瑜庭在台中的工作室（攝影／陳明聰，左頁圖）
許瑜庭　Green Island I　2010　礦物顏料土質顏料雙麻紙　72.7×60.6cm×3（上圖）

油畫也很不一樣，它是會呼吸的。西畫的概念是加法，把材料往上加，而水墨是往下滲透，有氣韻、筆墨的討論。可是膠彩很有趣，可以在第一層的打底、上膠礬水的過程中決定畫面的毛細孔是密合還是寬鬆的，甚至在繪畫的過程裡，顏料往上增加或往下滲透的程度，是只有創作者自己有的一種喜悅，是相當個人的經驗。塗或染的過程中，自己會知道染的意義和表達之間的關係，而不只是最後視覺形象上的討論。」

在台灣，以西方媒材為主的學院訓練，對於年輕的創作者來說可能因此種下了偏執的認識。這些偏執若是誤解，得要有相當的自覺才能平反。「一開始畫膠彩的時候，因為過去受的藝術訓練讓我以為只有直覺性的表達才是創作。可是我又發現，如果一直這樣做，好像無法做到永遠；假如我只是一直在傳達直覺，儘管是誠實地表達，那又為什麼一定要創作？做別的工作也可以。我也是畫了四、五年才慢慢發覺，到底為什麼在這個時代要畫這種媒材？為什麼選擇畫二十幾層才會有質感出來的創作方式？」

從大學時代開始，許瑜庭在東海除了養成美術專業的背景，學校講究的人文教育，也對她創作的方向和理念影響很大，造就出偏向文學性的思考方式。這幾年下來，許瑜庭的創作可以看作個人面對自我、環境和生活的反省，做為一位膠彩畫的創作者，作品從亟欲擺脫傳統，到能以當代的面貌來逼近古典的內在涵養，這之間的轉折在於真誠體認創作的精神和真義，了解藝術家做為一個生活在當下的人，如何回應她的歷史和環境。「直到最近的作品，我又更清楚地發覺自己可以用畫面來講一件事，這是我的興趣。作品在展覽空間陳列的時候，可以能讓觀眾感受到是一種說故事的方式，其中也包括關於影像的概念。我認為整個時代無論科學、藝術，都想打破人用單一感官去解釋一件事，我們應該更去思考是哪些因素影響了風潮、氣氛的發展，我對於這種探討是比較有興趣的。」

在我看來，許瑜庭對於台灣這塊土地的生命種種，有極大的好奇和熱情。這樣的興趣也內化在作品裡，不著痕跡地透露個人信仰的歷史觀和價值。她對環境的關懷方式可以是寫作、研究、行腳，甚至教學，當然還包括回到工作室之後的膠彩創作，她將這一切轉換為自然風物的描繪，儘管畫面看來平和雅緻，但潛藏了她對於土地不斷提出的疑惑和解答。

許瑜庭　沙地上的跫音III　2011　洋金箔礦物顏料雙麻紙　15×13cm×9（左頁圖）
許瑜庭　生生　2003　金屬箔礦物顏料台灣壯紙　72.7×60.6cm（上圖）

　「我發現自己在參與活動的過程中，特別關注文學創作者如何參與環境，又如何在創作中反映出來。他們運用文字的氛圍影響了我的創作。像是2010年我做了白色恐怖的研究，也到綠島參加白色之路青年體驗營，那段時間看到各種不同背景的白色恐怖受難者，有不少是曾經身陷牢獄的人。在現場，還是可以感受那些時期、那些人在一些特殊的時代氛圍裡所遭遇的事情。他們是怎麼樣過來的、出來之後怎麼面對後來的社會禁止他繼續談論這件事，是我比較好奇的。我特別關注在社會上沒有辦法發聲的人們，如何去度過人生的重大階段，他們用什麼樣的面目在現在的社會生活。這些歷程在幾位作家的作品裡也都可以看到，他們作品裡透露的書寫和生命的關係讓我好奇。就像陳列在〈永遠的山〉寫道『我們每日聽著海浪的聲音，卻從未見到海』。這些文

許瑜庭　這裡 I　2009　礦物顏料土質顏料雙麻紙　72.7×60.6cm（左頁圖）
許瑜庭　日和素描 I　2010　黑箔礦物顏料土質顏料台灣壯紙　25.5×19cm（上圖）

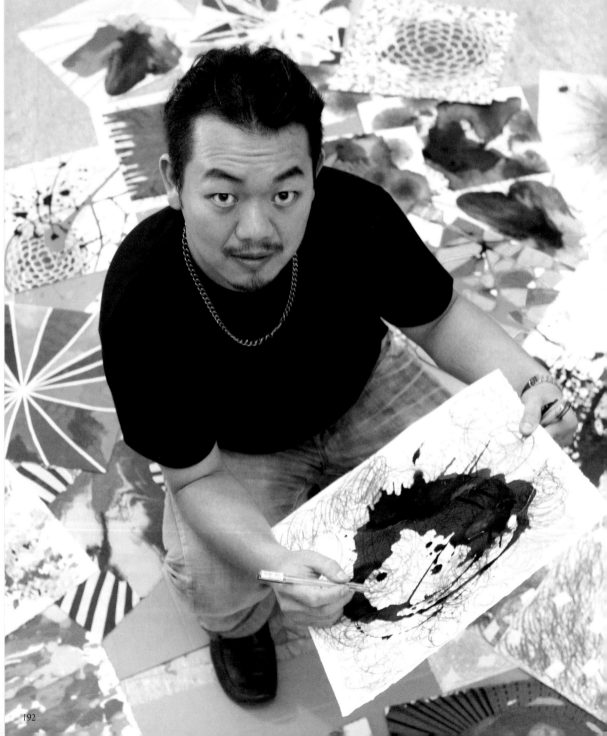

● 畫圖就像植物

曾雍甯

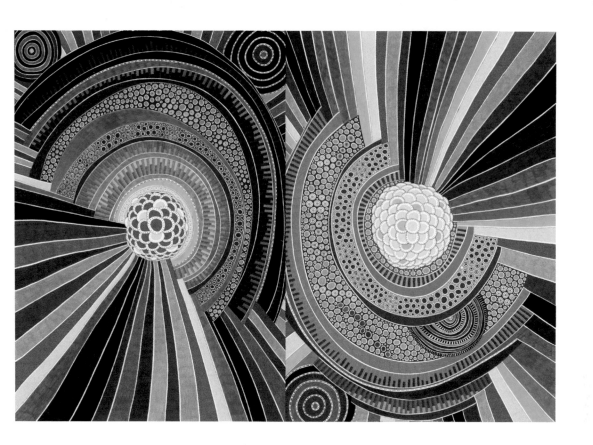

　　2011年7月，曾雍甯開始在關渡志仁高商三樓的工作室畫畫。在一個教室那麼大的空間裡，幾張桌子並排成超大桌面，工作室一角鋪著十幾張素描，一旁還有數以百計的原子筆堆滿在工具盒裡，其中一面乾淨的牆上張貼著最近完成的幾幅新作。

　　工作室背對操場的那一面也有成排的窗戶。望出去，可以看見台北近郊的山景；往下看，是附近居民耕作的小菜園。一個老婦人穿戴著口罩、斗笠，日常的衣物和膠鞋，揮動手裡的鋤頭翻動土壤。偶爾累了，拄著鋤頭挺起腰休息。在她腳邊，有剛長成的小白菜為褐土色的地面妝點新綠，一株一株菜葉被風吹得如小旗幟飄動。

　　在2005年進入北藝大美創所油畫組之前，曾雍甯就開始以原子筆創作。更早之前，他畫的則是水墨。家在鹿港，從竹山高中畢業之後到高雄的東方工商專校念了設計科系，這一路的過程都和這一輩畫家在美術班、美術系的經驗不同。或許也因為這樣，曾雍甯在創作上膽敢選擇了別人鮮少取用的媒材，他的畫也總帶著一股背反規訓的氣息，儘管繽紛多麗，但始終有一點叛逆的味道。

　　竹山高中三年的時間，曾雍甯投入水墨創作。學校以傳統的水墨教育為年輕學子打下筆墨基礎，這段期間所累積的水墨經驗成為他日後創作的重要養分。早期的「未來風景」系列可以清楚看見水墨畫的某些規矩，「會有一個底，有前景，甚至還有江兆申最常處理的一排樹。整個就是山水的結構。」雖然手中的畫筆從柔軟的毛筆變成冷硬的原子筆，曾雍甯在處理畫面空間時，還

曾雍甯在關渡的工作室（攝影／陳明聰，左頁圖）
曾雍甯　Build 02　2011　原子筆紙　107×150cm（上圖）

是沿用了不少水墨的繪畫原則。然而，這裡終究不再會有什麼筆墨的問題，只有原子筆吐出的無等差線條，只得一層再一層地塗繪，做出濃淡變化的視覺效果。使用媒材的轉變，牽涉到畫面處理、技法等直接的變化，面對這種相對陌生的創作方式，曾雍甯並未花費太多時間轉換，很快地就度過了適應的過程。「在我學畫的經驗裡，大部分都是從觀察開始，自己慢慢摸索，然後一直畫、一直畫。包括學校沒有教的日本畫，我也都是自己看書、模仿，慢慢畫起來的。」重疊繁複的花瓣造形，就是來自日本畫裡描繪魚鱗的方式，曾雍甯透過自學、觀察，將這些作法運用到繪畫上。在最早的幾幅作品裡，已經可見日後繪畫常見的圓形花朵盤踞畫面，如複瓣的花蕊，如日輪的萬丈光芒。漂浮在山水樹石之間的圓形物體，讓原本就不太合邏輯的偽造風景更加懸疑，這些以「未來風景」命名的圖畫，竟有些古舊時代科幻片的歪斜質感，像是往一向相安美好的風景裡擲入幾顆不知哪個宇宙飛來的炸彈。

　　一場從來沒有被想像過的破壞。這種自信和膽量，大約也只有來自不知江湖長成怎樣的沒罣礙，才有可能站得出來。

　　那一陣子的「未來風景」，陸續展現了曾雍甯在媒材和畫面經營上的實驗性。都決定了要用原子筆這種破格的媒材來創作，在鹿港還真買不到太多奇炫的花樣，也因此早期的作品在色彩上相對單純許多。「那時候想表現的是有點超現實的山水，想像的空間比較大。這段時間主要都會畫出花的造形，再把山水的結構融入，樹幹以水墨處理。畫畫用的原子筆都在彰化鹿港買，只有一兩家文具店，顏色也沒有那麼多。2001、2002年左右的作品都有水墨的基礎，大致上還是照

曾雍甯　原‧風景01　2011　原子筆紙　215×450cm

著那個結構下來，後來也畫了一些都市意象拼湊的狀態。有些作品畫面上是貼了金紙的，我先畫一些樹紋在金紙上，再把它拼貼上去，構成一些類似山水的意象。」

接著，原子筆繪畫的手法確立下來，作品也逐漸成就個人的風格。2003年左右的「未來風景」已經看得到延續至今日的穩定構圖和幾種基本的描繪方式，「中心點有一個圓形的構圖，比較平穩也比較宗教性，在當時而言，這種處理方式是最安全的。後來的兩三年也就出現這種慣性的畫法，之後才有更進一步的突破。」直到2005年進入北藝大念研究所，曾雍甯的「原生」系列一改早期創作的面貌，放掉某些已經相當熟悉的繪畫習慣，重新思考作品發展的可能性。「還沒進研究所之前，比較不會有破壞性的東西，但是到了北藝大，老師會希望有多一點破壞性的作法，所以我在畫面上直接做出墨漬或線條之類的痕跡。到了後來，又畫了一些用單色來處理草原意象的作品，就像是稻田在那裡燒一樣。」

「原生」和「野人花園」系列以紫色原子筆描繪，打破以往受到水墨畫影響的構圖習慣。那一陣子經常和同學跑陽明山，山上所見的中海拔植物給他創作的靈感。這一系列的創作以植物延續過去的山水主題，把原本生長在地表的各類花樹，描繪成海底漂流而張牙舞爪的生物一般。生活中接觸自然環境的各種感官體驗，是曾雍甯創作內在重要的關鍵，

包括相當狂放的「野火」系列，就頗有他所謂的草原意象，火紅的原子筆線條漫遍紙張，像烈焰與原野相互啃噬。廣大的尺幅把畫面的張力拉開，極度不受駕馭的風與火，透過線條的動態展露出來。「2005到2008年那陣子，畫累了那些細緻拘謹的作品，就畫這個紓壓。」那時他經常往台中的大肚山去，山上的草原讓人印象深刻，和都市環境或者更小的時候在鹿港看到的田野完全

曾雍甯　四季‧冬　2011　原子筆紙　80×120cm (左頁上圖)
曾雍甯　四季‧春　2011　原子筆紙　80×120cm (左頁下圖)
曾雍甯　四季‧秋　2011　原子筆紙　120×80cm (上圖)

不同。這些繪畫都得自人在自然裡的感受，植物、土地、生物的意象，始終貫穿在他每個時期的作品裡，「可能就是我內心的關注，或者說，那些本來就存在心裡，烙印滿深的，自然而然就會發生在作品上。」

2007年發表的「花‧四季風景」系列更進一步展現他以植物看待畫面造形的概念。「以前『野人花園』的時候都還是單顆的圓，一個盆栽一個盆栽似的，從地上一棵一棵長出來，沒有交疊的空間、幾何造形出現，到了這個階段有比較多空間性的表現。」色彩和空間感的變化在曾雍甯的作品裡益發顯眼，技法的實驗也更加多樣。畫面裡多有各種繁麗線條構成的花朵，綻放在懸空的世界裡，這些植物更以交疊或序列的方式散射在空間之中，如同電玩裡極具速度感的攻擊動態。早期作品的扁平感到了「花‧四季風景」系列之後，開展成更豐富的空間，「本來處理的都比較像是花園的意象，後來把花園裡的花朵局部放大，在這空間裡又再融入一個小的花朵、再加一個空間進去。以前的作品感覺比較貼近土地，後來視點一直往上飄，造形也愈來愈簡化，色彩對比愈來愈鮮明。」之後，「『原生的律動』玩一些色彩的空間和造形的空間，但造形以圓形為基準，讓它單純化。」2009年的「繽紛」系列將構圖再度簡化為單一核心的結構，「綻放」系列（2010）反向以複雜切割的空間感表現線條與色彩的多樣變化，「Build」系列表現的則是多幅作品之間巧妙的連結與呼應關係。

一直以來，曾雍甯以原子筆線條構成的畫面具有相當的裝飾性格。這樣的裝飾性或許來自設計背景的鍛鍊，更重要的是兒時家族裡耳濡目染的工藝美學。廟宇是小孩子主要的活動範圍，而他的外公是一位木雕師傅，專長神轎、神桌的雕刻製作。這些養分讓曾雍甯的繪畫透露一般西方媒材正統中不會有的素質，也成為看似扁平輕盈的畫作內裡重要的文化底蘊。傳統工藝的細節經營、造形原則，甚至是編織或木刻的手工感，都影響了曾雍甯面對創作態度。從生活裡觀察而來的各種美好，都可能轉化為創作的一部分，像是畫裡垂墜發散的線條，就是從大型廟會活動的瀑布式煙火得到的啟發。

對於曾雍甯來說，畫圖就像植物生長一樣，需要大量的時間和心力累積。「我喜歡細筆堆疊的狀態。我以繪畫的時間性跟身體的勞動性過程，去對應植物成長的時間性。從一個點到成形、再到長成的狀態，是很慢的過程，就類似編織一樣，綿綿密密，交錯累積。而我選擇的創作工具有個特性，就是它的線條是固定的，所以必須透過不斷堆疊、編織，才能結構出它的造形。在創作的過程中，筆和紙摩擦所產生的唰唰聲音，會讓自己有種存在的感覺。」而這樣漫長的時光累積，不只是筆芯畫上紙面需要的時間，還包括每一次瞬間感受表達之後，讓自己和畫靜下來沉澱的過程，經常一件作品要花上一兩年的時間琢磨，才算是真正完成。「我在畫的時候是很隨性的，但是會反反覆覆一直回去看，再慢慢把它結束。」無聲之間，總有什麼力量催促著變化，讓細密微小的起點最終綻放成豔麗的風景。在盛開之前，曾雍甯就像一個種植之人，用時間來交換收成的喜悅。（作品圖版提供／曾雍甯）

曾雍甯　綻放20　2012　原子筆彩色筆紙　75×107cm

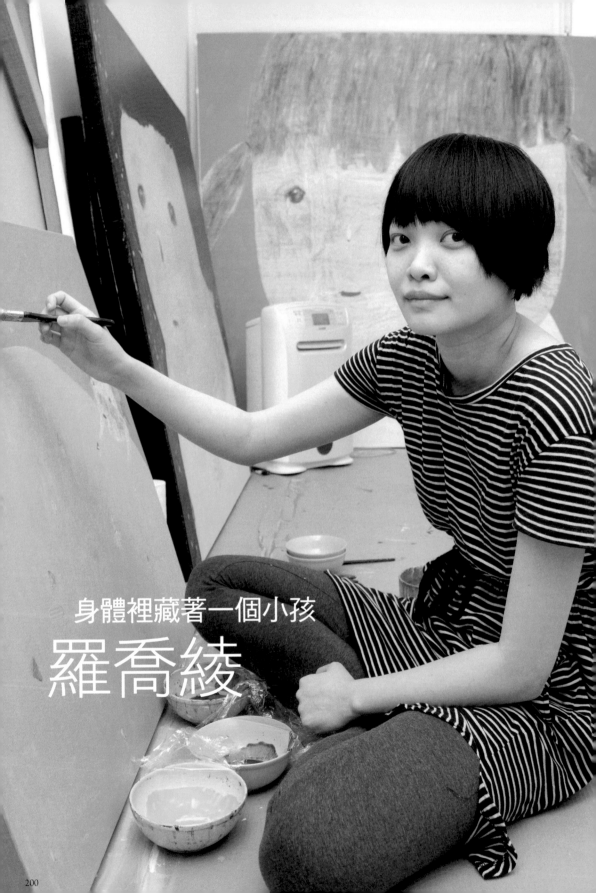

身體裡藏著一個小孩
羅喬綾

羅喬綾的畫經常得到「可愛」這樣的評語。但是在她眼裡，這些作品和可愛沒有絕對的關係。她的工作室就是住家的一個房間，一關起門，家事、家裡愛玩的兩隻貓和一隻好動的狗都被隔絕在外面，就能放心地待在這個屬於自己的小空間。自從兒子BonBon出生之後，也只能趁著小孩睡了才有時間畫畫，要不，小夫妻只得換手照顧五個月大的嬰兒，輪流工作。

　　接受學院的訓練，再想擺脫某些慣性的制約不太容易。這些畫看起來很拙，卻還得要誠懇。「以前在北藝的時候也是畫人物為主的創作，但看起來比較憂鬱一點。寫完碩士論文我覺得很想要畫這一系列作品。其實不只是繪畫，我的錄像、攝影作品，也是在講童年記憶之類的事情，好像一直在挖掘以前的或者片段的東西。後來，自己覺得抓住現在的也不錯，想畫一些看到的人，或者幻想的朋友。我的同學說，妳看妳以前寫的字跟現在的字很不一樣，整個變成正常人，很樂觀。以前我畫圖常常都是心情不好的畫，後來也不想只把心情不好畫出來，重複那些心情不好沒有意義，不想把壞心情投射給看畫的人。我希望畫出會給人一點點溫暖，或者還有希望、還有可能的感覺。」

　　羅喬綾的一系列肖像創作大概從2009年的〈紅鼻子先生〉開始。這幅畫不大，一個紅鼻子小男生的臉佔滿了畫面。這件作品像是不知道哪裡來的使者，之後帶了一個接一個的朋友來到羅喬綾面前。「也不知道他怎麼來的，突然就來了。可能也是慢慢地就變成這樣。畫了這張之後覺得想要畫更多，就沒有停了。想看看自己可以畫出多少個朋友。」

　　人物不會沒來由地出現在眼前。可能他們就是某種理想人類的化身。可能畫出這些畫的在幸福的生活之外還需要某種深刻

的安慰。那種安慰是在召喚記憶深處不願隨著時光淡忘的某種感情，非常寶貴的東西，那和後來遭遇的任何美好都不牴觸，但再也不會相同。

　　也因為實在太有感情，羅喬綾從工作室的一堆作品裡抽出〈紅鼻子先生〉，竟像是向我介紹一個朋友。「我覺得他好像很溫暖地在跟我說話。」

　　「我想要畫很多表情在跟我說話。」

羅喬綾在八里的工作室（攝影／陳明聰，左頁圖）
羅喬綾　小可愛　2011　壓克力顏料畫布　14×14cm（上圖）

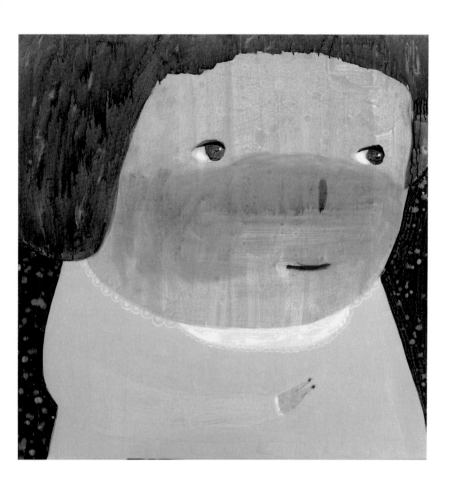

　　2009年的另一件作品〈蘋果樹與小學生〉，畫的是一個穿制服的小孩站在一棵蘋果樹前展示自己畫的蘋果樹。我想這個小學生帶有幾分隱喻的味道，或許就是羅喬綾投射自己的一個角色。站在世界的面前，她以僅有的方式來再現她所看到的世界。話可以說到多簡單就好？那個複雜的真實包藏了太多細節。小學生的黃帽子看起來好重，箍在她的頭上。這頂帽子是不是暗示著學習的開始？可是學會太多事情之後，人就不再可愛了。

　　尼爾‧波茲曼（Neil Postman）曾經在1982年的著作《童年的消逝》提到媒體發達的社會，正殘酷地讓童年這個概念漸漸消失。他將童年視為一個社會概念，而不是嬰兒之類生物上的分類。他寫道，兒童這個概念在羅馬時代才逐漸被發明出來，當時的人認為成人必須隱藏他們的祕密，不讓兒童知道。兒童和成人是有差別的。他引用盧梭在《愛彌兒》的言論：「閱讀為童年帶來許多禍害，因為書本教導兒童談論自己一無所知的事。」文字的世界是成人以人為的符號象徵記錄下來的各種祕密，在文字的世界裡，兒童遲早必須成長，從中了解文化。他更推斷，中古世紀時期，人類的童年在七歲的時候就結束了，因為這個年記的小孩已經可以駕馭語言。換句話說，童年被用來形容某一個階段，當嬰兒有能力說話時，嬰兒時期就結束了；童年則始自兒童開始學習、閱讀。波茲曼認為當近代傳播媒體急速發展，所有的訊息無差別地來到兒童和成人的面

羅喬綾　剪刀石頭布　2011　壓克力顏料畫布　100×100cm＋14×14cm（上圖）
羅喬綾　小巫師　2010　壓克力顏料畫布　14×14cm（右頁上圖）
羅喬綾　小華　2009　壓克力顏料畫布　40×40cm（右頁下圖）

前，成人不再擁有兒童未
知的祕密，那麼，成人和
兒童的界線愈來愈模糊，
不僅小孩子日漸大人化，
大人也日漸兒童化。

羅喬綾的創作多少和
自己的經驗相關。在她畫
裡總是眼睛閃爍光芒的小
孩子們，在充滿大人的世
界裡替她圈圍出一個保護
區。眼前這個脫離童年已
經很久的畫家，不是哀悼
童年，也不是藉由創作來
補償錯失的什麼時光，而
是在創作的過程裡再次確
認了某些難得的事物。
「覺得小時候很快樂，很
想回到小時候。我的錄像
也是做我以前玩過的玩
具，一直很想找回什麼似
的，但是做完還是沒辦法
找回來啊！那個過程也是
感覺很好。」

每個人的心裡都住著
一個小孩。羅喬綾相信，
任何人都有那麼天真、純
粹的一面，而且經常不經
意地表露出來。「我想留
住大家還有的純真，但是
真正要畫卻很難捕捉。有
些畫的是我的朋友，有些
是不認識的人，但就算是
路邊的人，我也不是用拍
照的方法留住，而是把他
記在腦子裡，或者畫在筆
記本。可是我知道他不是

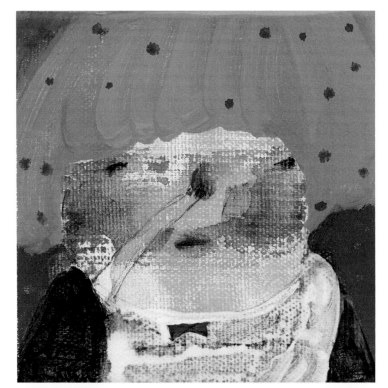

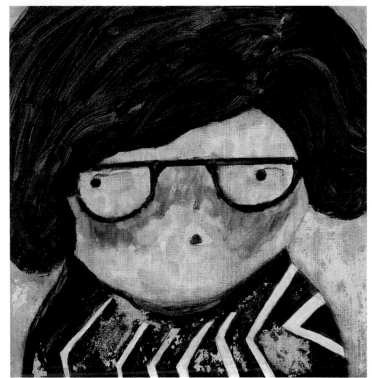

永遠那個樣子，我只是想幫他留住他還有的那個樣子。」有一段時間她在學校工作，很受不了時間被制約。「那一陣子很不甘願上班，一直在素描本上畫草稿，非常草的草稿。畫完這些草稿，覺得下班回家我就要畫這些人！」這些人物除了周圍出現的熟識的人，也有很多虛構的人物。他們的模樣在某個時刻浮現腦海，「如果感覺到那個人來了，就要快點拿筆記本把他畫下來。」

　　2010年，她以自己為角色畫了一幅〈幼稚園畢業〉，之後，為她又創造了幾個朋友。有的時候，她畫裡小朋友想著長大想成為什麼樣的人，可能是大明星，也可能是太空人。「小朋友好像可以有歸零的開始。一切都是可能的、充滿希望的、新的，可以從原點開始，但是那些東西假裝不來。這是我從BonBon身上學到的。我的畫留下的可能也只是某個瞬間或者心裡的感動，希望藉由畫小孩的形象，喚起一些比較美好的記憶。」在還沒有當媽媽之前，羅喬綾只能回想經驗中所有珍貴的片刻，試著以作品把那些東西留住。而現在，小孩向她展現了這樣的美好，竟也讓她不知不覺筆下的人物年紀愈來愈小了。

　　或許是每個人心中真的都住著一個小孩，常常在展覽的時候，有陌生的觀眾見到作品，直覺得某一個人物和自己相像，也有人開始對羅喬綾說著自己的故事，彷彿某個遺失的自己在這裡被找到了。

羅喬綾　紅鼻子先生　2009　壓克力顏料畫布　45.5×53cm（左頁圖）
羅喬綾　與兔子與貓的玩偶　2009　壓克力顏料畫布　60×60cm（上圖）

①

③

　　小的時候，羅喬綾和阿公阿嬤很親。「以前我阿公説我畫畫好像每天都在玩，但後來我做錄像的作品，他們都不能一起分享，好像距離很遙遠。最近我整理了自己的作品印了一本畫冊，拿給阿嬤看，她都會邊看邊笑。只可惜阿公已經過世了。」儘管羅喬綾的創作不限於繪畫，但是無論如何，創作就是要誠實地面對自己。「因為接受了學院的訓練，也會嘗試著很多可能的創作，最後，我想要把一些制約式的東西抛掉，回到自己，再想一想什麼才是我想要繼續下去的創作。所以在此之前的作品，現在看起來好像只是技巧上與情緒上的塗抹。但也因為這些塗抹之後，發現了一些珍貴的東西，也就愈來愈明白自己了。我的錄像到繪畫作品，其實都是在抓住一些好像快要失去的東西，我只是用我自己的方式把他們保留下來，特別是屬於小時候的這個部分。所以不管創作的媒材是什麼，對我來説我都是在做同樣的事情，只是媒材本身會有自己的語言，而繪畫這個媒材對我來説感覺上可以比較親近。現在就是藉由畫這些小孩的臉來説一些小祕密。我畫的這些人物有時候是自己的影射，或是對現實環境不滿的轉化，但是沒有太強烈的手法，只是把這些情緒微微地隱藏在眼神或是舉動裡。」

　　假如只有變得世故才能在大人的世界裡生存，那麼羅喬綾筆下的這些小孩，大概就是某些不願意長大的靈魂，最任性的抵抗。（作品圖版提供／羅喬綾）

1 羅喬綾　小夢露　2010　壓克力顏料畫布　30×30cm
2 羅喬綾　太空人那那　2010　壓克力顏料畫布　30×30cm
3 羅喬綾　討你歡心　2010　壓克力顏料畫布　50×50cm
4 羅喬綾　你好！　2009　壓克力顏料畫布　40×40cm
5 羅喬綾　雲霄飛車　2010　壓克力顏料畫布　80×100cm

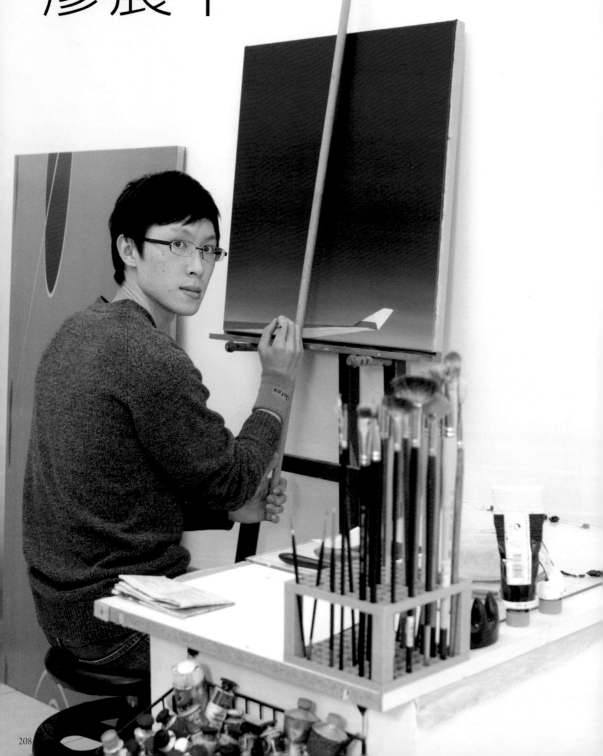

　　一直以來，廖震平的畫作給人明晰透徹的觀感。簡子傑曾經評論到的「無人風景」，如何在畫面中體現一種日常性的召喚，幾乎成為廖震平畫作最迷人的一種解讀方式。疏洪道，河岸，橋墩，無垠的天空，平原……這些曠遠而堅固的景致，只要曾經身在城市，大概都不會感到陌生。這些把時間抽空似地恆久存在那裡的物事，看起來剛洗過一樣。它們不見得能用乾淨來形容，卻有一種永遠醒著的面目。一切都非常清楚。但其實什麼也沒法弄清楚。

　　廖震平現住在台北市區靠河一帶。租處簡單，清爽有如他筆下的世界，畫畫也在這裡。自大學開始，他就以風景為題材，大量創作。很早就確定主修繪畫，跟著陳世明學習，受他的潛移默化影響很深。

廖震平在台北的工作室（攝影／陳明聰，左頁圖）
廖震平　香蕉田　2011　油彩畫布　120×120cm（上圖）

「一開始是從二重疏洪道畫起。因為我家在新莊,以前來回學校都會經過這裡,就拍了一些照片,畫畫看。疏洪道裡面滿有趣的,有些奇奇怪怪的空間運用。溜冰場、腳踏車道、籃球場、棒球場⋯⋯有這些設施感覺又特別了一點。如果是一般都市裡的空間,不會有這種感覺。」這個宛如夾縫的地帶,是大量人工建造的痕跡,灰色的水泥和刻意種植的綠地把臨水的區域從水患的意象拉拔出來,新闢的、健康的城市邊線,在廖震平的畫裡看來卻孤冷荒涼極了。2004年的〈遙控賽車場〉可以算是這類作品最典型的呈現。水平的地表切開畫面,灰霧微光的天空佔去視線的絕大部分,高聳的燈柱直破而上,下方則有蜿蜒如河流的賽車彎道。並不是什麼場所特別吸引人,而是景物之間的關係透露出趣味感。「我會注意場所裡的一些抽象結構。像〈三角形草坪〉只是一個草坪,但因為某一個角度呈現出一個三角形,我會對這種實際景物裡的抽象結構有興趣,就去找一些這樣的東西來畫。對我來說,我很難去做一個完全抽象的繪畫,也就是憑空去創造什麼,但是又覺得寫實這件事也不是最重要的。抽象的東西是有趣的,所以總想著怎樣從實際的景物裡找到抽象的趣味。我覺得受到陳世明老師的影響,應該就是形式方面的思考會比較多。尤其關於平面裡面的結構,還有各種和形式有關的事。」

廖震平　中山公園　2010　油彩畫布　130×162cm（上圖）
廖震平　車窗一6　2011　油彩畫布　60×60cm（右頁圖）

　　大學畢業之後，廖震平在北藝大繼續念研究所，持續風景創作，有一貫的風格。他的作品總是遠眺城市的線條，整片天空或地面在眼前卻變成一塊細緻的織錦，緊密如沙點；事物沒有太多細節，空氣則像是吸飽了光線和水分的微粒，偶爾看上去像是灰塵。這些沒什麼特別值得書寫的場景，連誘引凝視的對象也付之闕如，卻往往教人盯著望著出神。空茫。安靜。

　　好像是我曾經去過的什麼地方。

　　對於習慣了城市的人來説，各種建物的人工線條交織而成的景致，或許比郊野自然更令人放心。城市裡一個個再熟悉不過的場景，都是藉由測量構築起來的無誤差世界。有些時候，會在廖震平所描繪的藍天白雲以及綠樹之類自然風物裡，看見樹端或水面直挺挺探出頭的路燈或水管。即使非常細微，那個走錯包廂似的存在，卻讓人感到安心。這終究是被人造物包圍的自然。

　　廖震平畫裡的景物都是真的。它們是風景，後來變成一張照片，又再度成為風景。重點不在於有多美好的風景，而是風景之所以成為縈繞心頭的風景究竟是怎麼一回事。在廖震平近期的作

品裡更可以清楚看到，觀看的經驗如何對於繪畫產生影響。場所氛圍是多麼虛幻之事。在畫布的邊框裡，廖震平再現了視線邊界之內，當初看見那景物的屋簷下、因為各種框限而切割出來的觀景窗，以及那窗格裡顯現的景象。因為曾經身在那裡，這一切所有加總起來構成了一幅所謂的風景。能夠觸動感官的風景。

　　以上這些與風景相關的層層作用，對於廖震平來說也包括了形式上的考量。風景和造形的樂趣缺一不可。「那個造形必須建立在我實際看過的景上面。對於照片裡的東西我其實不會改很多，所以有時候我覺得自己像在做翻譯，不是去創造一個景。比較像是看過一個對象，我把它翻譯成繪畫。我認為影像是一種翻譯，我做的繪畫也是一種。有的時候會覺得，說穿了，創作這件事我還真的不知道要做什麼，但是我親眼看過的那個世界、我走過的那個地方，想要回顧一下，所以說自己在做翻譯會比較恰當，而不是在寫小說。」

　　面對風景，把自己看作翻譯者暗示了其與風景之間的關係。翻譯者對應著一個已經存在的原本，只能忠於原著地將他接收到的訊息以另一種方式表達出來。廖震平所選擇的，是只能不斷接近然後再接近的努力，終究不會成為那個已經存在的某物本身。「那東西就是我們每一個人的世界，就是我們經歷的那個世界。對我來說它就是一個文本，我也不太確定它真正說了什麼，但假使我不去做這個動作的話，就永遠也不會知道了。我也不是那麼了解我面對的那個世界，但

廖震平　橋一8　油彩畫布　2011　90×90cm（左圖）
廖震平　雲　2010　油彩畫布　72.5×100cm（上圖）

213

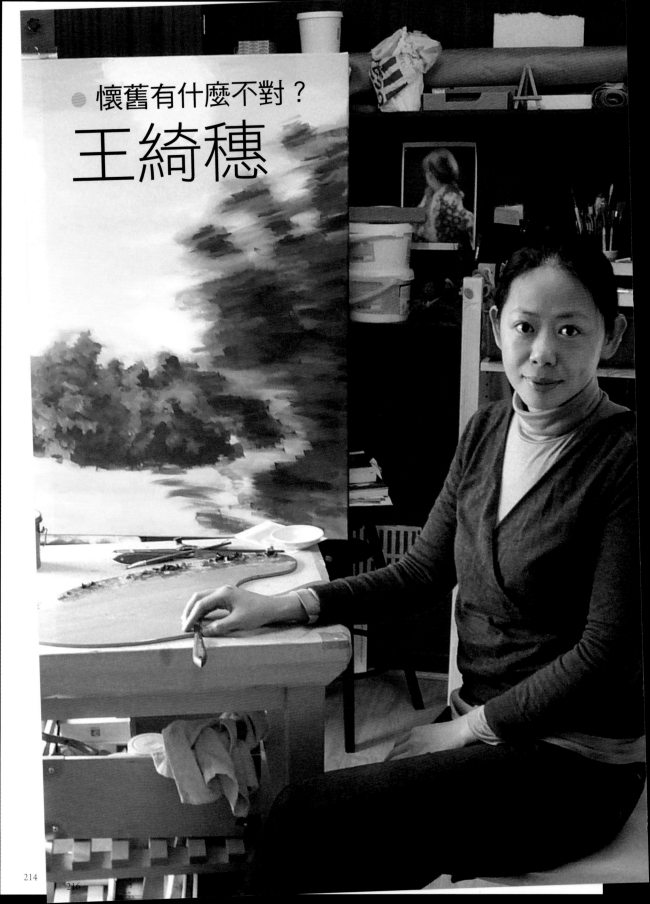

懷舊有什麼不對？

王綺穗

在愛爾蘭都柏林城市大學教書的王綺穗，總是在結束了一天繁忙的教學和行政工作之後，回到工作室創作，直到凌晨。清早，再度開始另一天的教書時光。創作是畫家最渴望的勞動，然而工作卻是為了保持創作的獨立性。在主要培養多媒體創作人才的傳播學院教書，聽起來和繪畫距離有些遙遠，但對她而言，其實是一點也不相互違背的。

北藝大畢業之後，王綺穗花了四年的時間在英國紐卡塞大學（Newcastle University）藝術文化學院取得博士學位，是這所藝術名校的博士班創所以來最快取得學位的一個學生。對於創作的努力執著是必定的，但更重要的是能清楚地知道自己在繪畫上的追求。「那時候我研究視覺感知這件事，也就是我們的視覺記憶模組如何解構再結構認知的印象。」

感覺應該如何解釋？睹物思人，或者觸景傷情，又是怎麼一回事？研究人類視覺或大腦運作的科學，一定可以揪出人的大腦和身體裡主司記憶或聯想的區塊，或者指出神經傳遞知覺的路線，告訴我們因為這樣所以那樣，明快地為問題提出答案。畫家對於這些問題同樣感興趣。王綺穗以油畫顏料探索問題的答案，藉由影像再現來思尋感知的祕密。「歷歷在目」的清晰感是弔詭的。那些明明已經過去的時間，如何像鬼魂一樣縈繞不去，在後來的當下這刻如魔法一般，把不存在的化為真實，撼動人的知覺？

當我們宣稱對於難忘的什麼都「清楚記得」，所謂的「清楚」其實藏有很大的灰色地帶。很多人或事之所以難忘，大多時候竟是因為它很模糊。

關於像或不像這件事，問題絕不在細節清晰的程度。王綺穗堅持，因為認識、因為身體的經驗，才能讓畫裡的人物或景致活起來。「我很少畫人，要畫一定是我認識、覺得對象的層次我可以表現得出來的，要不然對我來說那只是一張葬禮上的照片，沒有生命。我在大學的第一張油

畫——假使林惺嶽老師還記得——就是畫一雙手。我就是一定要磨到那雙手是活的，而不是很漂亮的肉色補色之類技巧性的東西，不是屍體。我畢業的時候畫了一系列手的作品，因為我覺得這就是人的個性層次具體而微的表現。」

2002年，王綺穗畫了一幅〈山茱萸〉。青綠的葉子在陽光之下展現層次豐富的植物姿態，然而，整件作品裡最讓她花時間琢磨的，是葉片罅隙裡透出的光線，也讓她從此抓住了繪畫創作的焦點。「這株簡單的樹叢吸引我，讓我邊畫邊想，是影像性還是顏色還是層次造成的？最後，在處理這些光點的時候我才理解，原來有些東西不需要具象、清晰地表現出來，就可以成為一個刺點。」

畫家是入微的觀察者。王綺穗從觀看的經驗，引發對於「人們如何觀看」、「對於視覺的認知性」的好奇和探索。「我們觀看的過程是如何在腦海中形成的？從視網膜到最後的認知的過程究竟如何？後來我看了腦神經的認知學，想知道為什麼我們在看某些東西的時候，會啟發一些根本不知道、也無法預料的東西。所以我有一系列作品叫做『懷舊』（nostalgia），就像羅蘭‧巴特說的「刺點」（punctum）。每個影像都有知面，但是你的刺點在哪裡？」王綺穗的繪畫，藉由聚焦、失焦的繪畫方式，在清晰與模糊的邊界，尋找刺點。有趣的是，儘管許多作品並未透露太多背景說明，光看畫面，觀眾卻經常對她分享自己的經驗，說起自己的故事。「當觀眾看到這些影像，被刺點刺到的時候，後面就有大片的東西被拉出來。我很喜歡那個過程，不只是一個繪畫、影像的平面。所以我不攝影的原因在這裡，不做數位影像就是因為我還沒找到那個深度性和閱讀的層次。所以我一定要把它翻譯成為繪畫本身，翻譯就是我的自由，取捨都是作畫的人可以決定的。」

　　大學的時候，陳世明曾經說過一個觀念「藝術不是加法，是減法」，讓她非常受用。面對當代爆炸的影像、面對單一影像裡過多的訊息，如何取捨才能找到啟動知覺的刺點，就看畫者的判斷。這樣的判斷對於王綺穗而言是建立在經驗的基礎上，才能夠精確地表達。從經驗裡找東西，也只有經驗過才有意義。「我畫的都是看過的人或物，我才能消化這個影像，不然我無法詮釋。就算有一張漂亮的照片在我面前，即使有可畫性、可以擷取出值得描繪的東西，但我無法把它詮釋成油畫，因為它和我距離太遙遠了，不是我的經驗，認知裡沒有這些。」也因此，王綺穗在這個影像氾濫的時代試著找出意義所在，以繪畫的方式闡述光學技術不可取代的什麼，聽來老派，但那確實還有人性裡始終不死的某種價值。

　　「這是我對影像氾濫的不甘心，再怎麼樣還是要合理、有意義。影像應該有很多故事，可以在裡面找到很多人類歷史經驗的累積，面對充斥的影像，我總覺得『就這樣而已嗎？』另一方

王綺穗　啟示　2006　油彩麻畫布　200×333cm（上圖）
王綺穗　杯中花束　2005　油彩麻畫布　145.5×97cm（右頁圖）

面，我也在持續實驗數位的影像該如何累積出深度。」

　　王綺穗在英國期間寫了不少論文，就是從這個不甘心出發，探討數位時代的影像如何能夠對人具有意義。「或者說，是我對數位影像本身的冷酷特質感到不屑，認為不只吧，影像應該更好一點。懷舊有什麼不對？數位影像當中也有懷舊，只要懂得如何去運用。或者說，數位影像懷舊的意義，會不會在於數位年代的成熟化，而不是像以往一樣，所有的數位化到最後就是0和1，代表的只是一個平面而已。」

　　數位時代裡，人們認知事物的習慣改變，經驗往往是從媒體的平面開始，到了遭遇真實的那一刻，甚至有些失落感。攝影性（photographic）是幾個世紀以來畫家不斷面對、討論的問題。做為一個畫家，王綺穗就以畫家的方式觀察、尋找可能的答案。「我非常喜歡維梅爾（Jan Vermeer）的作品，喜歡他畫裡層積下來的東西。他也用了一些攝影性來作畫，但是當大家都做攝影性，為什麼他做得特別好、特別感人，讓你感覺還是活著的東西？我特別申請了獎學金到荷蘭的美術館，向館方取得一個星期參觀、研究他作品的機會。過程中，我思考該如何把它詮釋成

自己研究的語言，後來決定用畫的。因為他是一個畫家，是用影像、用一筆一畫來思考色彩、線與面的關係。於是我在館裡素描，研究他的創作方法，看他如何經營出這些東西。我很喜歡這個過程，可以很清楚地知道自己在讀這個東西，讀進去了，而不是透過文字來了解，那真的搔不到癢處。」

近年來，王綺穗筆下的影像從過度集中的壓迫感慢慢鬆動，「雨中即景」系列是幾個階段的探索之後一個靈活自在的結果。儘管瘋狂，影像仍舊合理。在畫面中，人的主觀意識如何產生景物的判斷，甚至情感的投射，對於王綺穗而言是很有意思的過程。「我稱這系列作品為『主觀性的風景畫』，也是某種透明性的再現。人在看風景的時候，一直是主觀性的投射，不是因為風景好看就去看，而是會開始投射自己的想法，有一些重疊的影像在腦中做比較。我很喜歡人們開始做比較的時刻，也就是開始有自己想法的投射。這系列的作品，我運用水、玻璃或者鏡頭，再把它扭曲一遍，把自己的想法投射在裡面。以前我的作品在找刺點，我現在找的是『刺面』，想要把一個刺面做出來，呈現一個社會文化脈絡發展下來的東西。但我覺得我還沒做到，還在努力。」

也因此，在大學裡教授動畫方面的課程，和在繪畫上探究影像生效的邏輯並不衝突，甚至是相關的。「我很喜歡布希亞在談論影像時說的『若要形成一個影像的記憶，過去的影像必須和現在的影像有重疊的部分。』我運用這個理論來思考動態影像，以及自己繪畫的時間性，也就

是如何把過去的那個時刻疊合在現在這個影像之中，形成所謂的視覺的記憶。就像動畫在兩幅影像中間產生的那個東西，才是我想要的。後來的『介於…之間』（in between）系列也就是這個想法。在成立與不成立之間、真實與不真實之間究竟是什麼？其實是由你自己去決定的。」

「影像的故事得要自己去整理，不能只是平鋪直敘地說出來。」畫家在清晰和模糊之間讓看不見的事物現形，讓它們在無形之中騷動著意識。而故事就在影像和視覺遭遇的那刻被說出來，它們證明了某些看不見的東西都確實存在。（圖版提供／王綺穗）

王綺穗　身體在自覺之上一安錫II　2009　油彩麻畫布　120×90cm（左頁圖）
王綺穗　雨中即景IV　2009　油彩麻畫布　130×190cm（上圖）
王綺穗　雨中即景VII　2010　油彩麻畫布　90×130cm（下圖）

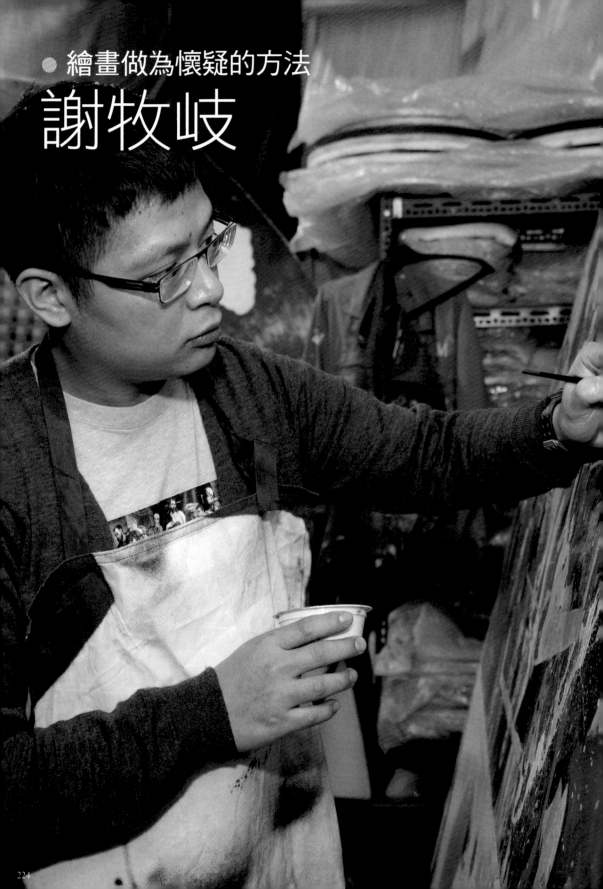

● 繪畫做為懷疑的方法
謝牧岐

從你到我

就像許多北藝大畢業的藝術家一樣，謝牧岐的工作室也在八里。2008年7月他搬進這個地方，一幢鐵皮屋，廠房規格，挑高的空間裡隔開幾個空間，還包括一個小型的攝影棚。如果要從作品給出的意象來認識這樣一位藝術家，結果可能是令人迷惑的。他的畫家的身分混合了各式各樣的附加，嘻哈歌手，編劇，舞者，製造商，詞曲創作者，甚至是大師，尤其幾件MV作品裡光鮮亮麗的藝術家形象，在認同和質疑之間給了這樣的人物不予置評的答案，上述這些永遠可以再誇張一點的角色，在謝牧岐的創作裡就像各種代號，最終都指向畫家這個身分，一個謝牧岐的創作不斷探問和交涉的對象。

最早的時候，畫圖做為一種技藝，還是那麼正當地被鍛鍊。大學的時候，他和所有同學一樣花大量的時間在繪畫上，那個時期的作品大多描繪學生生活，畫畫朋友，畫畫生活周遭的事物，畫面塞滿各種豐富的景象片段，像是塗鴉式、情緒性的創作。繪畫在年輕畫家的筆下是一次又一次個人經驗的演練，「大學時候每天都花滿多時間在工作室畫圖，也沒想太多，就是拚命畫；後來有些畫的主題是關於家人的，那相對是情感的投射，希望畫的是關於台灣或個人情感的融合。上了研究所，老師一樣，環境都一樣，覺得是不是可以去做些有趣的、畫圖之外的事？那時候有一點為了不畫圖而不畫圖的心情，大概中斷了半年的時間。」或許這是一種變相的抗拒。然而這個拒絕並非和繪畫決裂，後來也發展成個人的創作主線，即以繪畫探討繪畫的問題，以創作者的身分質問創作者的合法性。大學期間謝牧岐就曾經和幾個同學以「新台五線」的名義發表集體的行動創作，雖然這個被動的創作團體各自有不同興趣，合作也未維持太久，但這些創作確實提供畫家在個人生產方式之外不同樂趣的滿足。而後，謝牧岐的作品除了繪畫，也包括幾支MV，這些創作跳出了繪畫的平面，以近似娛樂產業的生產方式試問繪畫的有效性，它們不但是集體工作

謝牧岐在八里的工作室（攝影／陳明聰，左頁圖）
謝牧岐　牧岐與繪畫─回到年少輕狂　2011　錄像（上圖）

的結果，甚至是對畫家身分的一種挑釁。

「之前跟同學合作的作品，很像是成長環境裡朋友間的教學相長，沒什麼動機，純粹覺得可能一起創作或和其他人一起完成作品會不錯。我覺得自己的個性也是喜歡群體活動的人，包括小時候學跳舞，對我來說最大的樂趣可能不是自己跳得怎樣，反而是跳排舞的時候和大家一起完成的感覺很好。把繪畫從一個人在工作室的閉門工作狀態，變成和人分享的狀態，這轉變對我來說好像就自然而然地發生了。不可否認，我對繪畫有一定程度的懷疑和否定，其實這個否定我也很矛盾。」這是身在體制裡無法脫身、必須面對的現實。

2006年首次的個展「一個交錯而過的視線─沒有起始的地方」，謝牧岐以大量的作品挑戰繪畫正本具備的有效性。「我在IKEA看過一些裝飾畫，連畫的肌理也可以複製得一模一樣，這樣的技術讓我滿驚訝的。那時候曾經讀到一篇文章，談到繪畫已經消失了，人們觀看繪畫的經驗就好像商品化的一個視線交錯而已。」形式上，這次的展覽以藝術家生產的重複作品對照傳統認定下藝術獨一無二的特質，繪畫在展場中不僅做為審美對象，更像是散置整個展場的大量零件。向來藝術生產線上牢不可破的關係被一一拆解，那些展場裡陳列的堆疊的塗滿顏料的東西，成為藝術可供被辨識的最後證物。就內容來說，這些以隱晦語言表述的還是符應藝術家個人情感信仰的敘事，關於這片土地的疑惑，涉及歷史的複雜議題，以極度冷調、抽象的圖示化線條偽裝，看來像是一點溫度也沒有的數據圖表。「後來回頭想想，好像是對那件事有一定份量的情感。當時我受到爸爸的影響，看了一些有關台灣歷史的書籍，關於為什麼會有族群對立之類的事，那時覺得好像有些什麼。當時我的想法就是把一些很簡單的例如海或者山的局部，變成一個可以被測量的單位。我們看不到台灣的全貌，好像只能帶著一個距離去觀看它。」

100%MADE IN BALI

謝牧岐「愛畫才會贏」個展現場（2009）（左頁圖）
謝牧岐　瑪斯特畫室　2010　錄像（上圖）
謝牧岐　M&P 牧岐與繪畫　2009　錄像（下圖）

　　關於時間或者歷史的故事，此後在謝牧岐的創作裡終究沒有浮上表面，因為這種過度冷靜壓抑的處理方式有違本性。但是，對於藝術家身分和創作之間關係的挑戰卻變本加厲地開展，2009年的兩次個展「牧岐與繪畫」（M&P）和「愛畫才會贏」在呈現上結合了平面繪畫以及MV，分別以塑造個人品牌的商業手法，和邀集數十位參與者共同創作的方式，試探藝術之所以成立的邊界到底在哪裡。「『牧岐與繪畫』對我來說，創作過程的意義大過於展覽，主要是想把那個過程轉化成影像。這一年的兩次個展想法是延續的，也就是把一個藝術家的身分變成品牌，在刻意製造的歡樂、虛幻景象，和找人一起畫圖的行動裡，實踐出品牌的概念。」

　　相較於大量複製的挑釁，這一系列的創作更徹底地抹去藝術家的靈光，以另類方式宣稱作者虛幻的獨特性，簡直是一種自殺式攻擊。尤其在藝術生產的體系裡，受到認可的終究是藝術家的簽名，直截了當地找其他人繪製，無疑是考驗藝術家點石成金能力的極限。謝牧岐在畫稿上以心和眼提示了藝術家創作獨特保證的來源，儘管它們在別人的手上完成，那些畫裡的圖像大多來自自己過去作品的畫面局部。到了2010年的〈瑪斯特畫室〉，更把藝術家從製造者變更為服務者的角色，提供的不只是美好的物件，還可以是美好的體驗。

謝牧岐　麥可喜歡的事情　2011　壓克力顏料畫布　72.5×91cm（上圖）
謝牧岐　牧岐喜歡的事情　2011　壓克力顏料畫布　72.5×91cm（右頁圖）

　　即使是拍片，謝牧岐的MV也沒有偏離畫畫這件事。他以各種方式談論藝術家和生產之間的關係，包括藝術家在整個製造的鏈結裡做為一個生產者的角色，以及大眾對於藝術家的某些刻板印象。到了展覽現場，繪畫反而退居說明，當繪畫這件事成為論述的重點，MV以及現場所有的平面作品成了道具，指向繪畫生產的過程種種。在這些鋪陳之下，關於創作原本再自然不過的邏輯，都變得可議。2011年的個展「回到年少輕狂」討論養成藝術家背後的體制，除了學院典型的繪畫訓練場景重現，也再製當今風格化藝術家作品做為對照，放大了藝術家從學園到江湖這段神奇的變身過程。謝牧岐回到高中母校，邀請中正高中美術班的學弟妹和校友一起完成了MV，歌詞字句雖然誇張，卻也道出幾分現實。這幾年來，謝牧岐透過綜藝的、通俗化的影像討論關於藝術家和繪畫的問題，也是對於當代藝術幾乎只剩下即刻一瞥的現狀回應。「我覺得這種方式很容易、也很直覺地讓人可以親近，但對大部分的人來說是容易有共鳴的。最初決定以MV形式呈現，是希望作品能給觀眾一個印象，就算是好笑或者擺爛都可以。這些MV並沒有預設想立場想製造美好的假象，後來到了〈瑪斯特畫室〉和〈回到年少輕狂〉，有刻意製作一些讓人發笑的場面。」

　　做為一個科班出身的創作者，對於藝術或者藝術家的身分自然是非常清楚。但是面對大眾，甚至是親近的家人，卻往往無法擔保彼此之間想像的落差，藝術家這個身分虛無到了極點，儘管它確實創造了某些因為這個身分才可能的事物。「拍〈牧岐與繪畫〉MV的時候我也請媽媽一

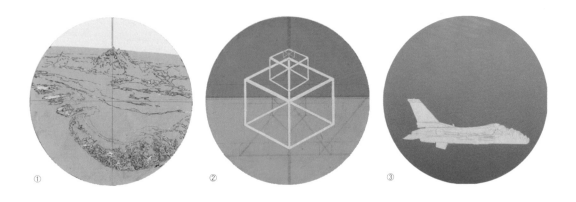

① ② ③

起入鏡。她問我幹嘛把自己搞成這樣？她不太理解，但我也懶得說明。她偶爾會跟我說喜歡我以前畫的風景、靜物，現在畫的東西她都不太懂。我想每個在台灣做創作的人應該都遇過這種質疑——你在幹嘛？當你試著解釋的時候就是永遠無法解釋清楚，這種狀況還滿常發生的。〈瑪斯特畫室〉多多少少也是對藝術家的角色開玩笑吧。」

　　從美術院校的學生到真正進入藝術場域，藝術家這個永遠說不準的身分卻存在沒得推託的精準要求，而且沒有停止的一天。「有的時候，繪畫的過程對我來說是沒有驚奇、甚至有點厭煩的，儘管如此，每天還是要面對它，得繼續畫下去。前陣子和幾個藝術家朋友聊到，教育方式讓我們在每個階段都要不斷拋棄自己身上有的東西，然後去想我們現在該擁有什麼。這和我畫圖的狀態有點雷同。我記得大一、大二的基礎課程結束之後，大三開始的創作課我一下子是不能適應的，老師教我們要拋掉過去的東西，我面對它的方法就是拚命畫。現在對我來說好像又回到那個狀態。」面對繪畫，曾經的不滿和不耐已經被自己治癒，而這樣的情緒卻會不斷復發。「但我還是想繼續畫圖。現在的我也能比較心平氣和去面對一張畫了。」（作品圖版提供／謝牧岐）

④

⑤

⑥

1 謝牧岐　沒有起始的地方（局部）　2006　壓克力顏料畫布鉛筆木板　60×60cm
2 謝牧岐　沒有起始的地方（局部）　2006　壓克力顏料畫布鉛筆木板　60×60cm
3 謝牧岐　沒有起始的地方（局部）　2006　壓克力顏料畫布鉛筆木板　120×120cm
4 謝牧岐　「一個交錯而過的視線―沒有起始的地方」個展現場（2006）
5 謝牧岐　朝思暮想的大陸　2005　油彩畫布　62×130cm
6 謝牧岐　什麼是爆炸　2008　壓克力顏料木板畫布　240×240cm

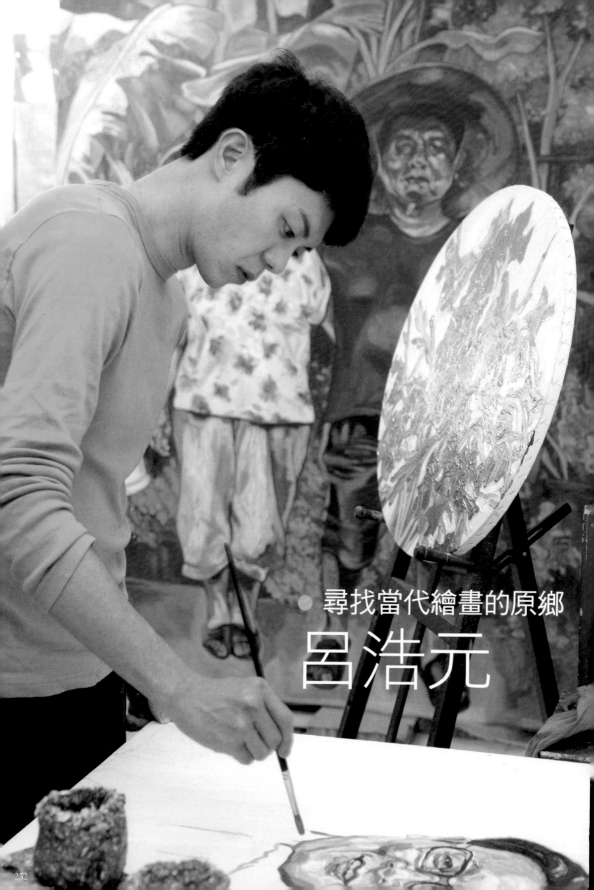

尋找當代繪畫的原鄉

呂浩元

　　造訪呂浩元的那天下著大雨。他的工作室同時也是租住的地方，鄰近河岸的關渡在雨天裡顯得潮濕，而他的房子裡點著幾盞暖黃的燈光，隔絕了外面濕涼的空氣，幾幅靠在牆邊堆放的作品，上面的顏料像是融化了一樣，一層又一層沾滿畫布。公寓住家除了作畫的空間之外，擺滿他收集的小玩意兒和老東西。精緻一點的像是動物小瓷偶，三三兩兩，還摻雜幾樣橡膠成形的小型野生動物擺飾，整個櫃子像是沒柵欄的動物園，又像無端凝止的幾十年前時空，縮小而怪異。撿回來的老家具、早已被時光淘汰的各式雜貨，一樣一樣還了魂似地被安排在屋裡，甚至成為日用。這些事物特別得呂浩元喜歡，儘管他本人看來也是時下年輕人時髦的樣子。這種喜愛並非懷古，大概是對某種文化氛圍的認同，或者，和他在談到自己創作時所說的原鄉氣息，是接近的。

　　客廳的一座舊式書櫃裡，有幾本畫集特別顯眼，包括台灣前輩藝術家陳澄波、陳植棋的作品全集，以及在日本出版的梅原龍三郎回顧展畫冊。這本國內少見的圖錄得自他工作的古董店。我認為這些熱情的藝術家和作品，深深影響呂浩元的創作，埋在畫布和顏料底下的老靈魂，在近一百年後仍然溫暖探照著年輕創作者的意識。這樣的影響不在創作的形式或風格，更在於做為一個藝術家如何面對創作和自我的認識與態度。

呂浩元在關渡的工作室（攝影／陳明聰，左頁圖）
呂浩元　安將吃玩具　2010　油彩畫布　65×80cm（上圖）

台灣的藝術專業教育，總是從西洋美術史、中國美術史讀起的。呂浩元直到大三時候因為台灣藝術概論的課才接觸台灣美術，這樣的歷史認識在他看來「遲到許久」，卻對創作影響深切。大學時代主修老師林惺嶽對呂浩元的啟發相當關鍵。學院對於藝術家的技藝養成固然重要，藝術史觀的建立則是更為根本的影響。另一方面，年輕畫家的風格和眼光也得以在此時自信地發展，日後呂浩元畫作如此厚重、黏稠，大約也是這個時候底定的面貌。

「我記得大二、大三時候修林惺嶽老師的課，他會在課堂上幫我們改畫。有一次，我用很多白色，直接沾了顏料在畫布上調。他看了我的畫說：『這亮面怎麼會是白色？』於是沾了黃色還是橘色上去修改。我說：『可是，老師你看到的是這個顏色，跟我看的是不一樣的。我覺得你應該找我的方向來指導我，而不是要我複製你的方法。』他沒講話，繼續畫。我非常不高興。過了一會，他站起來說改好了，準備要走。我倒了一碗松節油，潑在畫上，拿抹布一直刷一直刷，想把它刷掉，他看著我，也沒講話。隔了一個禮拜再去上課，老師問我叫什麼名字，叫我到他的研究室。他跟我說：『你跟我講的話我回去有想了一下。我覺得沒問題，你就自己好好做。』我滿驚訝的，覺得老師好大器。後來學校辦系展，老師叫我跟他去系展會場。路上他說，有個人畫的方向跟我很像，看來已經發展到某個程度了，我可以去看一看。我們在那裡看到五張100號的作品，我說：『老師，那是我的畫。』他知道我都是在家裡畫這些，還允許我在家畫就好，不必來學校課堂上畫人體了。」

那個時候，呂浩元以身邊熟悉的家人、朋友入作。2003年的幾幅「家人」系列，已經看得到呂浩元一貫處理肖像的方式。家庭生活的片刻、日常的家居情景，濃厚的色彩以及短促筆觸堆疊出的形體，使得人物的面目看來幾乎可用猙獰來形容。因為拍照而擺出的笑臉，在這樣的處理之下顯得誇張，無論男女老幼都有著糾結如團塊般的肌肉，但整體看來，如此巨大的家人肖像，卻有一股想要用力堆畫出內心珍視情感的意味。熟悉和親切感是呂浩元選擇這些題材的原因，對於熟識人物的描繪，意不在細緻刻畫，而是表達出每個人的狀態和精神。其實，那就是他們在呂浩元心裡的樣子。

2005年開始，他嘗試以寫生的方式來畫這些身邊的人。這是呂浩元在創作上的一次實驗，也是為了解決之前作品看來總是過於黏膩、過於擁擠的嘗試。大尺幅的人像一旦要以寫生的方式處理，就不如畫照片那樣單純。面對坐在面前活生生的被畫者，拿筆作畫的除了要思考、打理畫

呂浩元　火雲邪神II　2010　油彩畫布　60×60cm（左頁圖）
呂浩元　爸媽在菜園　2008　油彩畫布　227×182cm（上圖）

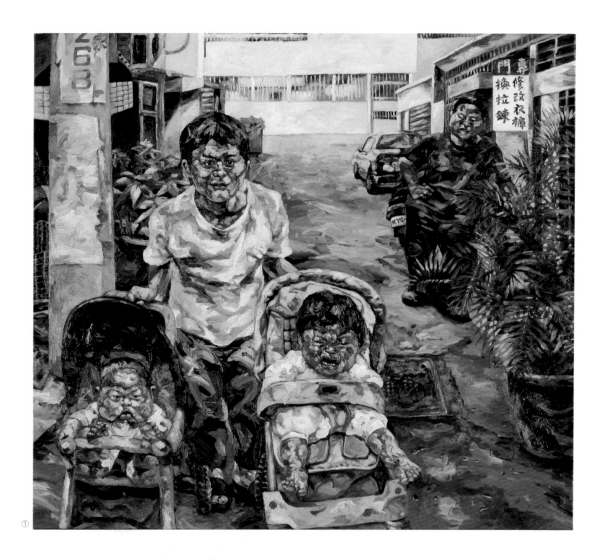

①

布上的形象，同時也要和被畫者進行一場耐心的角力，在彼此尚未失去耐性之前完成工作。然而，這樣的心理壓力對於繪畫者來說，只有加快捕捉人物神態的速度，不能再好整以暇地琢磨、堆疊人物形象的種種細節，卻得同樣畫出那人的神韻才行。「當時覺得早期畫家人的系列，狀況像是在畫照片，但我其實是想畫那個人，所以覺得可以試試另一種方式。這樣的過程，一開始還滿新鮮的，因為畫照片具體來講，質感著墨會比較多，畫現場寫生，很容易就是直接地表現那個人的樣子。我畫到後來也變得比較緊張，因為一直想畫快一點，免得被畫的人在那邊囉唆，一直問我好了沒有。但這樣寫生的方式並沒有持續很久，一方面畫大幅的人像真的需要時間，有的時候無法一次完成；另一方面，我不是把這樣的創作定位為速寫，更不是用油彩這個媒材來做速寫，繪畫的過程裡，我並不在意時間的問題，這樣的作品對我來說，也不是必須在短時間內完成的。」儘管只是一段時間的實驗，他仍是完成了幾幅家人與朋友的肖像。大約就在寫生人像的前後一兩年，呂浩元在人物處理的方式上也漸漸有了轉變。過去以大量顏料濃烈、密切擠壓而成的人物，稍稍有了放鬆的跡象。「以前疊得很厚的那種畫法，畫到後來覺得太張牙舞爪。其實我想要的，還是畫出熟悉的人在我心裡的感覺。後來再看，那個效果強過其他想表達的東西，所以之後的作品裡的線條也比較多了。」雖然筆觸節奏放鬆，呂浩元畫裡的人物，仍然有相當個人的深

②

③

④

1 呂浩元　小巷　2004　油彩畫布　183×210cm
2 呂浩元　獅子魚　2011　油彩畫布　60×60cm
3 呂浩元　劍蘭III　2011　油彩畫布　40×30cm
4 呂浩元　老虎　2010　油彩畫布　14×17.5cm

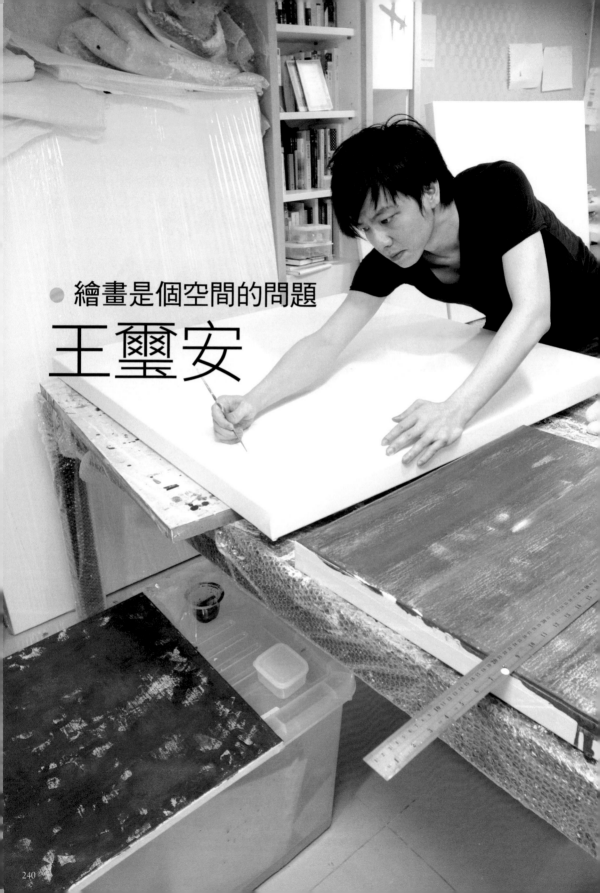

● 繪畫是個空間的問題

王璽安

和這個年紀的許多畫家相較，王璽安走入學院的過程是曲折的。或許也因為曲折，讓他在很早的時候就想了不少關於繪畫的事；進了學院之後，對於繪畫的認識又再翻了幾轉。在這些多出來的轉折裡，繪畫相關的技藝和思考被長時間地磨練，可以說，他是自覺得很早的畫家。

「以前大家畫畫，風景畫完全不是一個了不起的題目。其實在我大學的時候是不流行畫畫的。當時畫畫的人很少，可能我比較叛逆一點吧，如果大家都畫畫，可能我就不畫了也說不定。」

高中階段，王璽安讀的並不是美術班，而是在美工養成的環境裡完成了繪畫的基礎訓練。曾經跟著老師進版畫工作室做美柔汀版畫，課餘時間自己花大量時間、精神在看展覽、臨摹西洋古典油畫作品，這種高中生活對於未來的繪畫之路而言，已經相當篤定，在純粹的興趣驅使之下展開了土法煉鋼式的鍛鍊。他拿存了一陣子的錢去買17世紀荷蘭風景畫、人物畫的進口畫冊回來臨摹，這些大師的經典作品成為王璽安磨練畫筆最初的樣本。有這種決心和努力，同學們認為他一定可以考上美術系。

但事實上，考試需不只需要技術，也需要技巧。這個傻傻自己在家畫畫的高中生無法在有限的考試時間內完成讓升學制度信任的作品，考試落榜，而且不只一次。「所有人都覺得我考得上

王璽安在竹圍的工作室（攝影／陳明聰，左頁圖）
王璽安　白色上的飛機　2011　油彩壓克力顏料麻布　97×112.5cm（上圖）

大學，可是問題是我不會考試，我畫畫也從來不是為了準備考試。高三畢業那年，我萬分緊張，考完術科考試之後發覺我根本不可能進入大專學院的美術系。考試時候坐在我左右的人都畫得好像，但我從來沒去過畫室，也不知道要用什麼材料，就是畫到覺得自己滿意、開心，所以一小時多的時間，根本畫不完。直到考轉學考的時候，老師們看著我的作品資料說『你畫這樣幹嘛不來考我們學校？』我說我不會考試。所以我的學習過程不很順遂，而且念的學校不是大家覺得很好的學校，所以也有更多時間做自己喜歡的事情，像是週末時候和同學穿著髒髒的制服，在台北市到處看展覽。」

　　1990年代台灣藝壇裝置藝術風行，王璽安在看展覽的經驗裡嗅到了藝壇風向，發現外面的世界和他整天在畫的東西不太一樣。「那時候我開始想畫畫這件事，一直想，滿苦惱的。等到我進了大學，又回到那個情境去，因為不流行畫畫了，會受到同學幾句話無心的挑戰。」然而，原本自信的繪畫底子在進了學院之後，遇上的卻是重新認識和定位繪畫的必要。第一堂油畫課就是震撼教育，讓他了解到技術並非繪畫的一切。當然，這些背景對他這樣一個畫家來說還是重要的，「它可以讓你知道自己做的是什麼。知道一件事情的歷史愈長，遇上新事物時候，愈能夠判斷它到底是新是舊、到什麼程度。我做作品很慢，也跟這個歷程很有關係。」

　　在同學幾乎都做裝置的時代，畫畫顯得孤單，像個異類。無論是叛逆或者出於自信，王璽安還是慢慢畫著。「對我來說其實不是裝不裝置或者畫不畫畫的問題，我想做一些看起來沒什麼特別，但是有點特別的東西。」

王璽安　白色散開飛鳥　2011　壓克力顏料麻布　112×145.5cm（左頁圖）
王璽安　白色的綠色風景　2011　壓克力顏料麻布　80×112.5cm（上圖）
王璽安　平行花園　2011　壓克力顏料、麻布　60×60cm（左下圖，右下圖為局部）

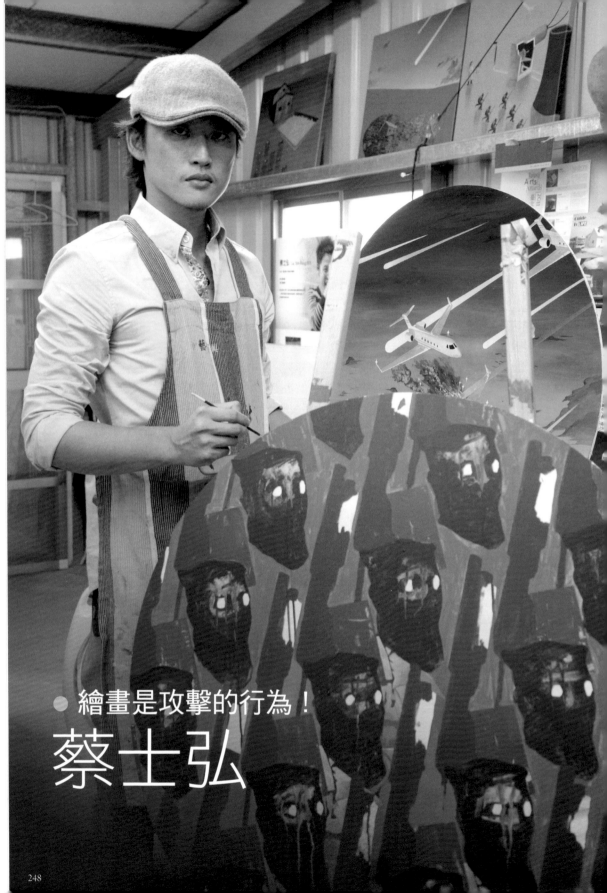

● 繪畫是攻擊的行為！

蔡士弘

　　大部分的時間裡，蔡士弘和他多數的同學一樣，是一個小學老師。但下了課，回到簡單的工作室，他所面對的又是另一個截然不同的世界。

　　工作室是一幢坐落在學校附近貨櫃似的屋子。這一處得以專心創作的地方，來自學生家長的幫助，車庫大小的空間，只是空地上一個灰色的水泥鐵皮盒子，打開門，裡面卻像是祕密工廠，未完成的作品擁擠地排在牆邊。這裡有戰爭場面，有大批軍火；有列隊的領導者，也有閃耀的流星。

　　師院畢業，後來於北藝大在職進修，蔡士弘自認為在這個藝術場域裡的位置，不像其他一路念藝術院校畢業的創作者有那麼多的機會，所以更努力地競爭各種獎項，「好像只有靠比賽，才能在台灣的藝術圈被看到。」這樣的自覺警醒著，讓他無緣成為一個靠著鐵飯碗安穩過日的小學老師，拚了命似的，每天晚上和週日都到工作室報到，工作就是這樣規律。白天教書佔去了大部分的時間，也因此，他要求自己必須戰戰兢兢投入創作。

　　2012年才剛獲得高雄獎肯定的一系列作品，畫面灰沉沉地，充滿肅殺之氣。好像有什麼事情不太對勁，仔細一看會發現所有的人物都一模一樣，無論是拿著捕蟲網的女孩、騎士，或者除草的人，他們手上拿著工具，但是對象全都不見了。他們的存在荒謬至極，像是一群沒有生命的符號，彷彿從哪個時空降下，最後竟流離失所至此。

　　那個地方正是網路空間。

　　「我的作品裡的圖像，都是從網路google下來的，所以必須重新把它們安排好。這些場景經過安排、再製，大部分比較傾向毀滅的意象。這個系列的作品和數位有關，創作動機來自一個做影

蔡士弘在工作室工作身影（攝影／陳明聰，左頁圖）
蔡士弘　廢人1號　2008　壓克力顏料亮粉　97×194cm（上圖）

像創作的朋友,他說『如果畢卡索還在,他不會繼續畫,他會做影像』,就是一種繪畫已死的論調。我想討論平面和數位的關係到底是什麼?在我的畫裡,所有人的動作都是一樣的,這來自『複製』『貼上』的概念,也就是很簡單的Ctrl+C、Ctrl+V的動作,可是我用很手工的方法來做。所以,這些人物遠遠看都一樣,但是近看一定不一樣,包括顏色、衣紋等。」

蔡士弘畫裡的人物是讓人看不清的。他們可能戴上了口罩遮掩,也可能只有背影,總之無法辨識明確的面貌。他們是誰?可能是包括你我在內的路人甲們,當然,也可能是領頭人物豬羊變色,單一的權威形象被複製貼上的手法銷解了。「我覺得數位時代沒有一個聚焦的主角,臉書就是最好的例子。這是路人甲的黃金時代,每個人都可以是主角,但是沒有人會理你,因為有太多個主角了。這就是當代的生活,沒有主角、缺乏主角、等待主角出現。」

近年來,蔡士弘的創作將光彩和陰霾並置,鋪陳出極富衝突感的畫面,災難和燦爛僅有一線之隔。畫面裡,列隊的人物顯得荒誕,這些煞有其事的行為者背後卻是空洞無意義的氣氛,對比於時空,人變得脆弱且無謂,不禁令人懷疑,畫下這樣空虛處境的,是不是一個悲觀論者。

2008年至2010年間,蔡士弘在研究所階段發表的「Party廢人」系列,誇張地呈現當下生活虛無的一面。輕佻的人物、扁平的空間感,以豔俗的色彩表達不堪的現實。表面上,主題是歡笑嬉戲的,但實際上整個系列的作品卻透露著深沉的悲哀。「這個系列畫的就是我和我朋友的實際生活,整天不知道自己在幹嘛,惡搞,在自己的空間裡很像國王。隨著年紀增長,大家也不會再

蔡士弘　Lab.No.9　2012　壓克力顏料炭　80×205cm（上三圖）
蔡士弘　心靈攻擊站　2012　壓克力顏料炭　97×162cm（下圖）

這樣玩了，其實也不過幾年的光景。我覺得我們這一輩還滿多人認真地在做一些無聊的事。我的個性就是這樣，內心不是這麼歡樂，歡樂的背後原來是相反的感受。這些畫面看起來是玩樂，其實也是很哀傷，一般人看到作品會覺得可笑。就像參加Party，玩樂的當下會覺得很開心，但是結束後超空虛的，覺得自己到底為什麼要這樣？這些作品都很大幅，真的太空虛了，畫面有種空曠的感覺。」這些歡樂過後的巨大感傷，後來乾脆收起笑容，代之以各種激越的畫面，毀滅的場景直接曝現，天災人禍熱烈地交響，看來竟還像是一場慶典。「其實我也不是說要毀滅，應該是還沒有毀滅之前的狀態。但我也不覺得它真的會毀滅，也不是悲觀到教大家去死。我的作品通常會同時呈現事物的正面和反面，我的個性就是這樣，所以作品也這樣。就像畫裡的那些流星。從小

我就很喜歡畫流星，可能因為流星有很多的傳言吧，人們看到流星就想許願，但是當流星很接近地表的時候，就是災難了。我沒有很明確地交代它的距離，所以看起來有點曖昧。」

凡事都有兩面。數位時代意味著時間和空間的超越，但同時，也必須付出一些代價。「現代人因為數位科技的發達，所以人和人之間都很無感。我在作品裡畫的這些分身，就是主角的缺席。分身是數位時代的象徵，我有很多個帳號、可以有很多分身，但現實世界的我只有一個。數位環境對我來講還滿焦慮的，現在的人動不動就上網，可是我不能理解為什麼大家要上網玩這麼久？究竟在玩什麼？」意識到自己在這樣的環境下也有無意識陷溺的時候，他感到恐懼，「以前的生活不是這樣啊！」

大量訊息湧入生活，感官也會有麻痺的時刻。「數位的時代一直在灌輸，最後人們是無感的。比如說2011年日本的海嘯，台灣人雖然捐助了很多，但身體上的感受不一定這麼真切。當新聞不斷被播放、感覺不斷淡化，最後就變成一個無感的現代人類。我的作品畫面是生冷的，也是無感的，但其實我還是很激進的，也想做點什麼，所以畫裡的人物都有動態，好像期待什麼事情發生。」這樣的感受也反映在作畫的方式，一個又一個以手工勞動製造出的「複製再貼上」效果，要耗費許多時間重複描繪，繪畫的生產過程必須面對枯燥的過程，「其實我還滿喜歡手工的感覺，自己可能也有點被虐的傾向，因為這個要畫很久、要一直重複，但我這個人其實很討厭重複。」

創作的驅力，或許就是來自這樣逃不開的矛盾，某種「很認真做一些無聊的事」的情緒，從早期調侃、戲謔的「Party廢人」系列，一直延續到後來反映時事的創作，蔡士弘面向日漸冷漠的世界，還是有內在的抵抗。這種狀態不只表現在創作裡，也表現在面對當下某些爭議性事件的

蔡士弘　王子5號　2011　壓克力顏料炭　65×200cm（上跨頁圖）
蔡士弘　原來我不能離開　2011　壓克力顏料炭　80×80cm（右上圖）
蔡士弘　美牛實驗室　2012　壓克力顏料炭　80×160cm（左頁下圖）

態度，例如美牛政策、核能政策等，2012年春天的一場廢核遊行，他也在人群之中。「我們已經不能做什麼了，至少去做些這種事情吧，一般的人民就是這麼無能為力啊！有些事是很無能為力，但有些事是可以做的，像廢核，有些國家做到了，證明那是可能的，只是台灣不做而已。」

「我覺得好像什麼事件都是被設計好的，我們其實是被安排好的。這是比較宿命一點。所以作品裡所有人的高度都要做到很精準，也常會有一些和測量或比例尺相關的圖像。」儘管作品強調數位化對於人類生活的影響，但是在冷淡和無所謂的表情之下，畫家對於很多事情還是熱血而有立場的。「只是我會用比較冷的方法來表達。藝術家總是因為熱血，才會當藝術家。」

蔡士弘近期的作品總有強烈的國家意象，或者明顯的陣營對抗情景，人類行為背後，少不了某種強制介入的力量。由此看來，他對於不可抗拒的強制力、壓倒性的控制，是有意見的。「因為我的生活、工作是很規律的。老師一直都是一種高道德標準的職業，相較之下，藝術家就被用

比較寬鬆的標準看待，所以我覺得應該要做些什麼。我要求自己在學校一定要像個老師，但下了課要做自己。我的生活和創作很不一樣，是很鮮明的對比。尤其現在的老師還真的是很難當，對我來說，畫畫就是一種攻擊的行為。」

畫布就是戰場。不僅是對外在世界的不平之鳴，也是自己不同身分之間的拉扯。「可能是一直以來很被壓抑，終於釋放了。過去師院的養成環境真的很壓抑，那是很傳統的氛圍，一直到了北藝就有一路開朗的感覺。而現在，我的工作也是一件很壓抑的事，平時在學校講話、做事的方式，偶爾也會讓同事覺得我瘋瘋癲癲的，他們會問：學藝術的都這麼瘋狂嗎？我的作品，或許就是生活帶給我的、以及我自己所製造出來的反差和結果吧。」

蔡士弘以紀律要求自己，像個控制狂一樣安排生活和創作。「我很喜歡《命運規畫局》這部電影，就是說你的每件事都是被安排好的，不能反抗。我真的有控制狂，希望自己的創作是被我安排規畫的，但不希望自己是被規畫的，就像一個國王可以安排所有的東西，但我不交代結局。」對他來說，創作不是為了營生，而是用幽默感來面對現實，甚至是不留情面地揭露荒謬。「繪畫很像是找回自我的過程，應該回到原本自己想要的。」（作品圖版提供／蔡士弘）

蔡士弘　亮晶晶不革命軍　2011　壓克力顏料炭　120×120cm（左頁圖）
蔡士弘　8號船　2011　壓克力顏料炭　72.5×91cm（上圖）

● 你永遠沒法假裝畫出笑臉
蔡依庭

　　這天，我們沿著快速道路從高鐵站往海邊開去。半個小時不到的車程，沿路景致開始是新大樓林立卻處處空屋的寂寞城市，再來變成寬闊馬路和低矮房子。風勢愈來愈大。

　　蔡依庭住的這一帶相對安靜，在新竹南寮的海邊。高樓看出去是整片防風林，再遠一些就是海。而屋內，是她近年結婚之後兩人生活的空間，簡單卻很有家的氣味，牆面上隨處張貼的塗鴉、字條以及肖像作品，說明了創作仍是單純生活裡重要的部分。客廳是蔡依庭作畫的地方。夏天，西曬的烈日和狂飆的熱風從海邊滾進屋內，直至夜間未必消散，她跪在地上安靜地慢慢地完成一幅又一幅作品，全都是肖像，更精確地說，是一張又一張的臉。她畫的那些臉，看來都花上了好多精神琢磨出肉的各種姿態和表情；往往是一些錯綜的線條塗抹、摩擦，酒紅色、寶藍色、石綠色交疊在人臉之上。

　　而她畫的臉，其實也包括了臉以外的世界。

　　「我的作品裡通常只有臉，若畫了身體，我會一直去想『為什麼要畫呢？』我有感覺的是臉，甚至到現在還是有這個煩惱，不知道到底要怎麼感覺頭部以外的部分。但是後來也開始讓自己去接觸這些，有更多的嘗試。」做為一個世間人物的觀眾，人的身體對蔡依庭來說是相對陌生的。「雖然對於其他部分也會想試著去感覺，但是臉最後都贏了。」儘管是這樣，她仍不斷磨練自己的感受和捕捉能力，「就像是2010年開始畫家人之外的人一樣，想感覺更多。」

　　2002至2004年左右，蔡依庭的一系列晚餐作品描繪家人的吃飯時光。這些親近得不能再近

蔡依庭在工作室工作身影（攝影／陳明聰，左頁圖）
蔡依庭　23#1　2012　粉彩壓克力紙　35×50cm（上圖）

的人物，在餐桌和牆面之前乍看顯得疏離而安靜，各種扭曲的面容和肢體構成了一家人坐在飯桌前聚餐的情景。然而，以色彩和筆觸過度渲染的臉部肌肉，不知道是因為吃飯的關係還是彼此過多的理解和情感所累積出來的厚度，終於飽漲得連紙張也承載不住似地沉重，壓迫著觀眾的視覺。他們的臉變了形，但卻有光譜瑰麗。怪誕的人物表情和肢體說明了這不是疏離無話的集體，而是非常深刻的情感，才可能有的真切熟悉。

　　後來，蔡依庭不只畫家人，也畫曾經匆匆一面的路人，或者從所有見過的某人印象裡，抽取出特別難忘的一張嘴巴、一個眼神便開始的創造，也畫及身邊的動物。「平常搭車或走路其實都會一直看，好希望我的眼睛是照相機，可以把那些東西存起來。畫不認識的人，就好像在寫小說一樣，可以想像她臉上的這顆痣有什麼故事、或者小時候的遭遇等。畫完我也會跟我老公分享這個人的故事。畫出所謂不認識的人，雖然過程是想像，但那些人物對我來說也是自己一路創造出來的，還是會有一種熟悉感。」這樣的情感基礎在於每一次滿意的創作，總好像真的替自己塑造

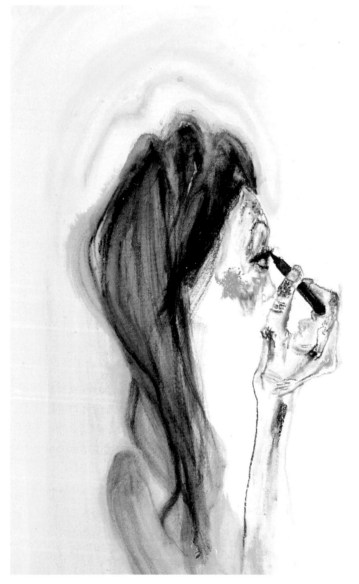

了一個說話的對象，有形體，有個性，甚至有她自己的身世。這些不以實際人物為藍本的肖像，對於一開始是以家人為對象的描繪習慣而言，是陌生且困難的。

　　「我之前都畫家人，這一兩年開始畫不認識的人，也一直在找方法。2011年剛開始畫的時候非常非常挫折，因為不知道要用什麼方法畫才好。一旦有了觀看、參考的對象，很容易變成跟著她的樣子去畫，畫出來就完全沒有任何人住在裡面了。一定得要一開始看著一個人，但是想著平常我看到的、記得的某些人的感覺，再把那些東西慢慢一點一點湊起來。好比我前幾天去剪頭髮，看到一個女生覺得這個人的嘴唇給我很深刻的印象，就像我平常在路上也會看到某些人的感覺，有那樣的嘴巴、人的感覺是怎麼樣，不能只是把她的樣子描出來。我總要看著她最吸引我的某個部分，然後自己繼續畫下去，才可能成

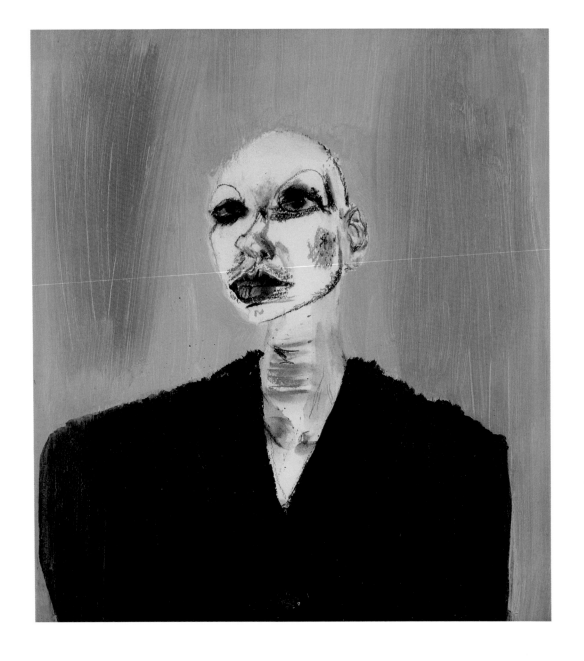

功。甚至我有一些人物肖像都是看著妹妹的照片畫成的。我妹妹有時候會給我不同的感覺,讓我想起很多不同的人,她的照片最後也就可以畫成很多不同的人物。」「畫家人是畫認識的人,像是慢慢地接近,接近那個你已經知道的人;但是畫不認識的人是你自己也不知道會變成怎樣的過程,心情完全不一樣。去想像一個不認識的人,要慢慢地把她的樣子凝聚起來,是比較輕鬆、開心的,甚至會期待她到底長得什麼樣子,可能下午她是這樣,到了晚上,又變成完全不同的另一個人了。」

蔡依庭　23　2012　粉彩壓克力紙　44×26.5cm（左頁圖）
蔡依庭　紅色肖像#1　2011　粉彩壓克力紙　48×44cm（上圖）

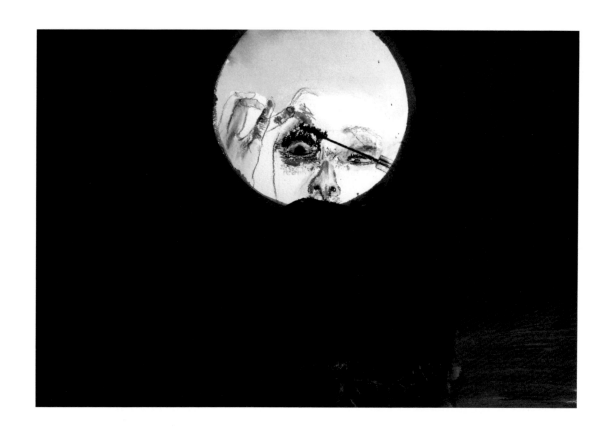

　　蔡依庭的創作，除了部分以家人為對象的作品之外，描繪的多半都是女性。世間女子有各種面貌，她們吸引了這個好奇且敏感的觀察者，可能是過度誇張的假睫毛，可能是一雙線條繁複的高跟鞋，也可能是一個眼神、一種裝扮自己的姿態。這些女性的面容被細緻地刻畫，只是所謂細緻的方式，並不是追求外形的複製，而是捕捉她們內在的樣子。那張臉上可能有幾道晚霞般的光彩。眉頭可能因為堆疊了許多棕色筆觸而顯得焦躁。藍紫色塊從眼尾沿著深黑的眼眶爬上皮膚，或者桃花般豔紅的小山端坐眉宇。顫動的線條起伏的不知道究竟是肌肉或者應該是皮膚底下的神經，卻牢牢勾著視線，就是那個人最自我的表情。蔡依庭不以厚重的顏料來製造層次肌理，而以一種戲劇化的手法近乎神經質地鋪陳出一個人身體內外的情狀，以致這些肉體像是披上了透明的皮膜行走在我們面前。她們亮相，並且在與我們視線交接的瞬間毫不遮掩地公開自己，囤積在身體裡太多太亂卻微不足道的種種終於迸發，成為皮膚上的各種症狀，那些精采的線條和色彩如同病徵，指向某些病態的彰顯。也因此，她們看來真正活在這個世界上，而不只是圖畫裡一個好看的人；她們也或許並不「好看」，卻非常動人。

　　當這些人的臉上美得像是疹又像是疤的細節真的有了勾人的本事，肖像才真的活了過來。「就像是她和你正處於同一個空間一樣，不會覺得那是一幅畫。常常畫到了喜歡的女生，我晚上上床睡覺之後，半夜還會起來看看她們，一直去看，就覺得她們在我前面一樣，很喜歡她們。只要我半夜下床又回到床上，我老公就會猜到我去看她們了。那是一種特別的感覺，妳知道她、她也知道妳，就會想一直看著。但是有的時候，畫得不好的作品就會太像屍體。從表面來看，畫面

蔡依庭　23#1　2012　粉彩壓克力紙　35×50cm（上圖）
蔡依庭　23#2　2012　粉彩壓克力紙　100×70cm（右頁圖）

260

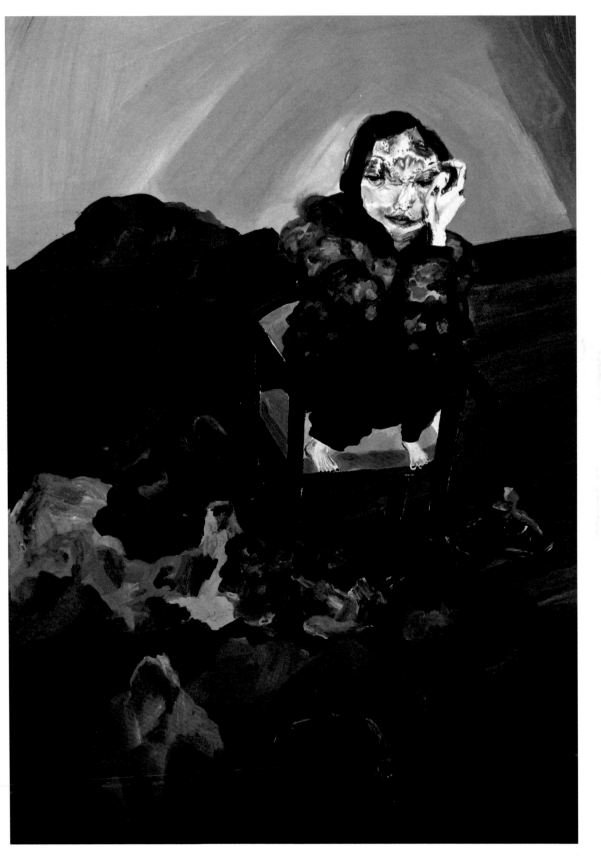

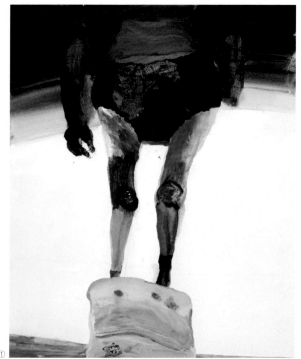

確實是由人的五官湊起來的，但卻又不能只是五官。假使我只看著照片畫，就會畫出有五官卻沒有人住在裡面的人像，失敗率是很高的。我畫畫的速度很慢，還有好多不滿意的作品塞滿了櫃子，有的時候，我對那些在櫃子裡沒有畫好的女生也感到抱歉，因為繪畫媒材的關係，這些幾乎也沒有修改的空間，於是好像把她們放棄了一樣。畫畫好難，但是也很刺激就是了。」

　　住在海邊，許多人喜歡的就是海景，但蔡依庭更喜歡的是那片防風林。甚至在驕陽如炙的夏日跑到樹林裡寫生，不怕熱不怕曬，還得對付蚊子，為的是想看看人以外的世界。「我很喜歡畫臉，但我又想，臉之外的一切對我來說到底是什麼？到現在還在尋找答案。之前去對面畫森林，又覺得每一棵植物都像個人一樣，真的很想畫樹林的樹。它們讓我想到一些臉，最後創作還是回到臉的主題上。」

　　過去的學院訓練給蔡依庭最要緊的影響，在於容許緩慢、容許自我的可能，今天看來，這樣的信念沒有改變。「陳世明老師在創作上給了我很大的空間，那個空間是一種緩和的節奏，讓我很自在地畫畫、拍照。在陳國強老師那裡，我學到創作就是要誠實，必須常常檢視自己。在這些年的創作經驗裡我也發覺，畫那些不是家人的面孔，有一點是很有趣的，就是雖然不是自己的臉孔，不過再怎麼畫也不會超越過自己在現實中的狀態。你也永遠沒法去假裝畫出笑臉，如果你很悶的話。」蔡依庭畫下的這些人們，確有其人也好，或者更抽象地做為某些人性的表達也好，每一張臉都不只是一個人，而是真正活著的每一個人。而很多時候，誠實的創作便會毫不遮掩地揭露了畫者的一切，就像她所說的：「當很多你的畫聚集在一起，就會凝聚成一個你。」這全是沒得商量的。（作品圖版提供／蔡依庭）

1 蔡依庭　畫畫　2012　粉彩壓克力紙　78×60.5cm
2 蔡依庭　安娜　2012　粉彩壓克力紙　134×97cm
3 蔡依庭　Untitled story#2　2010　粉彩壓克力紙　35.5×50cm
4 蔡依庭　#21　2010　粉彩壓克力紙　70.6×100cm

③

④

國家圖書館出版品預行編目(CIP)資料

00年代畫家點選 / 張晴文／著
-- 初版. -- 臺北市：藝術家, 2013.04
264面；17×24公分. --

ISBN 978-986-282-095-7 (平裝)

1. 畫家 2. 訪談 3. 臺灣

940.9933 102005091

00年代畫家點選

張晴文／著

發行人 何政廣
主　編 王庭玫
編　輯 謝汝萱
美　編 曾小芬
出版者 藝術家出版社
　　　　　 台北市重慶南路一段147號6樓
　　　　　 TEL：(02) 2371-9692～3
　　　　　 FAX：(02) 2331-7096
　　　　　 郵政劃撥：01044798 藝術家雜誌社帳戶

總經銷 時報文化出版企業股份有限公司
　　　　　 桃園縣龜山鄉萬壽路二段351號
　　　　　 TEL：(02) 2306-6842
南部區域代理 台南市西門路一段223巷10弄26號
　　　　　 TEL：(06) 261-7268
　　　　　 FAX：(06) 263-7698
製版印刷 新豪華彩色製版印刷股份有限公司
初　版 2013年04月
定　價 新臺幣380元

ISBN 978-986-282-095-7 (平裝)

法律顧問蕭雄淋